서양 예술을 단숨에 돌파하는 미술 이야기

위대한 서양미술사1
The Great Art History

일러두기

외래어 표기는 국립국어원 외래어 표기법을 따르되 일부 널리 쓰이는 관용적 표현에는 예외를 두었습니다.

위대한 서양미술사1

1판 2쇄 발행 2022년 8월 8일

지은이　권이선
펴낸이　애슐리
편집　송인아
디자인　부지
발행처　가로책길
주소　서울시 중구 퇴계로 409
등록　제 2021-000097호
e-mail　garobook@naver.com
ISBN　979-11-975821-1-0(03600)

서양 예술을 단숨에 독파하는 미술 이야기

위대한 서양미술사1
The Great Art History

권이선 지음

가로책길

차례

01 인간의 창작이 시작되다

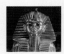

02 영원한 문명을 기리다

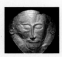

03 서양 문명의 기원이 시작되다

07 역동적인 시대가 도래하다

The Great Art History

'인문학의 꽃' 서양미술사를 쉽게 읽고 제대로 배우다

인류와 함께 늘 존재해 왔던 창작물은 감상하며 즐거움을 얻는 대상인 동시에 역사에서 배우는 대상이다. 특히나 미술사는 아름다움 또는 그 표현의 변천사를 다루는 영역이기에 많은 사람들이 그 흐름을 들여다보고자 한다. 하지만 이미지가 난무하고 넘쳐나는 정보에 대한 해석이 복잡다기한 현상을 보이는 오늘날, 역사 속에 등장하는 창작물을 어떻게 해석하고 전달하는 것이 독자에 대한 예의가 될까? 그것은 아마도 정확성을 담보하는 한편, 방대한 내용의 핵심을 파악할 수 있도록 안내해주는 큐레이션일 것이다.

이 책은 기술 방식에 있어 고증에 충실하면서 동시에, 소개되는 예술가와 작품들이 미술사적 맥락에서 왜 중요한지 자연스럽게 이해되도록 구성했다. 예술의 속성을 단편적으로 조명하기보다 시대적 상황 또는 창작자의 배경을 상관적으로 논하고자 했다. 또한 미술사적으로 비중 있는 위치를 점하고 있음에도 불구하고 그동안 소홀히 다뤄진 부분도 놓치지 않으려 나름 애썼다.

작품에 집중하다보면 양식과 내용은 알게 되어도 역사적 맥락을 놓칠 수 있고, 시대적 상황에 치우쳐 살피다 보면 작품이 주는 감흥

을 얻지 못하기 마련이다. 이 책《위대한 서양미술
사》에서는 시대적 배경과 함께, 기술되는 작품이
왜 미술사적 가치를 지니고 있는지에 대해 균형
감을 잃지 않으려 했다.

　뛰어난 예술가들이 쏟아져 나온 르네상스 시대
만 하더라도 도시별로 정치적, 문화적 상황이 다
르고 예술가에게 요구되던 가치도 달랐기에, 같은
이탈리아의 대가들도 각기 다른 특성을 지녔다. 르네상스 장에서
동시대 예술가들에 대해 이야기하면서 밀라노, 피렌체, 로마 등 도
시별로 이동하며 살펴본 이유가 바로 여기에 있다. 바로크 시대의
경우에는 카라바조의 독특한 회화기법이 시대를 풍미했지만 자세
히 살펴보면 같은 바로크 시대라도 지역마다 다른 양상을 띠는 것
을 알 수 있다. 당시 가톨릭과 신교가 팽팽하게 나뉘어 대치하던 종
교적 상황이 작품에 자연스럽게 발현되었기 때문에 이탈리아를 시
작으로 스페인, 플랑드르, 네덜란드 등으로 나눈 것이다. 예술이 풍
부하고 흥미롭게 해석되는 것은 바로 이러한 연유에서이며, 작품
중심으로 구성된 기존의 몇몇 미술교양 서적들이 종합적인 관점을
갖지 못한 것도 같은 이유에서 비롯되었다.

　한편 한 시대와 예술을 표현하는 문구 선택에도 세심한 주의
를 기울였다. 객관성과 포용성을 함께 생각하면서 더 올바른 표
현을 하고자 했다. 하나의 예로, 많은 책에서 17세기 네덜란드의

상황을 일컫는 용어로 황금기(Golden Age)를 관습적으로 사용하고 있으나 이 책에서는 삭제하였다. 17세기 네덜란드는 전쟁, 가난, 노예무역 등이 만연했기에 황금기라는 표현은 이런 이면을 고려하지 않은 부적절한 표현이기 때문이다. 실제로 네덜란드의 뮤지엄에서조차 모든 안내와 문서에서 황금기라는 단어를 삭제했다는 점을 생각해볼 때 타당한 접근일 것이다. 한편 이 책《위대한 서양미술사》에서는 학계에서 공식화된 정규 용어와 개념을 사용하려고 노력했음을 밝혀둔다.

같은 이유로, 책에 실릴 이미지 선택에 있어서도 역사적 이슈가 있는 부분은 반영하였다. 예컨대 미노아 문명의 중심지인 크레타 섬의 크노소스 궁은 그리스 문화의 원류로서 매우 중요한 유적지이지만, 건축물의 복구가 부분적으로 무분별하게 이루어졌다. 영국인 고고학자에 의해 20세기 초에 발굴된 이곳은 시멘트와 페인트의 과다한 사용으로 변형되었기에 원래의 상태와 혼동을 줄 우려가 있다고 판단했다. 그래서 현재 상태의 외관 이미지는 크노소스 궁 관련 자료로 책에 사용하지 않았다. 물론 이러한 부분들이 작은 차이라 할 수 있지만 작품에 대한 역사적 해석에서 추정 오류가 반복될 경우 잘못된 방향으로 오인될 수 있기에 내용과 이미지 선정에 많은 고민을 담았다.

미술사를 통해 우리는 과거 인류가 어떻게 스
스로를 인식하고 우주와 세계를 바라보았는지, 그
리고 그것을 어떻게 표현했는지를 연역하고 추정
한다. 더 적극적으로는 그것을 바탕으로 현재를
이해하며 더 나은 미래를 위해 시대를 관통한 통
찰을 적용하고자 한다. 단편 지식이 만연한 이 시
대에 통시적이고 공시적인 지식과 관점을 종합적
으로 모아 놓는다면, 그 자체로서 유의미하고 즐겁지 않을까. 이 책
은 그러한 기대에서 시작되었다. 《위대한 서양미술사》는 두 권으로
구성되었다. 1권은 선사시대부터 바로크 미술까지를 다룬다. 1권에
서 다루는 바로크 미술까지의의 예술은 당대 인류가 추구했던 주
요 가치를 그대로 들여다볼 수 있다. 2권에서 다루는 근대 예술은
우리에게 또 다른 인사이트를 줄 것이다.

예술은 삶을 변화시키는 힘이 있다. 예술은 인간의 삶을 담고 있
기에 세계 문화를 이해하고 교류할 수 있게 하며, 그를 통해 삶의
폭과 깊이를 확장해 준다. 이 책 《위대한 서양미술사》에서 펼쳐지
는 예술 이야기로 독자들과 시공간 여행을 떠나고 싶다.

권이선

미술을 모르는 이를 위한
교양서로서의 미술책

전문가들이 책을 쓰는 이유는 다양하지만, 크게 두 가지로 분류된다. 하나는 동료 전문가들과 소통하기 위한 수단으로 쓰는 전문서이고, 다른 하나는 자신의 전문분야를 일반인에게 소개하고 이해시키기 위한 교양서이다. 전문서는 관련 학자들 사이에서 주로 읽히지만, 교양서는 남녀노소를 불문하고 호기심을 갖는 모든 이들에게 찾아 읽혀진다.

칼 세이건(K. Sagan)은 과학에 호기심을 갖는 대중을 위해 ≪코스모스(Cosmos)≫를 펴냈다. 이 책은 일반인들의 상식의 지평을 넓힘과 동시에 과학 발전의 큰 원동력이 되었다. 이 에이치 카(E.H. Carr)는 역사에 호기심을 갖는 대중을 대상으로 ≪역사란 무엇인가≫를 썼다. 이 책 역시, 역사를 보는 대중의 의식 수준을 높임과 동시에 인류의 진보와 역사에 통찰을 주었다.

나는 미술의 비전문가다. 그림을 그릴 줄도 모르고, 배우려고 노력해본 적도 없으며, 이 분야에 소질이나 잠재능력이 있다고 생각해 본 적도 없다. 그러나 호기심은 많다. 그림 구경을 무척 좋아한다. 그 찬란한 색감과 구도, 거기에 담겨있는 숨겨진 담화(談話)를

유추해 보기를 좋아한다. 하지만 이 일은 도무지
쉽지 않다. 미술 전문가들은 어떨까. 미술 전문가
들은 미술을 어떻게 즐기고, 어떻게 창작하며, 어
떤 능력을 가지고 있나. 그리고 역사상 명멸한 수
많은 미술가들은 어떻게 비교되며, 미술이라는 예
술 분야의 진보에 어떻게 기여해 왔는가. 무척 궁
금하다.

　흔히, 피카소를 천재 화가라고 칭한다. 나는 피카소를 왜 천재라
고 부르는지 잘 몰라서 이 책 저 책 들추어 보았다. 어릴 적부터 그
림을 잘 그려서인가, 장르의 다양성 때문인가, 작품을 많이 그려서
인가, 90세가 넘도록 그림을 그려서인가. 아니면 작품이 아름다워
서인가, 괴팍해서인가, 담긴 스토리가 구구절절해서인가. 그러다
천재 연구 심리학자인 하버드 대학교의 하워드 가드너(H. Gardner)
교수의 글을 보고, 내 맘에 드는 답을 찾아냈다. 피카소의 천재성은
동일한 대상을 그릴 때, 가장 적은 수의 점(點)과 선(線)을 사용한다
는 것. 가드너 교수의 해석은 그 후 내가 피카소의 작품을 볼 때는
물론, 모든 미술 작품을 감상하는 중요한 프레임으로 작용하고 있
다. 미술 비전문가에게는 이런 사소한 지침이 미술 감상 행위를 지
배하기도 한다. 그래서 미술을 모르는 이를 위해서 미술 전문가가
쓰는 교양서가 필요하다.

　바로 이 책, 권이선의 ≪위대한 서양미술사≫가 그런 역할을 충

실히 해주리라 믿는다. 누군가 말했듯이 서양미술사는 로마사를 읽는 것보다 더 복잡하고 힘들다. 왜냐하면 로마사는 사람(황제)과 연대(시대)로 연결되는 고리가 있어서 고구마 캐듯 계보가 있지만, 미술사는 수많은 예술가가 각자 따로 존재하고 있어서 그들을 묶을 분류 체계가 쉽지 않기 때문이다.

그런데 권이선의 이 책은 다르다. 미술을 이해하는 데에는 여러 방식이 있을 수 있다. 대개는 사건 중심, 작가 중심, 공통성 중심이 주를 이룬다. 그런데 권이선이 사용하는 미술사적 조명 방식은 그러한 단편적 방식을 넘어, 시대별로 역사, 정치, 경제, 철학을 아우르는 특유의 조명 방식을 취하고 있다.

그래서 이 책은 그간의 미술사 책과는 차별성이 있다. 그 차별성이라는 게 바로 '미술을 모르는 이를 위한 교양서로서의 미술책'이란 사명에 충실하다는 것이다. 나는 이 책이 대중의 미술 교양에 크게 이바지할 것을 기대하며, 독자 제현의 일독을 권한다.

문용린

서울대학교 명예교수

01

인간의 창작이
시작되다

선사시대

예술이 곧
생존이었던 시대

기원전 4만년~기원전 5000년

선사시대

예술은 곧 그 사회가 믿는 것을 나타낸다. 선사시대 미술은 아름다움을 표현하고자 하는 미적 욕구에 의해서라기보다 생존에 관계된 것이었다. 사냥에 의존하여 살았던 선사시대 인류는 그림을 통해 실물 자체를 소유할 수 있다고 믿었기 때문이다. 그려진 동물을 죽이면 실제에서도 성공적인 수렵으로 이어진다고 믿었다.

유럽에서 발견된 대부분의 구석기시대 벽화들은 남부 프랑스와 북부 스페인에 위치한 광대한 동굴에서 그려졌다. 이들 이미지는 미네랄과 채소에서 나온 안료가 사용되었으며 주로 돌, 뼈 그리고 사슴의 뿔로 그려졌다. 대륙별로 특징적인 것은 남서부 오스트레일리아에서는 돌보다는 나무를 많이 도구로 사용했다는 것이다. 또 인도와 오스트레일리아 지역에서는 동물이 주로 그려진 반면, 아프리카에서는 사람 형태가 더 많다.

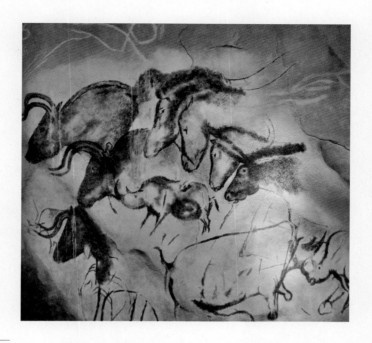

1 ──────

쇼베 동굴 벽화의 코뿔소 이미지, 기원전 3만~3만2000년 장 마리 쇼베(Jean-Marie Chauvet)에 의해 1994년에 발견된 쇼베 동굴은 프랑스 남쪽 아르데슈강의 석회암 고원에 위치하며, 오리냐크 시대(4만3000년에서 3만5000년 전)로 추정된다. 매우 안정적인 동굴 내부의 기후 덕에 잘 보존될 수 있었던 쇼베 동굴 벽화들은 선사시대 인류의 표현력을 가늠해주는 증거물이 되고 있다.

 기원전 3만2000년경에 그려진 남부 프랑스 지역의 쇼베 동굴 (Chauvet - Pont d'Arc) 벽화는 현재 발견된 그림 중 제일 오래되고 보존도 가장 잘 되어 있다. 전체 길이가 400미터로 매우 길고, 넓은 실내 공간을 가진 이 동굴은 두 부분으로 나누어 볼 수 있는데, 주로 붉은색 이미지로 이루어진 부분과 동물들이 거의 검은색으로 그려지거나 새겨진 부분으로 나뉜다. 이곳에는 열세 개 종 이상의 동물들이 있는데 그중 가장 많고 두드러진 동물은 사자와 매머드 그리

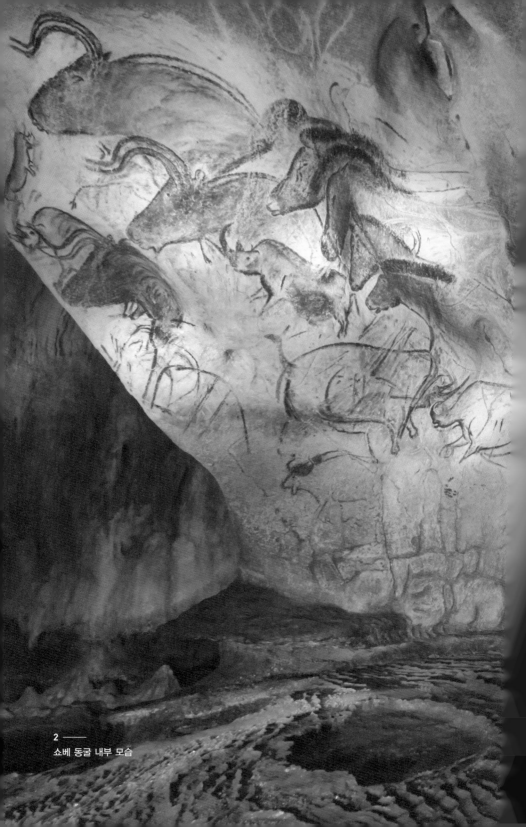

2 ———
쇼베 동굴 내부 모습

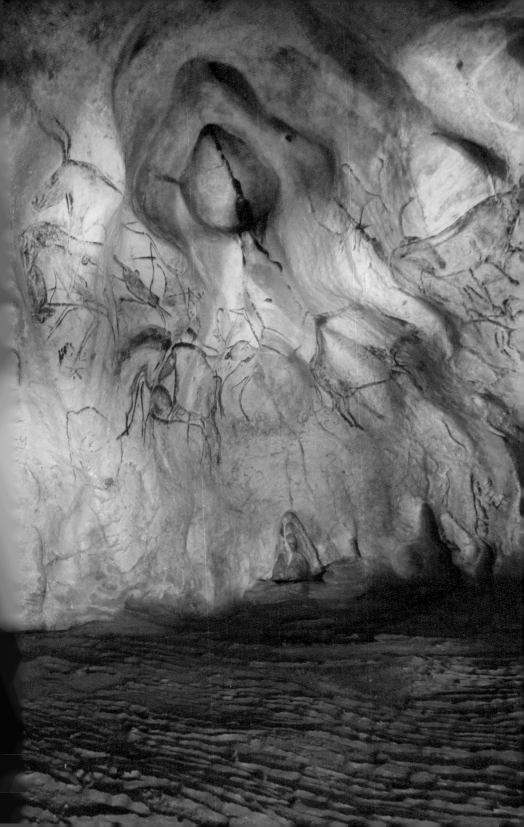

고 코뿔소이다.[1,2] 고고학적으로 드러난 특이점이라면, 이곳 동물들이 생계에 연관된 사냥용은 아니었다는 점이다. 또한 벽에 남겨진 붉은 손바닥 자국으로 보아 당시 사람들이 도구 없이 손을 직접 사용했다는 것을 알 수 있다. 비교적 최근에 발견된 쇼베 동굴 벽화는 연대 측정상 한참 뒤인 알타미라 동굴(기원전 2만2000~1만4000년)이나 라스코 동굴(기원전 1만7000~1만5000년)의 그림만큼 정교하다. 이를 통해 보았을 때, 미술의 기원은 시대와 기술 발전에 따라 새롭게 고쳐지고 있다고 할 수 있다.

한편 여러 대륙에 걸쳐 선사시대 시기로 추정되는 나체의 여성 조각상이 발견되었는데, 다산과 풍요를 상징하듯 매우 굴곡진 형상을 보인다. 가장 유명한 것은 오스트리아 빌렌도르프에서 나온 11센티미터 길이의 조각상이다. 고고학자 요제프 촘바티에 의해 1908년에 발견된 이 빌렌도르프 비너스는 세워 놓는 것이 아니라 음식을 찾을 때 지니고 다녔던, 손에 쥘 수 있는 사이즈의 작은 조각이었다.[3] 구석기시대에 중요했던 것은 풍요와 다산으로 뒷받침되는 종족의 번영이었다. 사냥을 하기 위해서는 사람이 많이 필요했기에 여성은 아이를 많이 낳을수록 부족에 도움이 되었다. 조각에 가슴이 강조된 것도 아이를 수유하고 키울 수 있는 모습으로 만들어졌기 때문이다.

후기 구석기시대 가운데 1만7000년에서 1만2000년 전 시기를 프랑스의 마들렌이라는 장소의 이름을 따서 '마들렌기(Magdalenian)'라고 부른다. 이 지역에서 그림이 왕성하게 그려지고 다수의 우수한 동굴 벽화들이 제작되었기 때문이다. 빙하기가 끝나고 지구가

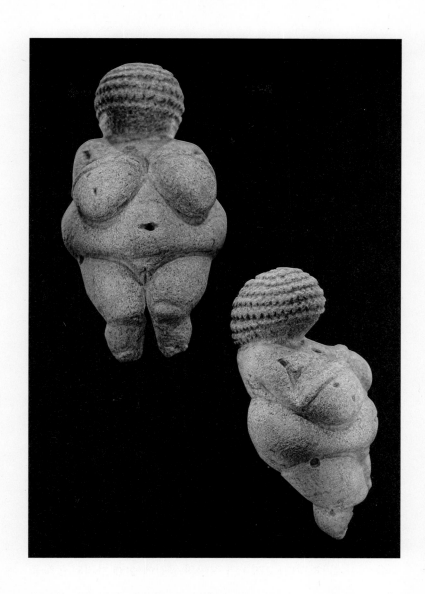

3 ——
빌렌도르프 비너스, 기원전 2만4000~2만2000년, 자연사 박물관, 비엔나 빌렌도르프 상에 비너스라는 호칭이 붙게된 것은 나중에 사람들이 '아름다움과 승리의 여신'이라는 이름을 빌려와서 붙인 것으로 당시 조각의 의도와는 무관하다.

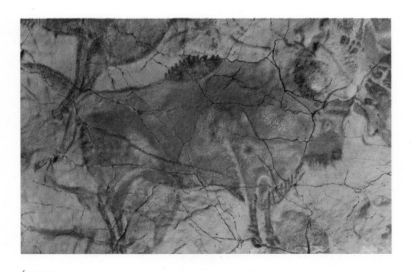

4 ———
알타미라 동굴 벽화, 기원전 2만2000~1만4000년 알타미라 동굴 벽화는 벽의 표면을 파내어 윤곽을 그린 다음, 숯을 사용하여 검은 선으로 형태를 만들고, 붉은색이나 노란색으로 채색하는 방식으로 그려졌다.

따뜻해지기 시작하면서, 기원전 1만년에서 5000년까지의 중기 구석기시대에는 동굴 밖에 있는 돌에 그려진 그림도 많았다. 보통은 무리지어 있는 사람들의 사냥과 종교의식에 관계된 것이었다.

이 시기 북부 스페인의 알타미라(Altramira)에서 매우 잘 보존된 동굴 그림이 발견되었다. 알타미라 동굴 벽화는 많은 수의 들소가 그려져 있고 그밖에 사슴이나 말, 그리고 기하학적 상징과 손자국 등을 찾아 볼 수 있다.[4] 270미터 길이의 공간에 수백 마리의 동물들이 흥미롭게 그려져 있는 알타미라 동굴 벽화는 추정연도를 고려해볼 때 놀라울 정도로 비례와 묘사가 정확하다.

구석기시대 대규모 페인팅으로 가장 잘 알려진 것으로는 프랑스

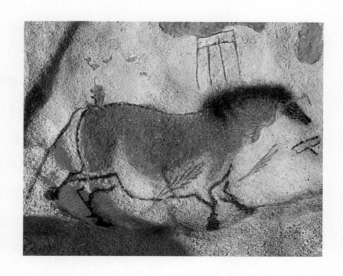

5 ——

라스코 동굴 벽화, 기원전 1만7000~1만5000년 1940년에 발견된 라스코 동굴은 많은 관람객으로 인해 훼손되기 시작하면서 결국 1963년 폐쇄되었다. 1979년 유네스코 세계문화유산으로 지정된 이래, 인근에 라스코Ⅱ라는 복제 동굴을 만들어 전시하고 있다.

도르도뉴 지역의 라스코 동굴(Lascaux Cave)이 있다. 입구를 따라 들어가면 햇빛이 들지 않는 메인 홀이 나오는데, 여기엔 황소 그림이 주를 이루고 있어 '황소의 홀(Hall of the Bulls)'이라 불린다. 라스코 동굴 유적의 명칭과도 동일시되는 황소의 홀에 있는 벽화는 기원전 1만7000년에서 1만5000년경에 그려진 그림으로, 숙련된 손기술이 돋보인다. 황소를 포함하여 움직이는 모습의 말과 사슴 등 수백 마리의 동물들은 뚜렷한 선으로 그려져 있으며 몸체는 옅게 채색되어 있다.[5] 흥미로운 것은 그림의 구성과 입체적인 효과를 위해 울퉁불퉁한 동굴 벽면을 잘 활용했다는 점이다. 재료에 있어서는 여러 종류의 미네랄과 채소에서 나온 안료를 침이나 동물지방, 점토와

섞어 문질러 그렸고, 어떤 경우에는 속이 비어 있는 뼈를 이용하여 벽에 대고 입으로 불어서 그림을 그리기도 했다.

지역별로 벽화에 그려졌던 소재가 조금씩 다른데, 유럽의 구석기시대 그림에서는 주로 동물이 많고 인간 형상이 보이지 않는다. 한편 중동 지역 초기 사회에서 동물 그림은 모두 인간을 위한 것으로 묘사되어 있다. 신의 화신으로서, 또는 통치자의 권위를 표현하기 위해 쓰인 것이다. 그러다 기원전 2000년 이후부터는 말이 이동과 전쟁의 주요 수단으로 그림에 나타난다. 이집트 벽 그림이나 파피루스에 그려진 동물들은 일상에서의 활동과 연계된다. 염소 떼를 몰거나 소의 젖을 짜내는 모습, 죽창을 던져 새나 물고기를 잡는 모습이 많다. 때로는 신이 동물로 묘사되기도 하는데 태양의 신 호루스(Horus)가 매의 모습으로, 지혜의 신 토트(Thoth)는 개코원숭이로, 그리고 죽음의 신 아누비스(Anubis)는 자칼로 그려져있다.

선사시대는 예술이 곧 생존과 연결되었던 시대였다. 사냥에 의존하여 살았던 선사시대 인류는 미술을 통해 종족의 번영을 기원하였다. 쇼베, 라스코, 알타미라 동굴의 벽화를 보면 지금 보아도 굉장히 섬세하고 생동감이 느껴진다.

선사시대

기원전 4만년경~기원전 5000년경

청동이 발견되기 전까지의 기원전 4만년에서 기원전 3000년까지를 석기시대라 한다. 빙하기가 끝나고 인간이 정착 생활을 하기 시작하면서 사용하는 도구나 그려지는 이미지들은 더욱 섬세해진다. 선사시대 미술의 주된 소재는 돌과 동물 뼈였다. 사냥과 식량 생산을 위해 인류가 처음 만든 도구로서뿐만 아니라 초기 예술적, 종교적 창작물의 도구로서도 돌과 동물 뼈가 주로 이용되었다.

석기

기원전 3000년경~기원전 2000년경

기원전 3만5000년에는 어떤 대상을 묘사한 '구상' 이미지가 나오기 시작한다. 이 시기 유럽 지역의 삼백여 개가 넘는 동굴에서 사람이나 동물을 그린 벽화가 발견되었다.

선사시대 미술의 대표적인 예로는 쇼베 동굴 벽화, 라스코 동굴 벽화, 알타미라 동굴 벽화 등이 있다. 당시 그려진 벽화 이미지는 놀라울 정도로 비례와 묘사가 정확하며 동물이 마치 살아있는 듯 생동감이 넘친다.

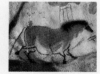

라스코 동굴 벽화

영원한 문명을 기리다

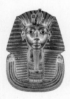

메소포타미아,
이집트 미술

능동적인
문명의 시작

메소포타미아

본격적인 문명은 언제, 어떻게 시작되었을까? 농사를 지으며 정착
생활을 시작한 석기시대 인류는 정교한 무기와 생활도구를
갖추면서 철기시대로 옮겨가게 된다. 역사 이전을 의미하
는 선사시대가 그 이후의 문명과 나뉘는 것은 문자가 발
명되어 역사가 쓰이기 시작하면서이다. 티그리스, 유프라
테스강 유역의 기름진 땅, 메소포타미아에서는 개방적이
고 능동적인 문명의 꽃이 피어났다.

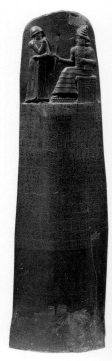

수메르인들은 티그리스강과 유프라테스강 유역의 비

1 ——

함무라비 법전, 기원전 1792~1750년경, 루브르 박물관, 파리 왼편에 있는
사람 모습의 신이 함무라비 왕에게 통치권을 넘겨주는 장면이다. 의인화되
어 있는 신의 모습을 통해 메소포타미아 사람들은 신과 인간을 크게 동떨어
지지않게 여겼음을 알 수 있다. 구 바빌론 시기의 대표적인 유물인 이 법전
에는 '눈에는 눈, 이에는 이' 등 익히 알려진 구절과 법규들이 기둥을 둘러
싸며 새겨져 있다.

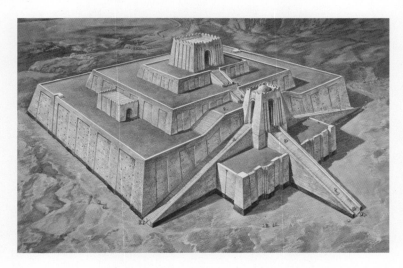

2 ——
지구라트

옥한 평지를 토대로 키시, 우루크, 우르와 같은 도시를 이룩하였다. 기원전 3000년경 수메르의 고대 도시 우르크(Uruk)에서 쐐기 문자가 발전되기 시작하는데, 이 쐐기문자는 갈대 가지를 뾰족하게 잘라 만든 도구로 점토에 새겨졌다. 말린 점토판의 보존성은 후대 등장한 파피루스나 양피지보다도 우수했다. 최초의 영웅담 서사시로 여겨지는「길가메시 서사시」, 그리고 함무라비 법전이 바로 쐐기문자로 기록된 것이다.[1]

메소포타미아 지역은 도시는 번창했으나 그만큼 풍족한 토양을 탐내는 주변국으로부터 외부 침략이 잦았다. 때문에 전쟁에서 이길 수 있도록 해주는 강인한 신을 믿게 되었다. 그리고 도시든 국가든 모두가 신의 소유이고 신에 의해서 통치된다고 여겼기 때문에 신전을 중심으로 한 문화가 발달했다. 그렇게 해서 벽돌로 지어진 신

전이 바로 지구라트(Ziggurat)이다.[2] 두세 개에서 일곱 개의 단으로 구성되어 위로 올라갈수록 좁아지는 구조의 지구라트는 맨 위에 종교의식을 행할 수 있는 제단이 있다. 신권정치였던 당시, 왕은 신의 대리자였기 때문에 신과 대화하기 위해 이곳에 올라갔다. 다만 이러한 건축물들은 고고학적 문헌에 근거한 내용만 우리가 가지고 있을 뿐 현존하는 예는 없다. 고대 지중해 지역의 문명을 다룰 때 메소포타미아 문화가 위대함에도 불구하고 이집트 미술이 많이 다뤄지는 이유도 이집트 미술이 더 잘 보존되어 있고 그에 따라 연구도 더 많이 되었기 때문이다.

왕권이 강하게 존중된 이 시대 문화는 조각 작품에서도 나타난다. 왕을 수호하는 반인반수로, 사람의 머리와 소의 몸 그리고 독수리 날개를 달고 있는 라마수(Lamassu)는 지금까지도 많이 남아 있는 조각물이다. 라마수 조각은 보통 성벽 입구를 지키는 석상으로 제작되었다.[3] 또한 이 시기 미술작품에서 왕은 힘 세고 절대적인 대상으로 표현되었다. 〈아슈르바니팔의 사자 사냥〉을 보면 아시리아의 왕 아슈르바니

3 ——
라마수 조각상, 기원전 883~859년, 메트로폴리탄 미술관, 뉴욕 아시리안의 중요한 건축물 입구에는 그 장소를 수호하고 있는 라마수 상을 많이 볼 수 있다. 다리가 다섯 개인 라마수는 앞에서 보면 굳건히 서 있는 것처럼 보이고, 옆에서 보면 앞으로 전진하는 듯한 느낌을 준다.

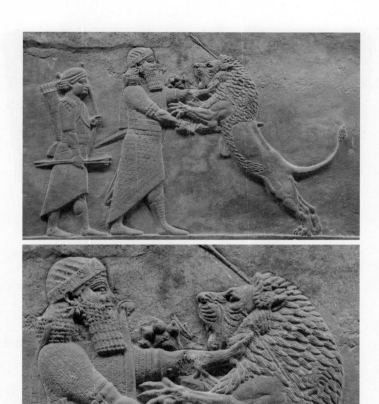

4 ——
아슈르바니팔의 사자 사냥, 기원전 645~635년, 대영박물관, 런던 사자를 죽이는 왕의 모습
은 메소포타미아 미술에 자주 등장하는 이미지이다. 이 유물은 아시리아 제국의 도시인 니네베
(Nineveh)의 궁전에서 발견된 부조이다.

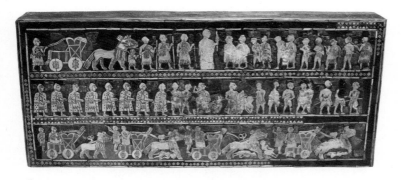

5 ———
우르의 스탠다드, 기원전 2500년경, 대영박물관, 런던

팔(Ashurbanipal, 기원전 685~631년)은 사자의 목을 잡고 제압하는 용
맹한 영웅의 모습이다.⁴ 사자를 잡고 있는 팔의 근육이나 사자의 털
도 매우 디테일하게 표현되었다. 이같은 사실적인 표현은 메소포타
미아 미술의 큰 특징이다.

　회화 작품을 통해서도 메소포타미아 인들의 사회상을 알 수 있
다. 적군을 물리친 수메르 군의 모습을 표현한 〈우르의 스탠다드〉
는 그림이 세 개의 수평층으로 나뉘어 있고 왕이 가장 윗줄 가운데
에 상대적으로 크게 그려져 있다.⁵ 인물의 크기 구분을 통해 위계질
서와 계급을 짐작하게 하는 그림이다.

영원성을
꿈꾼 예술

이집트 미술

기원전 3200년 ~ 기원전 332년

나일강 주변으로는 이집트 문명이 생겨났다. 사막과 바다로 둘러싸인 이곳은 지리적 특성상 여러 침략으로부터 보호받을 수 있었고, 그로 인해 정치적으로 통일될 수 있었으며, 전통의 규준도 3000년 동안 유지할 수 있었다. 이러한 환경적 조건 아래 이집트 미술은 뚜렷하고 독자적인 성격을 지니게 된다.

▪ 강력한 왕권을 꿈꾸다 ▪

예술은 시대와 사회를 반영한다. 이집트인들은 사람이 죽으면 그 영혼이 육체를 떠나 따로 삶을 누린다고 생각했기에 예술에도 영원성을 담았다. 기본적으로 죽은 사람을 위해 제작된 미술이기 때문에 영속적 개념이 중심에 있었으며 따라서 이집트 건축, 조각, 회화에 걸쳐 이상적으로 여겨지는 공통적 가치도 불변성이었다. 부활을 믿었던 역대 이집트 왕들은 그들이 제대로 부활할 수 있도록 육

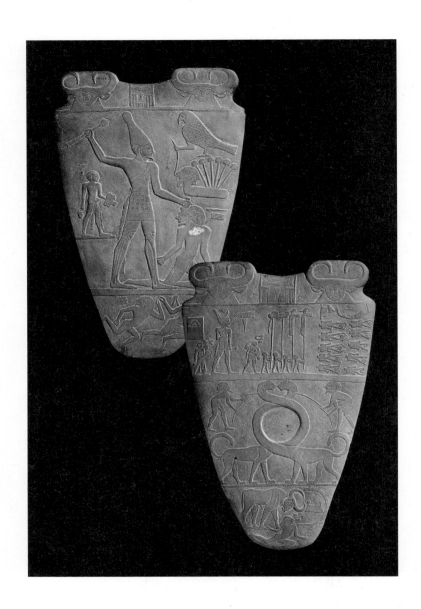

6 ——

나르메르 왕의 팔레트, 기원전 3200~3000년, 이집트 미술관, 카이로 팔레트 뒷면에는 동물의 목을 동그랗게 하나의 원으로 만들어 통합과 화합을 표현했다. 나르메르 왕과 그 외 형상들 간의 크기 차이를 통해 위계를 드러냈으며 이는 이집트 미술의 대표적 특징이다.

체를 보존하는 것에 온 관심을 쏟았다. 이집트 문명을 대표하는 피라미드도 그와 같은 의미에서 왕의 권력이 죽어서도 이어질 수 있게 하기 위함이었다.

이집트인들은 왕과 왕의 권력을 가장 위에 있는 것으로 여겼고, 사회를 이루는 원리로 생각했다. 그들은 왕을 파라오(Pharaoh)라 불렀는데 이는 고대 이집트에서 큰 집을 뜻하는 '페라(Per-aa)'를 히브리어식으로 발음한 것이다. 왕궁 또는 궁전 같은 왕의 소유지를 뜻하는 말이 왕 자체를 지칭하는 표현이 된 것이다. 왕위 계승은 보통 아버지에서 아들로 내려왔지만 왕비도 매우 중요하여 왕의 아내, 왕의 어머니라는 위치를 넘어 직접 통치한 역사도 존재한다. 신왕국 시대의 대표적 신전을 건축한 제18왕조의 왕 핫셉수트, 그리고 프톨레마이오스 왕조 때 클레오파트라 7세 등이 그러한 예이다.

정치적, 종교적 최고 통치자 파라오는 강력한 왕권을 갖고 있었지만, 이는 법과 정의의 여신인 '마트(Maat)'를 제대로 섬기는 것을 전제로 했다. 마트를 섬기는 것은 곧 사회를 질서 있게 유지하는 법칙을 지키는 것과 같은 의미였다. 여기에는 종교적 의식을 행하는 것, 정치적 안정을 꾀하는 것, 사람들의 경제적 필요를 충족시키고 나라를 내외부의 위험으로부터 지키는 것 등이 포함되었다.

문명의 시작은 메소포타미아가 앞서긴 하더라도 왕국의 수립은 이집트가 더 빨랐다. 기원전 3100년경 상이집트와 하이집트가 통일된 왕국으로 세워지면서 그때부터 고대 이집트의 기틀이 잡혔다. 이집트 미술의 시작으로 알려진 조각 〈나르메르 왕의 팔레트〉는 상왕조의 나르메르 왕이 하왕조를 정벌한 장면이 묘사되어 있다.[6] 오

른편 위쪽에 보이는 새는 호루스라는 상왕조의 신을 나타내고, 아래 식물은 파피루스로 하왕조를 상징한다. 이 조각은 상왕조의 나르메르 왕이 기념비적 통일을 기록하기 위해 만든 것이다. 신체의 표현이 매우 독특한데, 중앙의 나르메르 왕은 얼굴은 옆으로, 몸은 앞으로, 그리고 발은 다시 옆으로 그려져 있다. 이는 눈에 보이는 대로 신체를 그린 것이 아니라 신체가 잘 인지되는 대로 그렸기 때문이다. 실트암으로 만들어진 64센티미터 높이의 이 부조는 양면으로 조각되어 있다.

▪ 사후 세계로 가는 안내서로서의 미술 ▪

앞에서 살펴본 〈나르메르 왕의 팔레트〉에서도 드러나듯이, 이집트 미술에서 사람 형상은 신체적 특성이 가장 도드라지게 보이도록 묘사되었다. 코와 발은 측면에서 봤을 때 그 특징이 잘 보이고, 눈은 정면에서 보았을 때 그 모양이 잘 보인다. 이와 같이 일반적 관념에 따라 신체의 각 부분을 조합해 그리는 것이 이집트 양식으로 자리 잡게 되었다. 이는 신체를 아름답게 표현하려는 것보다는 온전히 보존하고 유지해 사후 세계와 연결되고자 하는 마음에서 기인한다. 죽은 이후 다시 부활하기 위해서는 신체 부위가 명확히 있어야 하고 그 육체로 들어가야만 살 수 있다는 논리이다. 영원성에 대한 관심이 하나의 미술 양식으로 반영되어, 그 형태와 비율에 대한 법칙으로 도출된 것이다.

〈습지에서 사냥하는 네바문〉을 보면 왕은 크게 그려져 있고 나머

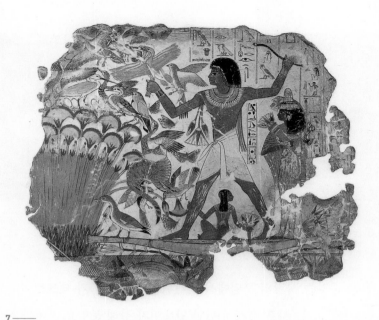

7 ──

습지에서 사냥하는 네바문, 기원전 1350년, 대영박물관, 런던 이 그림은 무덤 벽화로 중앙에 있는 남자의 팔 아래에는 상형문자가 있다. 동물과 식물을 무성하게 그린 것은 죽은 사람이 내세에도 계속해서 풍요로운 삶을 누리도록 하는 바람이 반영된 것이다.

지 여인들은 작게 그려져 있다.[7] 동식물은 꽤 사실적으로 묘사된 것에 비해 사람 얼굴은 단순하고 경직되어 있다. 이런 표현력의 차이는 사실적 묘사가 가능함에도 불구하고 인물만큼은 이집트 양식에 따라 그려졌기 때문이다.

고왕국 시대에는 왕이 죽어서 최고의 신이 된다고 믿었기에 피라미드 벽에 주문과 부적을 새기기도 했다. 상형문자를 뜻하는 히에로글리프(Hieroglyph)는 비문이나 묘실에 흔히 조각되었는데, 각 글자들은 사물이나 동물, 사람의 신체 모습에서 본떴다. 신왕국 시대에 와서 히에로글리프는 파피루스 종이에도 쓰여졌는데, 후네퍼

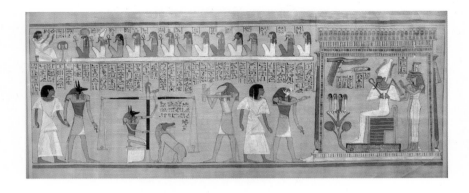

8 ———
사자의 서, 기원전 1275년, 대영박물관, 런던

(Hunefer)라는 사람의 무덤에서 발견된 〈사자의 서〉가 대표적이다. 〈사자의 서〉는 사후 세계에 관한 안내이자 장례 문헌으로 이와 같은 양식은 기원전 1550년 즈음인 신왕국 때부터 기원전 50년까지 쓰였다.[8] 그림에서 저울로 무게를 달아보는 것은 죽은 사람의 심장이다. 살아있을 때 악한 행동을 하여 심장이 깃털보다 무겁다면 그 심장은 암무트라 불리는 괴물에 의해 먹힌다. 반면 살아있을 때 선한 행동을 하여 저울이 평형을 이루면 죽은 자의 영혼을 뜻하는 카(ka)와 바(ba)는 육체를 뜻하는 아크(akh)와 합쳐져 다시 살아날 수 있다. 〈사자의 서〉에 등장하는 동물 얼굴의 형상들은 각기 심판의 역할을 하고 있는 이집트의 신들이다. 죽음과 부활의 신 오시리스(Osiris)가 판결을 내리고, 지식과 달의 신 토트(Thoth)가 서기를 보며, 죽음의 신 아누비스(Anubis)는 안내자의 역할을, 암무트(Ammut)는 집행관을, 파라오를 상징하는 신 호루스(Horus)는 죽은 자의 고백을 유도하는 역할을 한다. 머리는 사람이고 몸은 동물인 메소포

타미아 신과는 반대로, 이집트 신들은 머리만 동물이고 몸은 사람
이다.

■ 이집트 미술의 정수, 피라미드 ■

피라미드를 빼고서는 고대 이집트 미술을 이야기할 수 없을 정도
로 이집트 미술에서 건축은 매우 중요하다. 초기 피라미드는 계단
식으로 지어진 마스타바(mastaba)라고 하는 분묘로 시작되었다. 지
하를 깊게 파서 묘실을 만들고 그 위 지상에 장방형의 석고 건물을
얹은 형태의 무덤이다. 그러다 점차 국력과 왕의 위세가 커지면서

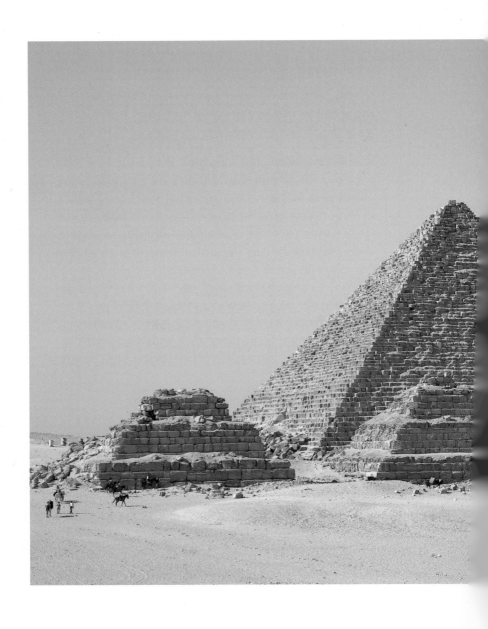

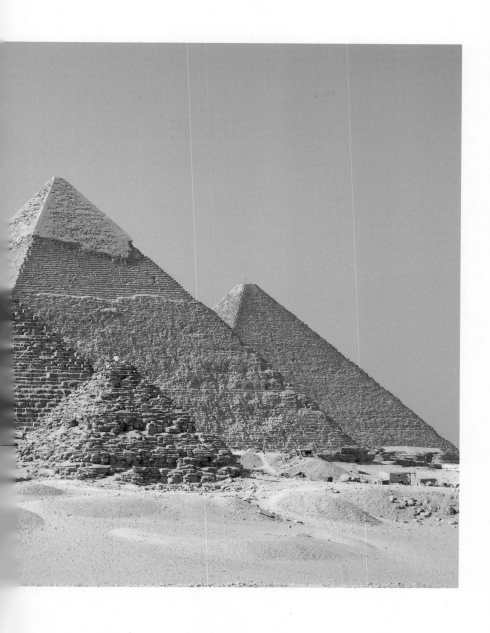

9 ———
이집트 3대 피라미드

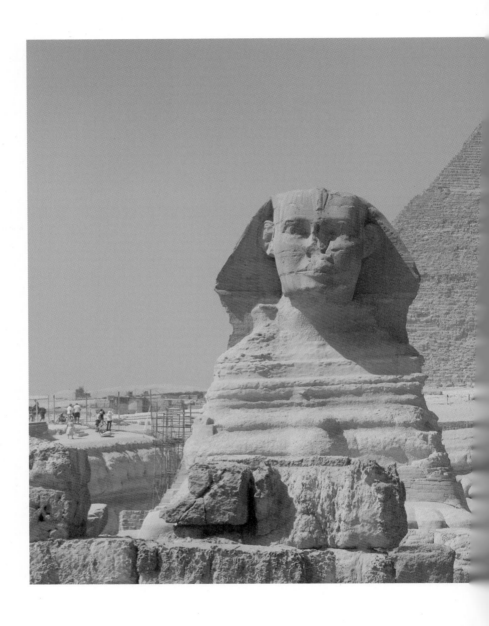

10 ——

카프레 피라미드와 스핑크스, 기원전 2570년, 기자 카프레 피라미드의 정상에는 외장석이 아직 남아있는 것이 보인다. 그 앞 스핑크스는 73미터 길이와 20미터 높이로 기념비적 구조물 중 가장 오래된 것으로 알려져 있다.

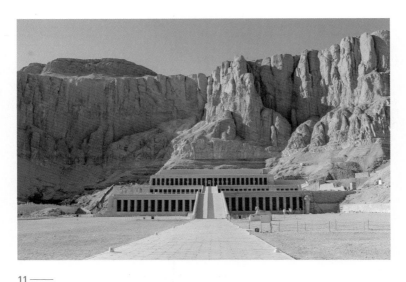

11 ——

핫셉수트 장제전, 룩소르 1903년 이곳에서 신원을 알 수 없는 미라가 발굴되었다. 2007년에 와서야 컴퓨터 단층촬영(CT)과 DNA 검사를 통해 핫셉수트 여왕인 것이 확인되었다.

마스타바를 겹쳐 올렸는데 그것이 발전하여 좀 더 매끈한 표면의 피라미드가 되었다.

대표적으로 잘 알려진 거대한 규모의 피라미드들은 기자(Giza)에 있는 것들로 제4왕조 시대에 건설되었다. 크게 쿠푸(Khufu), 카프레 (Khafre), 멘카우라(Menkaure) 왕의 피라미드로 구분되어 있는데, 흔히 대피라미드라 불리는 가장 큰 규모의 피라미드는 쿠푸 왕의 무덤이다.[9] 카프레 왕의 피라미드는 비교적 보존이 잘 되어 완성도 높은 외관을 지니고 있다. 엎드린 사자에 파라오 머리를 하고 있는 스핑크스는 카프레 피라미드 공사와 함께 만들어졌다.[10] 기자 지역은 지반이 견고한 석회암으로 이루어져 있어 대규모의 피라미드와 스

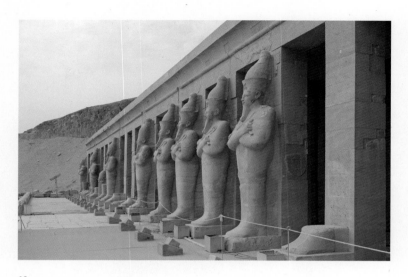

12 ———
핫셉수트 장제전 입구

핑크스 건설이 가능하였다.

중왕조 시대 이후부터는 피라미드 대신 암벽을 파서 시체를 보존하고 그 앞에 신전을 지었다. 유명한 신전으로는 제18왕조 시대의 〈핫셉수트 장제전〉이 있다.[11, 12] 핫셉수트(Hatshepsut)는 제18왕조의 5번째 파라오로, 투트모세 1세의 딸이다. 이십 년 넘는 통치 기간 동안 수염을 비롯한 남자 복장을 하면서 자신의 권력을 완고히 한 그녀는 여성 파라오로서 왕권과 군사력이 모두 강력했다. 〈핫셉수트 장제전〉은 핫셉수트가 권력을 잡게 된 이후인 기원전 1479년에 짓기 시작하였으며, 신전의 공간은 그녀의 생애를 이야기해주도록 디자인되었다. 이 거대한 건축물은 세 개의 층으로 열주를 길게 세운 구조이다. 수평 대칭이 큰 특징인 이 신전은 반듯한 형태

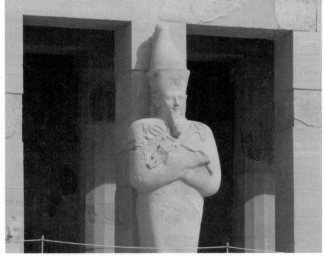

13 ——
핫셉수트 스핑크스

14 ——
핫셉수트 장제전 오시리스 조각

이며, 많은 기둥과 5미터 넘는 높이의 오시리스 상이 일렬로 서있다.[13, 14] 장례식을 치른 후 신격화된 사후의 파라오가 거처하는 이곳에서는 재생과 부활을 기원하는 의식이 행해진다.

▪ 변화된 이집트 양식, 아마르나 예술 ▪

오랫동안 이어져왔던 이집트 미술의 전통을 변화시키고자 했던 왕이 등장하는데, 그는 바로 제18왕조 시대의 왕 아멘호테프 4세(Amenhotep Ⅳ)이다. 그는 자신이 파라오로 있었던 기원전 1353년에서 1336년 동안 자신의 권력을 선대 왕들의 치세로부터 분리하고자 했다. 대표적인 그의 개혁은 여러 신을 믿었던 이집트 종교를 유일신으로 바꾼 것이다. 아멘호테프 4세는 아텐(Aten)이라는 신을 믿으며 자신의 이름도 아케나텐(Akhenaten)으로 바꿨다.

괄목할 만한 큰 변화가 이루어진 부분은 역시나 예술과 문화 분야이다. 그는 오랫동안 유지해 왔던 예술 양식의 기준을 무너뜨린다. 기존의 이집트 미술이 비현실적인 비율과 경직성, 신으로부터 권력을 부여 받은 통치자의 강력한 이미지 등을 특징적으로 드러내는 반면, 이 시기는 자연스러운 신체 형상과 가족에 대한 애정이 느껴지는 분위기가 드러난다. 여태껏 파라오의 모습은 넓은 어깨와 강인한 몸, 그리고 감정이 없는 듯한 얼굴로 묘사되었는데, 아케나텐 시기 미술은 완벽하지 않은 신체의 모습을 그대로 드러낸다. 〈아케나텐, 네페르티티 그리고 세 명의 자녀〉에서 왕의 몸은 여성스럽고, 긴 이마와 통통하게 튀어나온 배는 심지어 못생겨 보이기도 한

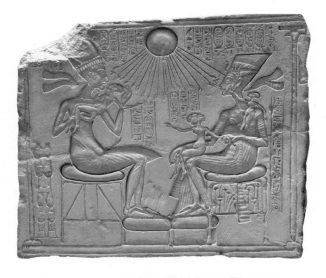

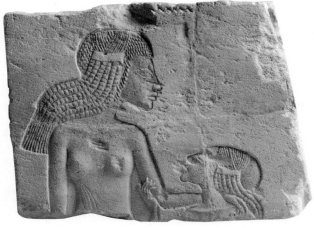

15 ——
아케나텐, 네페르티티 그리고 세 명의 자녀, 기원전 1340년, 페르가몬 뮤지엄, 베를린 아케나텐
은 종교와 자신의 이름만 바꾼 것이 아니라 이집트의 수도도 테베에서 아마르나로 옮겼다. 미술
사에서는 기존 이집트 예술과는 다른 이 시대(대략 기원전 1351년에서 1334년까지)의 예술을 아마르
나 예술(Amarna Art)이라고 부른다.

16 ——
아케나텐의 두 딸들

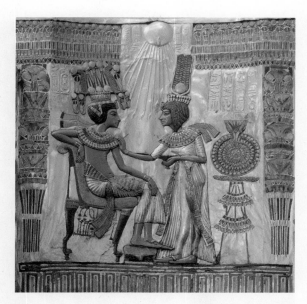

17 ──

투탕카멘 옥좌의 등받이 판, 기원전 1325년, 이집트 박물관, 카이로 투탕카멘의 옥좌를 다룬 작품 중 가장 장식이 많은 것으로, 나무 위에 금을 입혔다. 의자의 풍부한 디테일이 삼천 년 지나도록 남아 있는 것을 보면 고대 이집트 공예가의 기술이 얼마나 뛰어났는지를 알 수 있다.

다.[15, 16] 아케나텐 왕과 네페르티티(Nefertiti) 여왕, 그들의 자녀들은 태양의 모습으로 등장한 아텐으로부터 축복을 받으며 즐거운 한때를 보내고 있다. 가족 관계에 대한 강조는 이전 왕들이 중시했던 영원성이나 불멸보다는, 일반적인 삶의 한 부분을 보여주고자 했던 아케나텐의 의도가 담겨 있음을 알 수 있다.

아케나텐의 후계자인 제18왕조 파라오 투탕카멘(Tutankhamen)도 아케나텐의 영향을 받았다. 〈투탕카멘 옥좌의 등받이 판〉를 보면 투탕카멘은 등받이에 기대어 앉아 있고, 왕비 안케세나멘(Ankhesenamun)은 서서 남편의 어깨에 손을 올리고 있다.[17] 투탕카

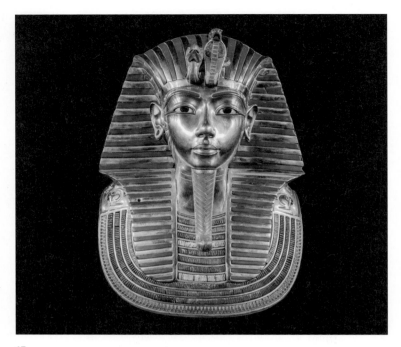

17 ———
투탕카멘 마스크

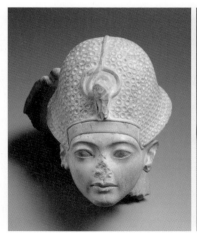

18 ———
투탕카멘 두상 정면

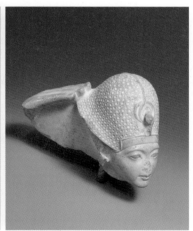

19 ———
투탕카멘 두상 측면

멘의 왼발에 있는 발찌 장식은 여왕의 오른발에 차고 있는 장식과 똑같은데, 이는 혼인한 사이의 액세서리 문화를 엿볼 수 있는 지점이다. 의자에 걸쳐 놓은 투탕카멘의 어깨와 팔은 편안해 보이고, 아내를 왕보다 더 작게 그리지도 않았다. 한편 이 작품에서도 〈아케나텐, 네페르티티 그리고 세 명의 자녀〉의 태양 형상처럼 아텐 신앙을 볼 수 있다.

하지만 재임기간 동안 투탕카멘은 종전의 아텐 신앙에서 그 이전의 아문(Amun) 신앙으로 되돌리는 작업을 하기도 한다. 아케나텐이 세운 유일신 사상과 그 이전 종교에 대한 박해는 마트(Maat) 신을 분노하게 했을 것이라 생각하였고, 따라서 새로운 왕은 이집트 사회의 질서와 조화를 되찾아 놓아야 한다고 믿었던 것이다. 그에 따라 투탕카멘도 이름을 투탕카텐에서 투탕카멘으로 왕비도 안케센파아텐에서 안케세나멘으로 바꾸게 되었다. 이전과 다른 예술 양식이 나타나던 신왕국 시대 이후, 이집트 말기의 왕조 미술은 다시 초기 파라오가 구축한 양식으로 돌아갔다.[17, 18, 19] 인물이나 사물이 고정적이고 상징적이며 전체적으로 균형 잡혀 있는 등 일종의 코드화된 형식은 수천 년을 관통하는 고대 이집트 예술의 전통이다. 백 년이라는 기간만 해도 많은 변화가 있는 근대 사회를 생각해 볼 때, 삼천 년 동안 그들만의 양식을 이어왔다는 것은 엄청난 지속성이라 할 수 있다. 그들의 일관성은 예술 형식 자체를 넘어서는 사후 세계에 대한 믿음이 있었기에 가능했다. 조상이 따랐던 의식이나 절차에서 조금이라도 벗어날 경우 사후 세계에서의 참사를 낳는다는 두려움, 그것이 그토록 오랜 세월 동안 전통을 유지시킨 것이다.

농사를 지으며 정착생활을 시작한 인류는 정교한 무기와 생활도구를 갖추면서 문명을 이룩하기 시작한다. 티그리스, 유프라테스강 유역에서는 메소포타미아 문명이, 나일강 유역에서는 이집트 문명이 발생했으며 이러한 문명을 기반으로 곧 새로운 미술이 탄생했다.

메소포타미아 미술

기원전 3000년경~기원전 330년경

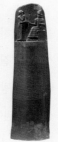

메소포타미아 문명은 수메르인을 중심으로 티그리스와 유프라테스 강 일대에서 발생하였다.
쐐기문자가 처음으로 사용되었다. 「길가메시 서사시」, 함무라비 법전 등이 쐐기문자로 쓰여진 예이다.
메소포타미아 문명의 대표 건축물에는 종교적 제의를 행했던 지구라트가 있으며, 대표 조각에는 왕을 수호하는 조각인 라마수 조각상이 있다.

함무라비 법전

이집트 미술

기원전 3200년경~기원전 330년경

기원전 3200년경 나일강 유역에서는 이집트 문명이 시작되었다. 고대 이집트는 기원전 2000년경에 이르러서는 가장 강대한 제국이었다.
고대 이집트인들은 히에로글리프를 사용하여 글을 썼고, 거대한 신전과 무덤을 건설했다. 여러 신을 믿은 이집트인들은 파라오를 신과 가장 가까운 존재로 여겨졌다.
이집트 미술은 일관성과 안정감이 특징이다. 사후 세계에 대한 믿음으로 인해 신체의 각 부분들이 잘 보이도록 표현되었다.

투탕카멘 마스크

03

서양 문명의 기원이 시작되다

미노아 문명과 미케네 문명,
그리스 미술

그리스 미술의 모체

미노아 문명, 미케네 문명

유럽 미술의 시초로 여겨지는 그리스 미술은 미노아 문명과 미케
네 문명의 영향을 받았다. 유럽의 가장 오래된 문명이라 여겨지는
크레타섬의 미노아 문명은 거대한 크노소스 궁궐로써 그 융성함을
느낄 수 있다. 이 문명의 줄기는 이후 그리스 본토의 미케네에게 계
승되는데 호전적인 분위기가 특징적이다. 미케네 미술은 그리스 미
술에 영향을 주게 되므로 크레타 미술은 그리스 미술의 모체가 된
다고 할 수 있다.

▪ 그리스 문명의 시초, 미노아 문명 ▪

유럽에서 나타난 초기 문명이라 하면 보통 미케네를 떠올리지만,
이집트와 가까운 크레타섬에서 발달한 미노아(Minoan) 문명이 먼
저다. 기원전 2000년에서 1500년에 걸쳐 에게해의 크레타섬을 중
심으로 발전한 청동기 문명을 크레타 문명 또는 미노아 문명이라

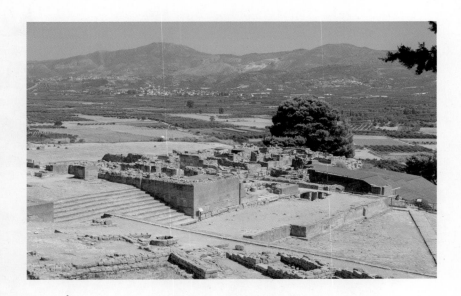

한다.[1] 미노아 문명이라 불리는 것은 크레타 문명을 말할 때 미노스 왕을 빼놓고는 말할 수 없기 때문이다. 미노아 문명은 미노스 왕 시기 전성기를 이룩한다.

그리스 신화에 등장하는 미노스 왕 이야기는 유명하다. 미노스 왕이 지은 미궁 같은 궁전에 젊은 남녀 일곱 명씩이 몇 년 마다 한 번씩 제물로 바쳐졌는데, 그 안에는 미노타우로스(Minotaur)가 살았다. 사람 반 황소 반인 미노타우로스는 미노스의 왕비 파시파에(Pasiphae)가 소와 사랑을 나누고 낳은 결과였다. 이를 수치로 여긴 미노스 왕은 쉽게 나올 수 없는 궁전에 미노타우로스를 가둬 놓았

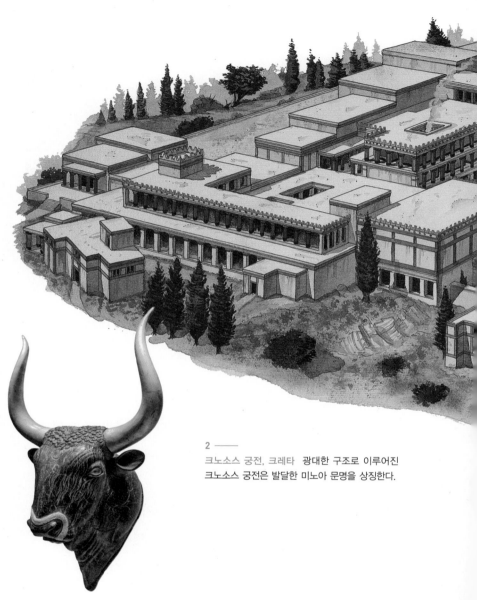

2 ——
크노소스 궁전, 크레타 광대한 구조로 이루어진
크노소스 궁전은 발달한 미노아 문명을 상징한다.

3 ——
소머리 뿔 술잔, 기원전 1550~1500년경, 헤라클리온 고고학 박물관, 크레타 크노소스 유적에서
나온 소머리의 뿔 모양 술잔은 의식에 쓰이던 물건이다. 스테아타이트 돌로 조각되었으며, 소 머
리 윗부분에 구멍이 있어서 술을 부으면 비어 있는 연결 부분을 타고 목 아래까지 흘러 내려간다.

4 ──────
문어 항아리, 기원전 1200∼1100년경, 메트로폴리탄 뮤지엄, 뉴욕 도자기는 미노아 문명에서
가장 중요한 부분 중 하나이다. 해안가 무역이 발달한 크레타섬의 공예가들은 해양 생물을 주제
로 그린 테라코타 항아리를 많이 만들었다.

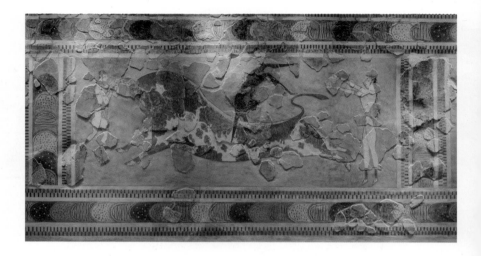

5 ——

황소 위로 뛰어넘기, 기원전 1400년경, 헤라클리온 고고학 박물관, 크레타　일곱여 개의 패널로 이루어진 이 그림은 크노소스 유적을 발견한 아서 에번스가 고고학 복원가 에밀 질리에롱에게 복구작업을 의뢰하여 완성된 높이 78센티미터의 벽화이다. 황소 등 위로 뛰어오르고 있는 로인클로스(loincloth) 복장의 인물은 남자이고, 소의 뿔을 잡거나 보조하는, 양쪽에 서 있는 인물 두 명은 여자이다.

다는 이야기다. 이 모든 신화가 시작된 곳이 바로 크레타섬의 수도 크노소스이다. 기원전 7000년부터 인류가 정착해 살기 시작한 크노소스는 지중해 지역의 신석기 시대 유적지이기도 하다. 인구가 점차 늘어나고 청동으로 된 도구와 무기를 만들기 시작하면서 크노소스에 초기 청동기 시대가 열리게 된다.

　장대하기로 유명한 크노소스 궁전은 기원전 2000년경에 이르러 지어졌는데,[2] 그 구조를 보면 사각형 안뜰을 주변으로 여러 건물과 방이 붙어 있고, 실내에는 미노아 예술의 특징인 황소 도상이나 벽화들이 즐비해 있다.[3] 도자 및 금속 기술이 발달한 이곳은 교역이

활발해지면서 청동기 문명을 선두하는 지역이 된다. 바다를 통한 거래에 집중하다 보니 상업 활동에 쓰이는 도자기류가 많이 발달하였으며, 해안가라는 지리적 특성상 그림의 색채가 풍부하고 분위기가 밝다.[4]

크로소스 궁전은 기원전 1730년경 지진을 겪고 나서 더 크게 지어졌는데, 이때 그려진 프레스코 벽화가 주목할 만하다. 대표적인 프레스코 벽화 〈황소 위로 뛰어넘기〉는 소를 대상으로 하는 초기 스포츠의 예를 보여준다. 황소 옆에 있는 여자들은 하얀 피부로 묘사되었는데, 남자는 어둡게 여자는 밝은 피부로 그렸던 이집트 미술에 영향을 받은 것으로 보인다.[5]

■ 청동 문화를 번성시킨 미케네 문명 ■

화려했던 미노아의 문화는 자연재해와 그리스 본토 사람들의 침략으로 인해 미케네 문명으로 옮겨진다. 기원전 약 1600년에서 1100년경의 그리스 문화를 일컫는 미케네 문명(Mycenaean)은 펠로폰네소스반도에 위치한 미케네 지역을 중심으로 요새를 지으며 시작되었다. 이곳은 그리스 남쪽으로 내려온 전사 가문들이 정착하면서 발달한 지역이기에 성벽을 단단히 둘러 방어하는 것에 주력하였고 자연스럽게 성채를 중심으로 한 건축 문화가 발달하였다. 또 금속 가공술이 매우 발달했는데, 청동으로 된 갑옷이나 금으로 된 마스크, 컵 등이 발굴되었다.[6, 7, 8] 미노아 문명이 웅장하고 화려한 건축물을 특징으로 갖고 있다면, 미케네 문명은 마스크와 장신구에서

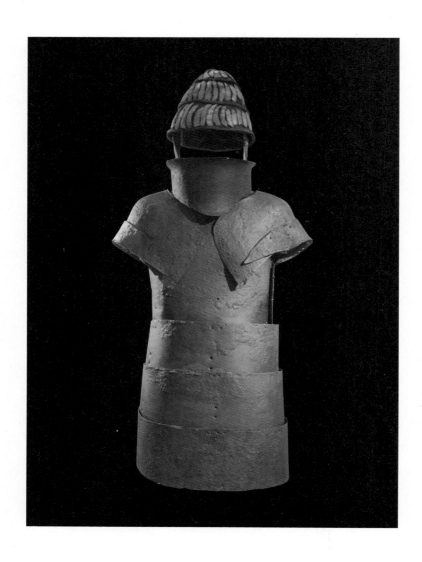

6 ———
덴드라 갑옷, 기원전 1400년경, 나플리오 고고학 뮤지엄 그리스 아르골리스에 위치한 덴드라
마을에서 발견된 전신 갑옷으로, 청동으로 된 판을 겹쳐 만들었다. 전쟁을 중시했던 미케네 문명
을 엿볼 수 있다.

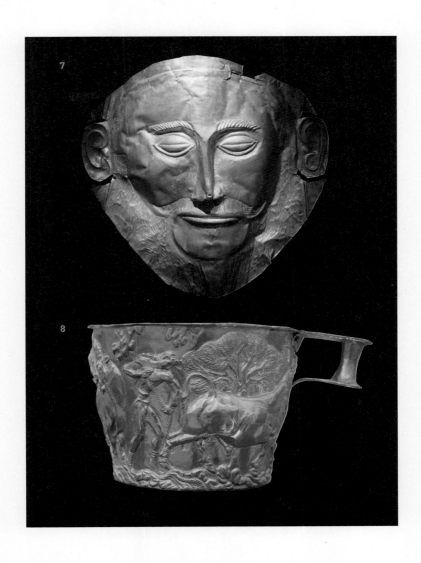

7 ———
장례 마스크(아가멤논), 기원전 1500년경, 아테네 국립 고고학 박물관, 아테네 무덤에 묻힐 때 얼굴에 쓰여진 이 마스크는 1876년 하인리히 슐리만에 의해 발굴되었다. 미케네는 금이 풍부했기에 귀족들의 무덤 속에서 금제 부장품들이 많이 발견된다.

8 ———
바피오 컵, 기원전 1500년경, 아테네 국립 고고학 박물관

그들의 독특한 문화가 드러난다.

　미케네 사람들은 크레타섬을 정복한 이후 곧 이집트, 히타이트 제국도 공략하게 된다. 크레타 미술은 정복당한 미케네에게 전파되어 계승, 발전되었으며 이후 미케네 미술은 그리스 미술에 영향을 주게 되므로 넓게 보면 크레타 미술은 그리스 미술의 모체가 된다고 할 수 있다.

미술의 중심에
인간을 두다

그리스 미술

기원전 900년경 서양 미술의 근원이라 할 수 있는 그리스 미술이 시작되었다. 그리스 문화는 도리아인(Dorians)들이 발칸반도에서 그리스 본토로 이동해 오면서 시작되었는데, 이들은 자신들의 문화 위에 이집트 문화를 녹여 내어 그리스 문화를 형성하였다. 민주 정치가 발전했던 시대였던 만큼 그리스인들의 정신에는 인간 중심의 세계관이 자리잡고 있으며 이는 미술에도 반영되었다.

▪ 인간 중심 사상을 기반으로 한 그리스 미술 ▪

이상주의, 합리주의, 인간 중심 사상으로 축약되는 그리스 미술은 기원전 8세기경부터 로마의 지배를 받기 전 2세기까지 아테네 지역을 중심으로 번창한 미술을 말한다. 그리스 시대에는 지중해 주변에 아테네, 스파르타, 올림피아, 테베, 마라톤 등 수백 개에 이르는 작은 도시 국가들(Polis)이 퍼져 있었다. 그 가운데 아테네와 스파

르타 두 폴리스를 중심으로 그리스 문명이 발달하는데, 스파르타가 군사 중심의 국가였다면 아테네는 소크라테스, 플라톤, 아리스토텔레스와 같은 철학자가 있었던, 서양 문명의 초석을 마련한 곳이다.

기원전 8세기경 그리스 알파벳의 발명은 과학의 발달은 물론 문학, 연극 등의 번영을 가져왔다. 더욱이 아테네에는 민주주의와 자유로운 사고를 존중한 리더 페리클레스(Pericles)가 있었기에 조각가, 화가, 건축가, 도공 등 모든 예술인들이 그들의 예술적 상상력과 창의성을 마음껏 발휘할 수 있었다.[9]

9 ——
페리클레스(Pericles) 고대 아테네의 민주 정치를 이룩한 정치가이자 군인이다. 재위기간은 기원전 495~429년이다.

정치적, 경제적으로 번영한 그리스는 사람들의 사고가 진화함에 따라 기하학, 자연과학 그리고 철학이 특히 발전하였다. 그리스인들은 현실 세계를 중히 여겼기 때문에 표현에 있어서도 사실적인 묘사에 관심이 많았으며 동시에 정신적인 측면도 작품에 담고자 했다. 아름다움이란 시각적인 상태 그 자체가 아니라 그것이 아름답도록 만들어 주는 '미의 이념'에 있다고 보았기 때문이다. 또 인간의 존엄성과 가치가 그리스 철학의 중심 개념이듯, 그리스 미술의 주요 대상은 사람의 몸이었다.

일반적으로 그리스 미술은 아르카익 시대, 고전주의 시대, 헬레니즘 시대 이렇게 세 단계로 나누어 구분한다. 초기에는 '오래된'

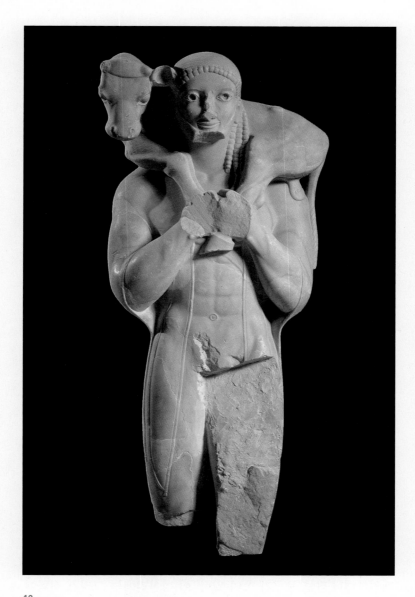

10 ──────

<u>모스코포로스</u>(Moschophoros), 기원전 560년경, 아크로폴리스 뮤지엄, 아테네 송아지를 짊어진
사람이라는 뜻의 모스코포로스는 아테나 여신에게 제물을 바치러 가는 수염난 남자의 조각상이
다. 그리스 미술의 초기 특징인 아르카익 미소를 볼 수 있다.

이라는 뜻을 가진 아르카익 시대가 있다. 얼굴 근육을 해부학적으로 관찰하고 섬세하게 표현하면서 만들어진 아르카익 미소(Archaic Smile)는 입술 끝이 살짝 올라간 희미한 미소로 유명하다.[10] 이후 페르시아 전쟁을 기점으로 완벽한 사실성을 지닌 고전주의 시대가 열린다. 이 시기 미술은 육체의 아름다움과 도덕적 완전성을 강조했다. 그리고 이후 기원전 330년경에서 30년까지는 화려함이 절정을 이루는 헬레니즘 시대가 펼쳐진다.

▪ 다양하게 발전한 그리스 도자기 ▪

초기 그리스 도자기는 기하학적 문양이 주를 이룬다. 처음엔 지그재그, 삼각형, 스와스티카 등 단순한 선 모양을 사용했으며 점차 인간을 비롯한 동물 형상이 들어가고, 나중에는 그리스 신화의 줄거리를 생생하고 박진감 있게 그려 넣었다. 그리스의 초기 미술, 아르카익 시대에는 그림이 그려진 항아리가 발전하면서 도자기류가 전성기를 이뤘던 시기이다. 항아리에 그려진 그림은 당시 사회, 종교 그리고 생활 방식을 파악하는 데 유용하다.

아르카익 시대부터 그리스 예술가들은 도자기 옆면에 그림을 그리고 사인(sign)을 넣기 시작했다. 최초의 사인은 소필로스(Sohpilos)라고 쓰여진 항아리에 등장하는데, 정확하게는 '소필로스가 나를 페인트했다'라는 문구가 쓰여 있다. 이 항아리에는 그리스 신화에 등장하는 펠레우스와 테티스의 결혼식 장면이 그려져 있다.[11] 기록에 의하면 그리스 시대에 대략 오백 명의 도기 화가가 있었다고 확

11 ──
소필로스의 디노스, 기원전 680년, 영국박물관, 런던 펠레우스와 테티스의 결혼 하객들이 마차
로 이동되는 장면이 표현된 이 항아리에는 여러 신들이 등장한다. 제우스와 헤라, 포세이돈과 암
피트리테, 헤르메스와 아폴로, 그리고 마지막으로 아레스와 아프로디테가 등장한다. 또 테티스의
할아버지인 물고기 꼬리 형상의 바다 신 오케아노스도 등장한다.

인되는데, 이때부터 제작자의 서명이 표시되어 후대 사람들이 어느
작가의 작품인지를 파악할 수 있게 되었다.

한편 그리스 도자기는 모양과 크기로 다양하게 구분되는데, 보통
형태는 기능적인 쓰임과 관련이 있다. 예를 들어 크라테르(Krater)는
물과 술을 섞는 데에 쓰였기 때문에 음료를 쏟아부을 수 있고 국자
로도 손쉽게 퍼갈 수 있도록 항아리 입구가 넓다. 물병으로 쓰이는
히드리아(Hydria)의 경우, 볼록한 몸체에 입구가 좁고 양옆으로 손
잡이가 있으며 뒷부분에는 물을 따를 때 기울일 수 있는 손잡이가
하나 더 있다. 이런 항아리들은 부분별 명칭을 사람의 몸과 비슷하
게 나눠서 부른다. 가운데는 몸체, 맨 위는 입, 곧은 통로는 목이라
하고 받침대는 발이라 한다.

그리스 도자기는 제작 방식이나 양식에 따라서도 다양하게 분류할 수 있다. 검은색 물감으로 윤곽선을 뚜렷하게 만들고 흰색과 붉은색으로 덧칠하는 흑색형상도기(black-figure pottery)는 기원전 625~600년경에 유행하였다. 흑색형상도기로는 엑세키아스(Exekias)의 〈흑색형상도기 암포라〉가 있다.[12] 이 도자기는 트로이 전쟁을 다룬 '일리아드(Ilias)'에 나오는 인물 아킬레우스(Achilleus)와 아약스(Ajax)가 마주 보며 보드게임을 하고 있는 모습을 표현하고 있다. 옆 모습으로 그려진 두 인물의 눈의 형태는 이집트 미술에서처럼 정면에서 보이는 모양으로 그려졌다. 다만 왼쪽에 그려진 아킬레우스의 왼팔이 보이지 않는 걸로 보아 인체를 보이는 사실에 더 가깝게 그리려는 고민 또한 짐작할 수 있다. 두 영웅의 갑옷을 묘사한 부분, 병 윗부분의 띠 형식 장식 패턴에서 섬세한 디테일이 돋보인다. 엑세키아스는 이밖에도 많은 흑색형상도기를 남겼다.[13, 14]

엑세키아스의 또 다른 대표적 도자기 〈디오니소스 술잔〉은 바깥면에 여섯 명의 전사들이 그려져 있고 안쪽 면에는 디오니소스(Dionysos)가 배에 기대어 누워 있다.[15] 술병과 술잔을 만들며 발전한 그리스 회화에서 술의 신 디오니소스는 빠질 수 없는 신화 인물이다. 지름 30센티미터가 넘는 넓은 면에 그려진 이 그림은 디오니소스의 상징인 포도나무가 돛대에서 뻗어 나오고, 일곱 마리의 돌고래가 균형 있는 구도로 배치되어 있다.

그리스 도자기는 다양한 표현이 시도되면서 흑색형상도기의 색채 도식을 반대로 하기도 했는데, 기원전 525~520년경 아테네에서 생기기 시작한 적색형상도기(red-figure pottery)는 적색 바탕에 검은

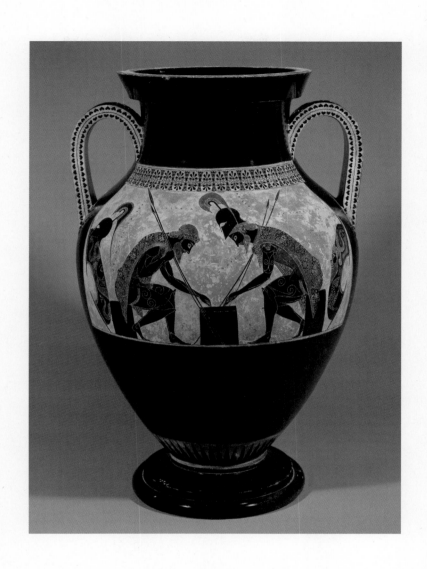

12 ——

엑세키아스, 흑색형상도기 암포라, 기원전 540~530년, 바티칸 미술관

13 ——

넥 암포라, 기원전 540년경, 메트로폴리탄 뮤지엄, 뉴욕 흑색형상도기를 다수 남긴 그리스 도
자 예술가 엑세키아스가 테라코타(terra-cotta)로 만든 암포라이다. 마차에 타고 있는 남녀와 고대
그리스의 대표 악기 키타라(kithara)를 연주하는 사람 등이 섬세하고 장식적으로 그려져 있다.

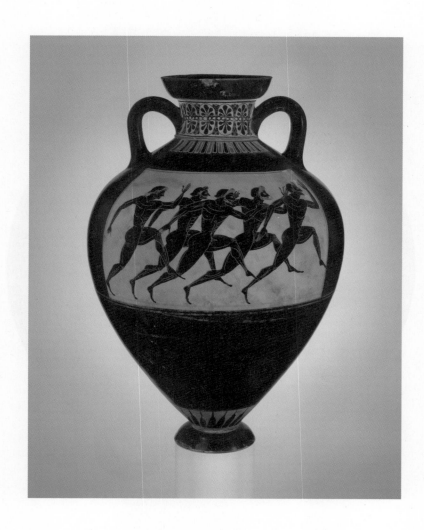

14 ——

파나티나이코 경기 암포라, 기원전 530년경, 메트로폴리탄 뮤지엄, 뉴욕 파나티나이아 축제는
아테나를 기리며 4년마다 개최되었다. 이 경기에서 이긴 선수는 상으로 암포라 도자기가 수여
되었다. 이 도자기의 한쪽 면은 뛰고 있는 다섯 명의 경주자가, 반대 면에는 아테네가 그려져 있
다. 이와 같은 암포라 형식은 기원전 6세기부터 수세기 동안 지속된다.

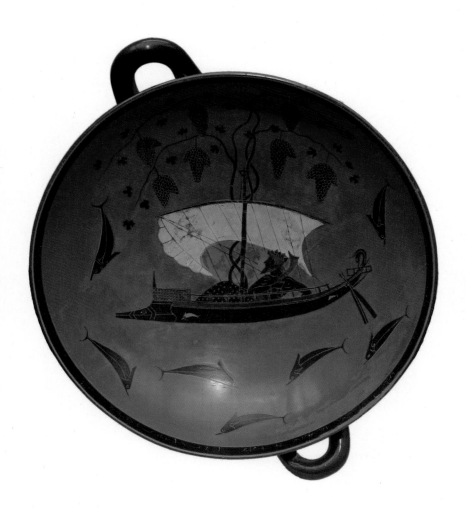

15 ——
엑세키아스, 디오니소스 술잔, 기원전 530년, 국립고고학박물관, 뮌헨 이 술잔은 양옆으로 손
잡이가 있고 밑단이 있는데 그곳에 얇게 엑세키아스의 사인이 있다. 엑세키아스가 'ΕΞΣΕΚΙΑΣ
ΕΠΟΕΣΕ(Exsekias made this)'라고 남겨 놓았듯, 그리스 미술에서는 예술가가 작품 위에 직접 서
명을 하면서 점차 예술가 개인의 능력을 존중하게 된다.

16 ——
고르고스 컵, 기원전 500년, 아고라 뮤지엄, 아테네

색 인물들을 그리는 대신 인물들을 점토의 자연색으로 남겨 두고 검은색으로 칠하는 방식이다. 적색형상도기는 흑색형상도기에 비해 원래의 도기 바탕 위에 까만 물감으로 자유롭게 그릴 수 있었기 때문에 인물의 모습이 훨씬 디테일하다. 물을 사용하여 붓의 농도를 조절함으로써 묘사를 아주 디테일하게 살릴 수 있는 것이 이 방식의 장점이다. 〈고르고스의 컵〉에서 젊은이의 근육을 표현한 선들이 그러한 예이다.[16] 인물 형상은 진한 윤곽선으로 그려져 있고 희석된 엷은 선이 다리와 배 근육을 사실적으로 나타내주고 있다.

▶ 다양한 형태의 항아리들

그리스 사회에서는 술 문화가 중요하게 여겨졌으며 다양한 형태의 술 병이 존재했다. 남자 그리스인들은 심포지움(symposium)이라 불리는 파티에 가곤 했는데 그곳엔 와인을 담는 병, 와인과 물을 섞을 때 쓰이는 병 등 다양한 용도의 병들이 있었다. 장식적이고 아름다운 항아리들의 형태는 장식만큼이나 중요했다.

암포라 Amphora ─ 와인 항아리
히드리아 Hydria ─ 물병
크라테르 Krater ─ 와인을 물로 희석시키는 그릇
레키토스 Lekythos ─ 기름항아리
오이노코에 Oinochoe ─ 술 주전자
킬릭스 Kylix ─ 술잔, 컵

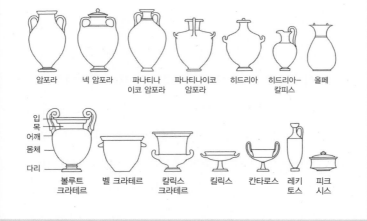

암포라 넥 암포라 파나티나이코 암포라 파나티나이코 암포라 히드리아 히드리아─칼피스 올페

입
목
어깨
몸체
다리

볼루트 크라테르 벨 크라테르 칼릭스 크라테르 킬릭스 칸타로스 레키토스 피크시스

■ 아르카익 시대의 조각, 쿠로스와 코레 ■

그리스 미술은 쿠로스(Kouros)라 불리는 커다란 나체 남성 조각상이 등장하면서 아르카익 시대 미술이라는 구분된 양식을 갖는다. 초기 쿠로스는 실물보다 큰 사이즈의 추상적 형태였으나 점차 자연스러운 인체 비례를 지니며 발전했다. 쿠로스는 보통 묘지 앞에 표석으로 쓰였으며, 아폴로(Apollo)와 같은 신의 모습으로 조각되기도 하였다. 묘비석으로 제작된 경우, 가문의 세력과 사회적 지위를 과시하는 역할을 담당했으며, 청년의 모습으로 무덤 앞에 세워질 경우 죽은 이의 건강하고 젊은 시절을 기억하는 의미를 가졌다.

전형적 형태의 초기 쿠로스로는 기원전 600년경 아티카(Attica)에서 만들어진 대리석 쿠로스 조각상이 있다.[17] 실제 사람 크기인 이 조각은 단순하고 명료한 자세를 취하고 있다. 한쪽 발을 앞으로 내밀긴 했지만 포즈가 굳어 있다.

조금 나중에 제작된 〈아나비소스 쿠로스〉를 보면 한층 더 자연스러운 비례와 포즈의 유연성이 보인다.[18] 이전 쿠로스에서는 상체와 다리가 만나는 부위에 굵은 선이 있는 반면 〈아나비소스 쿠로스〉의 신체는 해부학적으로 더 자연스럽다. 얼굴도 광대뼈 주변이 더욱 둥그스름한데 여기서 아르카익 미소라 불리는 얼굴이 나타난다. 미소는 행복이나 즐거운 감정을 표현한 것이 아니라 살아 있다는 생명력을 나타낸 것이었다.

한편 여성 조각상, 코레(Kore)에서도 미소가 보인다. 여성 조각상은 보통 남성 조각상과 달리 보통 옷을 두르고 있고 땋은 머리로 묘사되었다. 기원전 530년 만들어진 〈페플로스 코레〉에서는 얼굴과

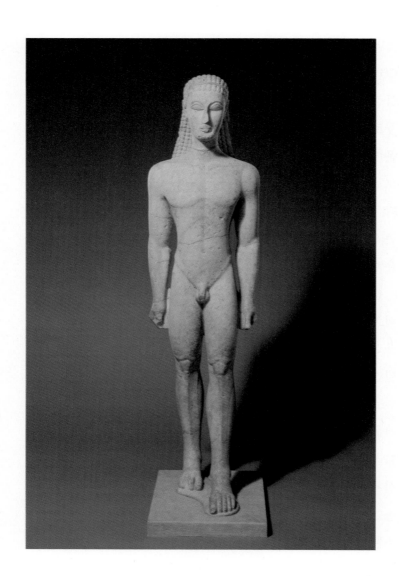

17 ——
대리석 쿠로스 조각상, 기원전 590~580년, 메트로폴리탄 미술관, 뉴욕 초기 그리스 조
각상으로, 다리를 벌리고 서 있는 경직된 자세로 보아 이집트 미술의 영향이 남아 있음을
알 수 있다. 900킬로그램이 넘는 무게에 버팀목 없이 만들어진 것으로 보아 당시로선 많
은 연구를 거쳐 탄생했음을 짐작할 수 있다.

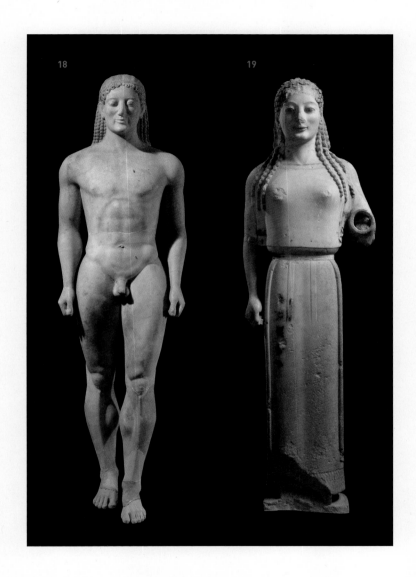

18 ———

아나비소스 쿠로스, 기원전 530년, 아테네국립박물관, 아테네
아나비소스 쿠로스 상은 전쟁에서 죽은 아들을 기리면서 만들어졌다. 오묘한 미소로 유명한
아르카익의 얼굴이 여기서 나타난다.

19 ———

페플로스 코레, 기원전 530년, 아크로폴리스 박물관, 아테네 페플로스는 고대 그리스 여성들
이 일반적으로 입었던 옷으로 어깨부터 발까지 내려오는 긴 의상이다.

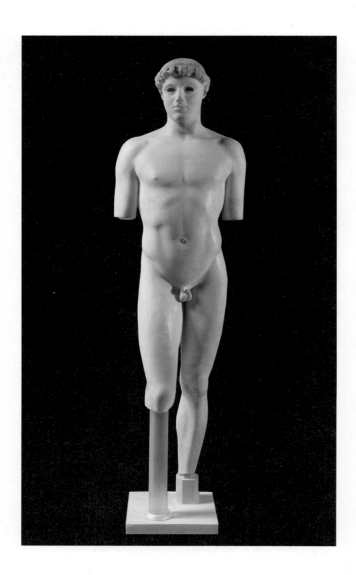

크리티오스 소년, 기원전 480년, 아크로폴리스 박물관, 아테네 이 소년상은 실물 크기보다 작
은 1.17미터의 높이이다. 미묘하게 비대칭적인 어깨와 골반선으로 대표되는 콘트라포스토가 아
르카익에서 고전시대로 전환되면서 최초로 나타난다. 크리티오스라고 불리는 것은 당대 조각가
크리토(Krito)에 의해 만들어져서 붙여진 이름이다.

옷에 채색의 흔적이 남아 있다.[19] 왁스에 색소를 녹여 돌 위에 칠하는 납화법이 사용된 조각으로, 지금은 벗겨졌지만 원래 화려한 채색으로 마무리되었다.

후기 아르카익 시대로 가면서 고전주의 시대의 운동선수 조각에서 보이는 생동감이 나타나기 시작한다. 앞서 본 쿠로스 상과 달리〈크리티오스 소년〉조각은 신체의 느낌이 더 편안하고 자연스러워 보인다.[20] 이는 한쪽 발에 무게를 싣는 콘트라포스토(Contrapposto)라는 포즈 때문인데, 그리스 고전주의 시대에 대부분 취하고 있는 이 원리는〈크리티오스 소년〉조각에서 최초로 등장한 것으로 보인다. 힘을 주는 왼쪽의 골반은 올라가고 오른쪽 엉덩이는 이완되면서 척추가 S형으로 굴곡진 모습을 볼 수 있다. 이 시기부터 생긴 인체의 골격과 근육의 사실적 묘사는 아르카익 시대와 구분되는 큰 혁신이라 할 수 있다.

21 ——
알렉산드로스

■ 완벽한 인체 묘사, 헬레니즘 시대 ■

여러 도시들이 분포했던 그리스 도시국가 시대에 전설적인 인물이 등장하는데, 바로 마케도니아(Macedonia)의 왕자로 태어난 알렉산드로스(Alexandros)이다.[21] 정복 전쟁의 대왕이라 불리는

알렉산드로스는 그리스와 이집트, 인도 서부까지 세력을 뻗쳐 그리스 문화와 동방 문화가 융합한 헬레니즘 미술을 탄생시킨다. 이처럼 기원전 330년경부터 기원전 30년까지 300여 년 간의 헬레니즘 시대는 알렉산드로스가 열었다고 할 수 있을 만큼 헬레니즘 미술에 그가 미친 영향은 크다.

이 시기 미술은 제국의 위용에 걸맞게 거칠면서 극적이고 강렬한 인상을 주는 것들이 많다. 그리스 조각에서 보이는 인체 묘사의 완벽성은 동쪽의 페르시아 문화의 화려하고 세속적인 특성과 만나면서 정점에 이른다. 그리스 조각에서 유명한 비너스와 니케 조각상, 라오콘 군상 등이 이 시대에 탄생한 작품들이다.

그리스 조각가들은 비례와 포즈, 신체의 이상적인 완벽성에 유난히 신경을 많이 썼다. 조각가이자 이론가인 폴리클레이토스 (Polykleitos)는 처음으로 이상적인 신체 비율을 규범화한 캐논(Canon)

을 남겼다. 폴리클레이토스는 그리스 남성을 모델로 미의 법칙을 분석한 결과 머리가 신체의 7분의 1이 되었을 때 가장 아름답다고 했다. 폴리클레이토스의 〈도리포로스〉는 신체 부위별 비율에 관한 그의 캐논을 구현한 조각이다.[22] 특정 개인을 묘사한 것이 아니라 수학에 근거한 완벽한 신체, 이상적인 몸의 예로서 제작된 것이다. 한편 폴리클레이토스 뒤를 이은 조각가 리시포스(Lysippos)는 머리와 신체 비율이 8분의 1이 될 때 가장 이상적이라며 몸의 길이에서 머리 하나를 더 늘렸다.[23] 흔히 황금분할이라 불리는 이 비례의 법칙은 이후 공예와 건축 분야에도 적용된다. 왼쪽으로 고개를 약간 들어 앞으로 나아갈 듯한 포즈, 기울어진 골반도 콘트라포스토의 전형이다. 이 콘트라포스토 자세는 르네상스 시대에도 꽃을 피우고 신고전주의 조각까지 영향을 미치게 된다.

헬레니즘 시대 조각은 초기의 정적이고 기

22 ———
폴리클레이토스, 도리포로스(로마 복제품), 기원전 440년, 나폴리 국립 고고학 박물관, 나폴리 그리스어로 '창을 쥔 사람'이란 뜻의 도리포로스는 브론즈 원본은 없고 로마 시대에 복제한 대리석 작품이 남아있다.

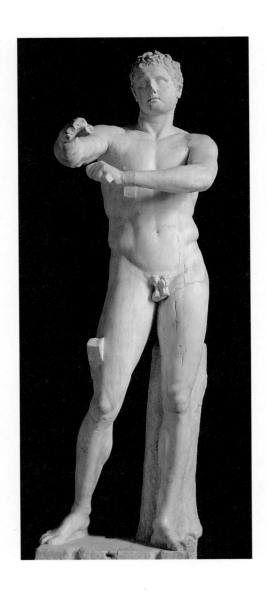

23 ──
리시포스, 씻는 사람(로마 복제품), 기원전 330년, 바티칸 뮤지엄, 로마 운동 후 흙먼지를 씻어 내
는 모습을 묘사한 작품이다. 당시는 물과 비누를 사용하여 씻는 것이 아니라 올리브 오일을 바르
고 긁어내는 도구로 닦아 내었다. 폴리클레이토스의 캐논과는 다르게 리시포스 자신이 설정해 놓
은 비율대로, 팔다리는 더 길어지고 머리는 작아졌다.

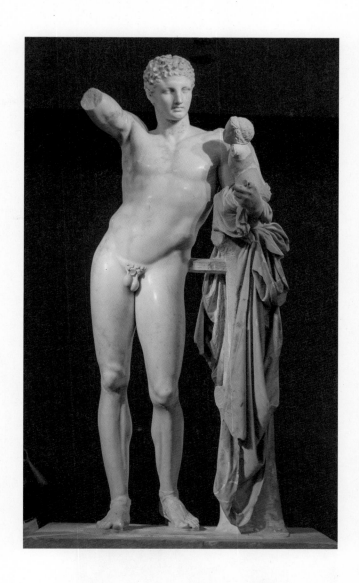

24 ─────

프락시텔레스, 헤르메스와 어린 디오니소스, 기원전 400년, 올림피아 고고학 박물관, 올림피아
그리스 올림피아의 헤라 사원에서 1877년에 발견된 이 조각상은 복제품이 따로 남아 있지 않은
프락시텔레스의 유명한 작품 중 하나이다. 헤르메스가 제우스의 사생아인 어린 디오니소스를
헤라의 질투를 피해 안전한 곳으로 옮기는 모습이다.

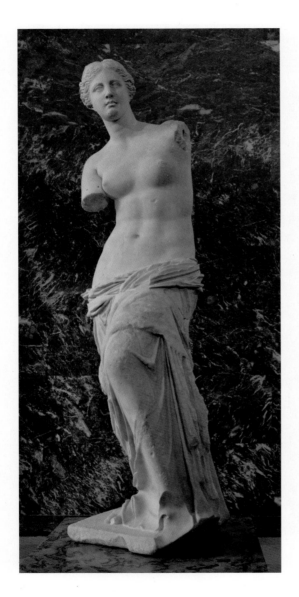

25 ——
밀로의 비너스, 기원전 130~100년, 루브르 박물관, 파리 조각 받침대에 새겨진 이름을 통해
아티오크의 알렉산드로스가 만든 것으로 추정된다. 사랑과 미의 여신인 아프로디테를 묘사한 것
으로 당시 오스만 제국의 영토였던 밀로스섬에서 1820년에 발견되었다.

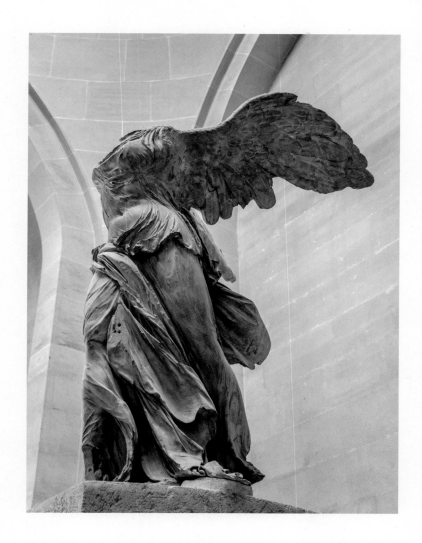

26 ————
사모트라케의 니케상, 기원전 200∼190년, 루브르 박물관, 파리 많은 수의 그리스 조각이 로마 때 복제되었는데, 에게해의 사모트라케섬에서 발견된 니케상은 원본으로 남은 몇 안 되는 작품 중 하나이다. 머리와 두 팔 그리고 오른발을 잃어버린 상태지만, 뱃머리에 서서 바닷바람에 날리는 천과 몸의 묘사는 매우 사실적이다. 이 승리의 여신은 2.4미터가 넘는 규모로 하얀색과 회색의 타소스(Thasian), 파로스(Parian) 대리석으로 만들어졌다.

하학적인 균형에서 멀어진 것은 물론, 더 생생한 모습을 위해 매우 사실적으로 묘사하고 장식적인 면을 강조했다. 〈헤르메스와 어린 디오니소스〉를 보면 옷 주름과 얼굴 묘사가 훨씬 자연스러워졌다는 것을 알 수 있다.[24] 편안하고 우아한 자세의 이 조각은 기원전 4세기경 가장 유명했던 아테네의 조각가 프락시텔레스(Praxiteles)의 작품이다. 완성도를 최대한 끌어올린 이 작품을 보면, 헤르메스의 가슴과 얼굴은 광택이 나고 머리카락의 구불거림도 잘 표현되어 있다. 프락시텔레스는 남성 누드상이 주를 이루는 그리스 조각에서 최초로 여신을 전라로 표현한 조각가이기도 하다. 여성 누드상의 원조라 할 수 있는 그의 〈크니도스의 아프로디테〉이후, 〈밀로의 비너스〉나 〈니케상〉등 육감적인 여신상이 나오게 된다. 〈밀로의 비너스〉는 프락시텔레스의 스타일을 따르긴 했지만 헬레니즘 양식으로 더 옮겨 간 것을 볼 수 있다. 비틀어진 몸과 풍부한 주름 표현 그리고 팔등신 비율은 모두 헬레니즘 미술의 전형적인 예이다.[25, 26]

헬레니즘 시대의 그리스 조각은 대리석으로 된 작품도 많지만 청동(bronze) 제작이 더욱 선호되었다. 청동 조각은 밀랍 소멸 주조법(Lost-wax casting) 기술 덕분에 조각 안이 비워져 있어 가벼운 장점이 있었다. 제작 과정은 살펴 보면, 먼저 흙이나 석고로 원하는 형태를 만들고 그 위에 밀랍을 두껍게 덮은 뒤 그 위에 흙을 뒤엎고 열을 가한다. 그러면 밀랍이 녹아서 빠지고, 안쪽 석고 층과 바깥쪽 흙으로 된 층 사이에 빈 공간이 생긴다. 여기에 녹인 청동을 부어 굳히고 틀을 떼어 내는 방식으로 만들어지는 것이다. 청동 원본으로 남은 흔치 않은 작품 〈아르테미시온 제우스〉의 경우, 바다 밑에

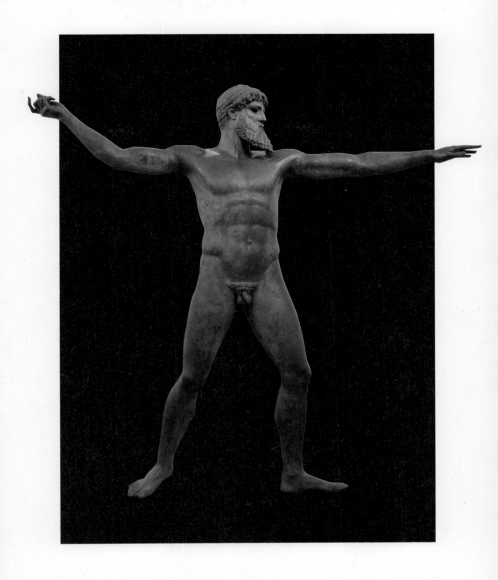

27 ──
아르테미시온 제우스(또는 포세이돈), 기원전 460년, 아테네 국립 고고학 박물관 에비아섬 아르테미시온의 바다 밑에서 1928년에 발견되었다. 그리스 신을 묘사한 작품은 일반적으로 어떤 신인지 알려주는 힌트가 동반되는데, 이 조각은 힌트가 소실된 터라 의견이 분분하여 제목도 제우스 또는 포세이돈이다.

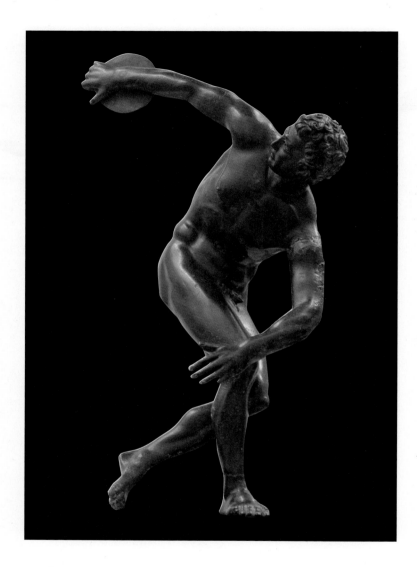

28 ───

원반 던지는 사람(로마 시대에 복제된 모각), 기원전 460년 아테네의 조각가 미론에 의해 제작된 이 작품은 팔을 뒤로 빼고 체중을 오른발에 싣고 있는 자세가 우아하고 균형 있다. 조각에서처럼 그리스 시대에는 운동선수들이 벌거벗은 상태로 연습하고 경기에도 임하였다고 하며, 이들의 잘 다져진 아름다운 육체를 많은 사람들이 감상했다고 한다. 오늘날 올림픽 행사에도 많이 등장하는 이 이미지는 매우 상징적이고 유명하다.

서 한참 후에 발견되었는데 오랜 시간 동안 조개삿갓 같은 만각류로 뒤덮여 있어 녹슬지 않고 잘 보존될 수 있었다.[27] 운동선수 조각상 가운데 가장 유명한 〈원반 던지는 사람(Discobolus)〉도 대리석으로 된 로마 복제품이 있어 우리가 감상할 수는 있지만 원본은 브론즈로 만들어졌다.[28]

■ 비례와 조화가 중시되었던 그리스 건축 ■

그리스 미술은 사실적 묘사와 더불어 기하학적 규칙이 큰 특징이다. 다시 말해 비율이 중요시되었다. 그리스의 철학자이자 수학자인 피타고라스의 이론도 비율에 관한 것임을 생각해보면 건축물에서 비례와 조화를 추구하는 것은 기본이었다. 그리스 초기 아르카익 시대의 그리스 건축은 신전 외부를 열주들로 에워싸는 것이 일반적이었다. 이러한 외형을 위해 기둥 양식이 고안되었는데 도릭(Doric)과 이오닉(Ionic) 그리고 코린티안(Corinthian) 양식이 그것이다. 도릭 양식은 기둥이 바닥에서 올라와 지붕과 말끔하게 맞닿은 것을 말하며, 이오닉 양식은 바닥과 기둥 사이에 받침대가 있고 지붕 쪽에 양뿔 같이 동그랗게 말린 형식을 말한다. 기둥 본체에 세로로 파여진 홈을 플루트(Flute)라고 하는데 이오닉 양식은 도릭 양식의 기둥보다 더 많은 플루트가 있으며, 더 선이 얇아지고 머리 부분이 식물 문양으로 화려해진 양식을 코린티안 양식이라 한다. 코린티안 양식은 헬레니즘 시대와 로마 때에 널리 쓰였다.

고전주의 시대, 아테네 아크로폴리스에 지어진 파르테논 신전은

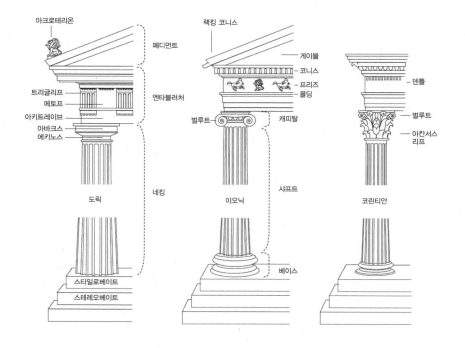

아테나 여신을 모시기 위해 지어진 신전으로, 단일 양식이 아닌 도릭과 이오닉 두 양식을 최초로 혼합한 건축물이다.[29] 겉은 도릭, 안은 이오닉을 사용하였고 지붕 아래 구조에는 조각상들로 호화롭게 장식되었다.[30, 31] 이 신전은 조각가 피디아스(Phidias)의 감독 아래 익티누스(Ictinus)와 칼리크라테스(Callicrates) 두 건축가의 설계로 지어졌다. 파르테논 신전은 비례와 조화가 중시된 그리스 건축의 정점을 보여준다. 파르테논 신전 전반에 걸쳐 적용되는 비율은 9:4이다. 앞에서 또는 위에서 보더라도 모두 9:4의 비율이 적용되었고, 기둥과 기둥 사이 간격까지 정확하게 모두 같은 비율이 쓰였다.

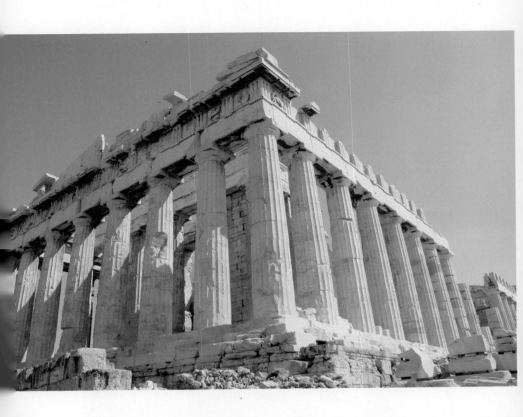

29 ——

파르테논, 기원전 447년, 아테네 그리스 건축의 정점을 보여 주는 파르테논 신전은 페르시아
제국을 점령한 그리스의 자랑스러움이 드러나 있다. 그리스와 비교할 수 없이 넓은 땅을 지배
하던 페르시아를 그리스가 무찌른 기원전 479년 이후, 그리스의 승리는 그들에게 엄청난 자신
감과 낙관적 태도를 가져다 주었다. 이 시기에 지어진 파르테논은 전체 건축물 외에도 페디먼트
(pediment)와 프리즈(frieze)에 들어가는 조각들 제작에 수년이 더 소요됐다.

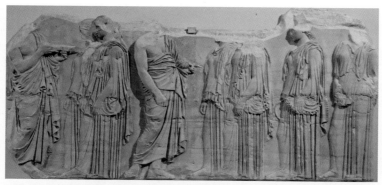

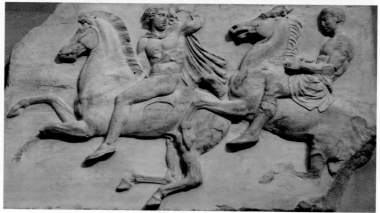

30 ─────

에르가스틴 플라크, 기원전 447~432년, 루브르 뮤지엄, 파리 파르테논 신전의 동쪽 면 프리즈
(frieze)에 장식되었던 조각판이다. 여섯 명의 에르가스틴이 두 명의 제사장을 맞이하는 장면이다.
에르가스틴은 아테나 신에게 바치는 페플로스 의복의 천을 짜는 젊은 귀족층 여성들을 가리킨다.

31 ─────

말 타고 있는 사람들, 기원전 438~432년, 영국박물관, 런던 파르테논 신전의 서쪽 면 프리즈
(frieze)에 위치한 이 조각은 그리스 미술의 특징대로 섬세한 묘사와 이상화된 육체를 보여준다.
펜텔릭(pentellic) 대리석으로 만들어진 프리즈 조각들은 원래 배경이 푸른색으로 칠해져 있었다.

파르테논 신전의 기둥 위 수평 구조물들은 아래로 처진 인상을 주지 않기 위해 위로 약간 올라간 형태이고, 지면과 수직인 구조물들은 앞으로 쏠리는 느낌이 들지 않도록 건물 전면을 약간 뒤로 기울어지게 만들었다. 또 기둥 자체도 완전히 직선이면 가운데가 오목해 보일 수 있다는 점을 고려해 볼록하게 만들었다. 게다가 기둥 사이 간격도 시각적으로 일정하게 보이도록 중앙은 넓게 하고 측면으로 갈수록 점점 더 좁게 만들었다. 아테네의 황금기라 불리는 페리클레스 통치기에 지어진 파르테논 신전은 인류가 이룩해낸 가장 인간적인 건축물의 상징이다. 때문에 유네스코 세계문화유산 제1호이자 유네스코의 로고 이미지로도 쓰인다.

서양 미술의 근원이라고 여겨지는 그리스 미술은 미노아 문명과 미케네 문명에서 비롯되었다. 인간을 중요시했던 그리스 미술은 도리아인들이 발칸반도에서 그리스 본토로 이동하면서 시작되었는데, 이들은 자신들의 문화 위에 이집트 문화를 녹여 내어 새로운 양식을 탄생시켰다.

미노아 문명

기원전 3000년경~기원전 1170년경

에게해의 크레타섬을 중심으로 발생한 청동기 문명인 미노아 문명은 유럽의 가장 오래된 문명이다. 거대한 크노소스 궁전을 비롯한 건축물과 건축물 안에서 발견된 도기, 벽화 등이 유명하다.

미케네 문명

기원전 1600년경~기원전 1100년경

기원전 1600년에서 기원전 1100년까지 번성한 미케네 문명은 그리스 본토에서 발생했다. 전쟁과 무역이 발달했던 미케네는 대규모 성채와 금속으로 된 장신구가 특징적이다. 대표적인 유물로는 금판으로 만든 장례 마스크가 있다.

그리스 미술

기원전 900년 ~ 기원전 100년

이상주의, 합리주의, 인간 중심 사상으로 축약되는 그리스 미술은 기원전 8세기경 시작되었다. 그리스 미술은 아르카익 시대(기원전 700~500년), 고전주의 시대(기원전 500~323년), 헬레니즘 시대(기원전 323~31년)로 나뉜다.

이상적이고 조화로운 인체 표현이 두드러졌던 그리스에서는 한 쪽 다리에 중심을 두고 서는 콘트라포스토 포즈가 조각에 많이 쓰였고, 완벽한 비율에 기반한 대칭적 건축물이 만들어졌다.

아르테미시온 제우스

서양 문명의
주춧돌이 되다

로마 미술

아름다움에
실용성을 더하다

로마 미술

●

공화정이 생긴 기원전 509년부터 서기 330년까지의 기간을 아우르고 있는 로마 미술은 그리스 미술에 많은 영향을 받았지만 구별되는 성격도 가지고 있었다. 특히 건축이나 부조 작품에서 로마 미술 형식이 도드라지게 구분되는데, 그리스가 비례와 조화에 관한 과학적 탐구가 활발했다면 로마인들은 사회 조직과 공동체에 관심을 보였고 이는 공공시설과 도로 등이 발전하는 결과를 가져왔다. 넓은 면적으로 뻗어 나간 로마 미술은 이후 유럽의 여러 지역과 북아프리카, 아시아에 이르기까지 영향을 미치며 각 지방 도시의 문화를 발전시켰다.

▪ 사실성을 중시한 로마 조각 ▪

기원전 1세기 로마는 지중해에서 가장 크고 부강한 도시였으며, 율리우스 카이사르 뒤를 이은 아우구스투스(Gaius Julius Caesar Octavianus,

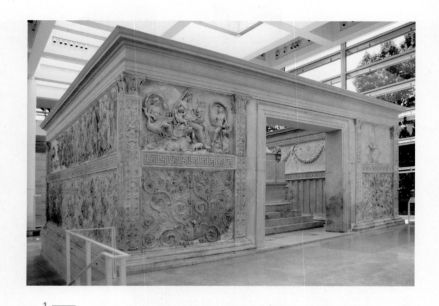

기원전 63년~서기 14년) 황제에 이르러서는 완연한 제국으로 변모한다. 아우구스투스는 제정 로마 시대를 여는 초대 황제로, 영토를 넓히면서도 자신의 통치 이념으로 평화를 내세웠다. 기념비적 조각물인 아우구스투스의 평화의 제단(Ara Pacis Augustae)은 정치적 상징성을 가짐과 동시에 예술적인 업적을 이룬 예이다.[1] 아우구스투스 황제는 종교적 수장인 대제사장의 역할도 했기 때문에 많은 조각상에는 신에게 봉헌하는 모습이 표현되어 있다.[2]

한편 로마 시대 조각은 양식에 있어서 그리스 예술을 표본 삼아

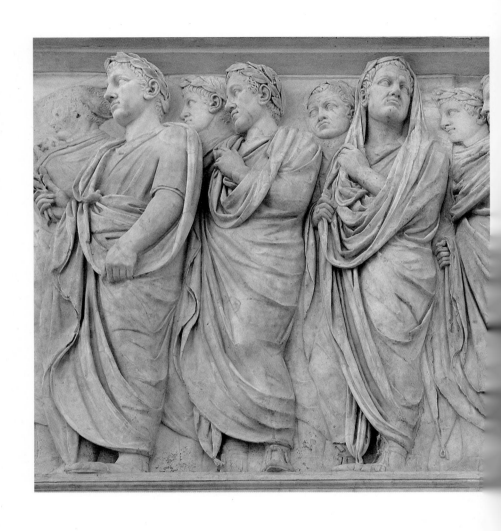

2 ——
아우구스투스의 평화의 제단 조각

복제(replica)하고 모방한(copy) 것이 대부분이었다. 당시의 진품과 복제품의 가치 차이는 오늘날과 달라서, 복제라는 작업 형태는 매우 자연스러웠으며 오히려 복제하는 과정에서 생기는 변화와 다양성에 더 집중하였다. 다만 두 시대의 조각은 분명한 차이점을 가졌다. 그리스 헬레니즘 시대의 초상 조각이 인물의 심리적 묘사에 치중되어 있다면 로마의 초상 조각은 사실적이면서 인물의 개성 표현에 더욱 중점을 두었다. 인물을 '있는 그대로' 제작하기 위해 힘쓴 부분이 그리스 시대 조각과 구분되는 점이다. 로마 조각 가운데에서도 로마만의 특성이 잘 반영된 것은 두상과 흉상이다. 두상과 흉상은 인물의 특성과 성격을 집중적으로 표현하기에 효과적이기 때문이다.

로마인들은 세계를 제패했던 영웅들의 초상 조각을 꾸준히 제작하였는데 카이사르나 아우구스투스 조각은 지금도 많이 남아 있다. 초대 황제 아우구스투스의 경우 근동의 파르티아(Parthia)를 물리치고 돌아온 업적이 있어, 이런 황제의 전승을 기념하는 조각들이 빌라와 황제 가족 별장에 여럿 세워지곤 했다. 프리마 포르타의 〈아우구스투스 상〉은 이상미와 더불어 인물 개인의 특징적인 면이 잘 표현되어 있다.[3, 4]

한편 4세기 이후 말기 로마 미술은 사실적 재현이 확실히 줄어든 모습을 보인다. 네 명이 나누어 통치했던 사두 정치 시기, 황제들을 묘사한 〈테트라크 조각〉을 보면 이전의 사실적인 조각과 다르게 밋밋하고 단순화된 모습이다.[5] 이는 인간의 형상이 간소화된 초기 기독교 미술의 특징과도 연결된다.

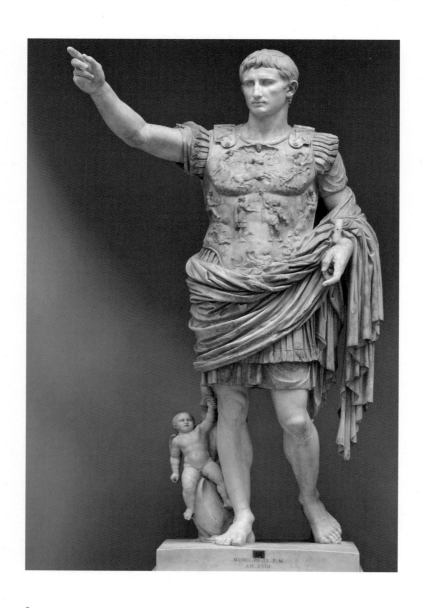

3 ———
프리마 포르타의 아우구스투스, 1세기, 바티칸 뮤지엄, 바티칸 로마에서 매우 중요했던 황제의
초상은 장군으로서 전투복을 입고 있거나 토가를 입은 로마 시민으로서의 모습, 신격화된 누드
의 모습, 이렇게 세 종류의 방식으로만 묘사되었다.

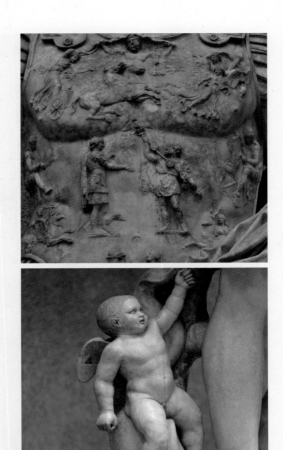

4 ——

프리마 포르타의 아우구스투스(디테일), 1세기, 바티칸 뮤지엄, 바티칸 아우구스투스의 업적이 화
려하게 새겨져 있는 갑옷 가운데에는 항복한 파르티아 적장으로부터 횃불을 받는 모습이 새겨
져 있고, 그 위에는 마차를 탄 태양신 솔 인빅투스(Sol Invictus)가 있다. 조각상 지지대에는 돌고
래를 타고 있는 큐피드(Cupid)가 새겨져 있다. 아우구스투스의 양아버지이자 전임자 율리우스 카
이사르는 자신을 미의 여신 비너스(Venus)의 후손이라고 스스로 특화시켰는데, 아우구스투스는
이런 양아버지의 계보를 따라 큐피드 조각을 넣은 것이다.

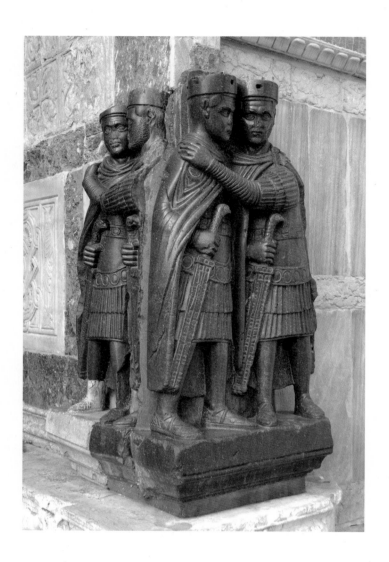

5 ─────

테트라크(사두 정치 황제) 조각, 305년경, 세인트 마크 바실리카, 베네치아 세인트 마크 바실리카
에 있는 파사드 코너에는 사두 정치 초상으로 알려져 있는 네 명의 황제 조각이 있다. 사두 정치
란 293년 디오클레티아누스 황제가 시작한 권력 분담 체제로 서방과 동방을 나누어 통치한 체
제이다. 동방정제는 디오클레티아누스, 동방부제는 갈레리우스, 서방정제는 막시미아누스, 서방
부제는 콘스탄티우스 클로루스였다.

■ 건축물의 인테리어로 쓰였던 로마 회화 ■

로마는 다양한 민족과 지역으로 이루어진 만큼 미술 작품의 재료도 대리석, 청동, 모자이크, 보석 등 그 폭이 매우 넓었다. 로마 회화의 경우 나무나 상아를 이용한 것도 있었지만 석고 위에 그리는 프레스코(fresco painting)가 특히 많았다. 프레스코는 지속성이 뛰어나 긴 시간 동안 건축물의 인테리어로 쓰일 수 있었기 때문이다. 로마의 박물학자이자 군 사령관이었던 플리니우스는 스튜디우스(Studius)가 빌라 내부 벽에 그리는 회화 양식을 처음 시작하였다고 기록하고 있다.

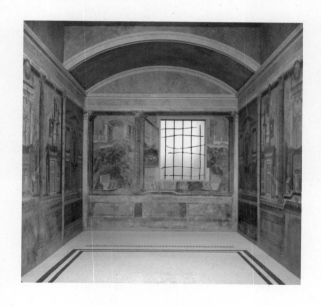

6 ——
보스코레알레 방 전경　베수비우스산 남쪽에 위치하는 보스코레알레 빌라는 기원전 1세기 중반에 지어졌으나 화산 폭발로 서기 79년에 묻히게 되었다.

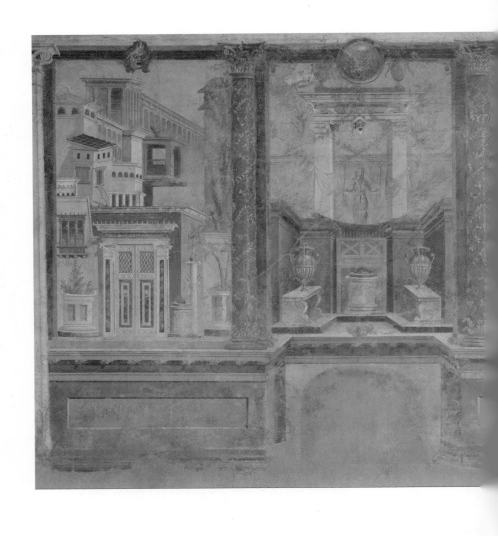

7 ——
큐비큘럼(침실), 보스코레알레의 파니우스 시니스토르 빌라, 기원전 50~40년경, 메트로폴리탄
뮤지엄, 뉴욕

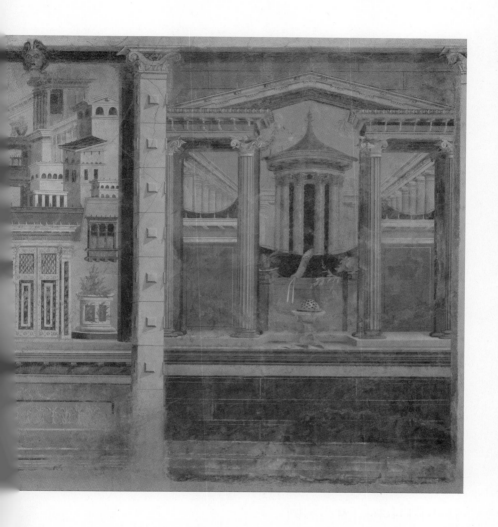

로마 시대의 프레스코는 대부분 나폴리 연안이 있는 캄파니아 (Campania) 지역에서 볼 수 있는데, 이곳은 서기 79년에 베수비오산의 폭발로 폼페이(Pompeii)와 헤르쿨라네움(Herculaneum)이 묻히면서 남게 된 유적이다. 이곳 벽화들의 색채가 그대로 보존될 수 있었던 이유는 화산 폭발 때 화산 쇄설물과 가스의 혼합물인 화쇄류가 고속으로 마을에 흘렀기 때문이다. 특히 보스코레알레(Boscoreale)나 보스코트레카세(Boscotrecase) 빌라에 있는 프레스코들은 이 시기 부유한 로마의 삶을 이해하는데 중요한 단서가 되어 주고 있다.[6,7]

로마 시대 벽화는 보통 네 단계로 나눌 수 있다. 첫 번째 양식은 석고 위에 그려진 그림으로 대리석과 같은 효과를 낸 작업들이다. 벽은 일반적으로 세 개의 면이 수평으로 나뉘어 그려졌고 도릭 건축 양식을 바탕으로 스투코(stucco)를 사용하였다. 스투코는 석고를 주재료로 대리석 가루, 점토분 등을 섞어 만드는 기법으로 대리석과 같은 효과를 낸다. 공화정 말기인 기원전 1~2세기경에 나타난 건축 재료의 모사, 처마 장식 등은 로마에 유입된 그리스의 영향이다. 건물 자재를 시각적으로 복제한 이와 같은 형식은 시간이 지나면서 점차 줄어들고 신이나 영웅 등 형상을 그려 넣는 헬레니즘적인 벽화가 나타나기 시작하였다.

두 번째 양식은 스투코로 된 건축 작업에서 석고면이 튀어나오거나 들어간 부분을 활용한 방식이다. 두 번째 양식은 보스코레알레(Boscoreale)에 있는 파니우스 시니스토르의 빌라에서 많이 볼 수 있다.[8] 빌라 전반에 걸친 사실적 이미지는 실물처럼 착각하게 만드는 트롱프 뢰유(trompe l'oeil) 방식으로 환영 효과를 의도했다. 테이블

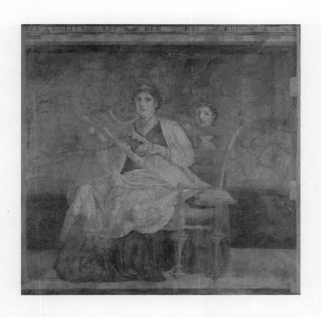

프레스코, 보스코레알레의 파니우스 시니스토르 빌라, 기원전 50~40년경, 메트로폴리탄 뮤지엄, 뉴욕 1900년대 초기에 발굴된 이 유적지는 로마 시대의 가장 중요한 프레스코들을 보유하고 있다. 이들은 그리스 고전주의 또는 헬레니즘 시대의 영향을 많이 받았다.

과 유리 화병 등 일상생활에서 흔히 보이는 물건들도 벽에서 나올 듯이 생생하게 그려졌으며, 석조 벽이나 기둥 같은 인테리어도 실제 공간과 혼돈될 정도로 매우 사실적으로 묘사되었다. 이 빌라의 주인은 로마 귀족이었는데, 그리스 철학자의 초상이나 그리스 신화 이야기를 그림으로써 아테네의 아카데미 문화를 연상시키고 싶었던 것 같다.

앞의 두 양식이 공화정 시기에 유행했던 것이라면 뒤의 두 양식은 제정 시기 때 생겼다. 아우구스투스의 제정 시기와 맞물리는 세 번째 양식은 환영을 거부하고 장식적인 면을 추구한다. 있는 것을

9 ———
아그리파 포스투무스의 빌라, 보스코트레카세, 나폴리 이탈리아의 나폴리 해안이 보이는 보스
코트레카세의 호화로운 빌라에서 발견된 방의 장식 면이다. 세 번째 양식으로 보이는 이 벽면은
검은 바탕에 얇은 흰 선으로 건축적 요소가 있는 윤곽을 그렸다.

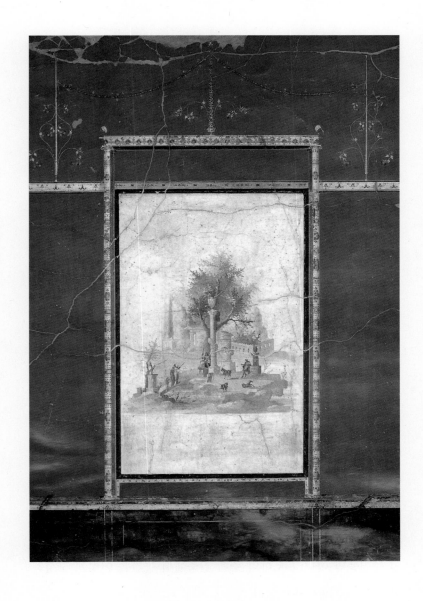

10 ——
아그리파 포스투무스의 빌라, 보스코트레카세, 나폴리

다시 재현하기보다 새롭고 혁신적인 것을 찾았던 것이다. 이 시기의 벽화들은 보통 검은색이나 짙은 붉은색 등 단일 색의 배경을 가지며 중앙에는 작은 그림이 삽입되어 있다. 그리고 그림에는 목가적인 풍경이나 건축물 또는 식물이 묘사되어 있다. 로마 벽화의 세 번째 양식은 아우구스투스의 친구 아그리파 장군이 지은, 보스코트레카세(Boscotrecase)에 있는 빌라에 잘 나타나는데, 도시에서 온 예술가들에 의해 그려진 이곳 프레스코는 현존하는 로마 벽화 가운데 가장 우수한 그림으로 꼽힌다.[9, 10]

　네 번째 양식은 앞의 세 가지 형식이 혼합된 것이라 할 수 있다. 첫 번째 양식에서 벽 아래를 블록으로 나눈 것, 두 번째 양식에서 건축적인 프레임을 구성한 것, 그리고 세 번째 양식의 넓은 단일 배경색 벽면 위에 그려진 건축적 디테일 등 이 모든 스타일이 합쳐졌다.[11] 율리우스-클라우디우스 왕조 시기에 나타난 마지막 벽화 양식은 이야기가 전개된 대규모 그림이나 파노라마 같은 풍경이 많다.

　로마 벽화 기술에 대한 기록으로는 플리니우스의 「박물지」도 있지만, 건축가 비트루비우스의 건축 매뉴얼도 흥미롭다. 그의 매뉴얼은 벽화를 그리기 전 석고를 덧입혀 벽면을 준비하는 방법, 대리석 가루를 발라서 표면에 매끈한 효과를 내는 방법 등 프레스코 화가들을 위한 자세한 안내서의 역할을 한다. 또 그림을 위한 기술적인 측면뿐만 아니라 로마의 주택 건축에서 공간을 어떻게 구성해야 하는지도 제시하고 있다.

11 ──────
베티의 집, 폼페이 베티의 집은 폼페이가 화산으로 덮히기 전 당시 유행하던 인테리어 스타일을 파악할 수 있는 중요한 자료이다. 정교하게 묘사된 빨강색과 검은색의 패널 장식 등은 로마 벽화의 네 번째 양식을 보여준다.

▪ 혁신적 발전을 이룬 로마 건축과 토목 ▪

로마는 특히 건축과 토목 분야에서 혁신적 발전을 이루었다. 앞에서 살펴보았던 로마의 빌라는 당시 로마인들의 생활상을 보여주긴 하지만 건축에서 그들의 가장 큰 업적은 대형 건축물이다. 경기장과 극장을 비롯하여 공중목욕탕, 도로, 수로 등이 발전하였고, 이러한 건축물들은 뛰어난 건축 공학을 바탕으로 아치나 돔과 같은 구조가 특징을 이루었다.[12]

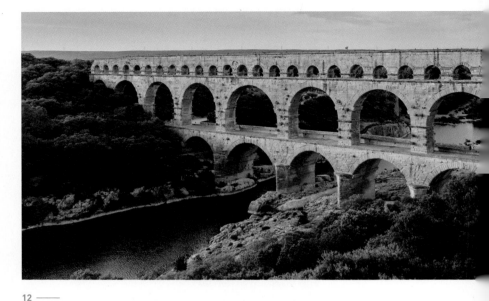

12 ———

가르교, 서기 40~60년, 프랑스 가르동강　가르동강을 가로지르는 이 다리는 교통수단으로서의
기능과 더불어 수로를 넣어 용수를 확보하는 데에 쓰였다. 로마에서는 공중목욕탕, 화장실, 분수
등 물이 매우 중요했다. 각기 크기가 다른 세 층의 아치로 이루어져 있는 이 다리는 높이가 강에
서부터 50미터나 된다. 지금까지 잘 보존되어 있는 이 다리는 1985년에 유네스코 세계유산으로
지정되었다.

　　볼거리를 중시했던 로마인들의 문화는 건축물에도 고스란히 반
영되었다. 이는 엔터테인먼트의 기능도 있지만 사회 내에서 나누고
있는 공동의 가치를 고취시키는 데에 중요한 역할을 담당했다. 승
리의 행진, 귀족 장례식, 공공 연회 등과 같은 행사들이 그런 예이
다. 또한 온전히 관람을 목적으로 지어진 빌딩들도 있었는데, 연극
을 위한 극장이나 검투사들의 싸움을 볼 수 있는 경기장들이 대형
으로 지어졌다.

　　사실 로마 초기부터 관람을 위한 건축물이 있는 것은 아니었다.

기원전 55년까지는 원로원들의 반대로 인해 로마에는 극장이 없었다. 물론 몇 주 동안의 공연을 위해 세워진 가건물은 있었지만 영구적인 극장은 아니었다. 공화정 말기에 이르러서야 최초의 영구 극장인 폼페이우스 극장이 지어졌는데, 이 극장은 율리우스 카이사르(Gaius Julius Caesar)의 라이벌 정치인이자 장군, 폼페이우스(Gnaeus Pompeius Magnus)가 자신의 승리를 기념함과 동시에 군사적 캠페인의 용도로 세워졌다. 지금은 모습이 남아 있지 않지만 2만 명의 관중을 수용하는 대규모 극장으로 무대 뒷편엔 예술 작품과 정원이 있었다고 한다.

후일 로마 극장은 폼페이우스 극장을 표본 삼아 좀 더 효율적으로 설계되었다. 그리스 사람들은 보통 언덕진 지형을 이용하여 반원형으로 낮게 지었던 반면, 로마인들은 자연 지형과 상관 없이 석재를 쌓아 올린 닫힌 구조로 극장을 세웠다. 무대 배경도 자연 풍경이 뒤에 그대로 보이는 것이 아니라 벽이 있어서 무대 장식이 가능하였다. 또한 그리스 시대에는 관중석이 넓게 열려 있었지만 로마의 극장은 신분, 성별, 국적, 직업 심지어 혼인 여부에 따라 철저하고 엄격하게 자리가 나뉘었다.

로마인들의 극장 앰피시어터(amphitheater)는 '양쪽 면 모두'라는 뜻

▶ 로마 미술에 대한 기록을 남긴 플리니우스와 비트루비우스

◆ 플리니우스(Gaius Plinius Secundus)

대 플리니우스(Gaius Plinius Secundus 또는 Pliny the Elder, 서기 23~79년)는 로마의 박물학자이자 저술가, 정치인, 군인으로, 양자로 삼은 그의 조카(소 플리니우스)와 구분하기 위해 대 플리니우스로 표기된다. 수많은 그의 저작물 중 가장 대표적인 「박물지(Naturalis Historia)」는 37권으로 구성된 방대한 양의 저서이다. 서기 77년에 완성하여 티투스 황제에게 바쳐진 이 책은 오래되거나 흩어져 있는 자료를 한 데 모아 백과사전 형식으로 만든 최초의 것이다.

대 플리니우스(왼쪽)
박물지(오른쪽)

◆ 비트루비우스(Marcus Vitruvius Pollio)

비트루비우스(Marcus Vitruvius Pollio)는 로마의 건축가이자 기술자, 저술가로 황제에게 헌정한 「건축서(De architectura)」로 유명하다. 열 개의 챕터로 구성된 이 책은 건축 기술과 이론을 집대성하여 이십여 년만에 완성되었다. 비트루비우스는 "건축가는 반드시 연필을 잘 다루어야 하고, 기하학에 소양이 있어야 하며, 역사를 많이 알아야 하고, 철저하게 철학자를 본받아야 하며, 음악을 이해해야 하고, 의학 지식이 있어야 하며, 재판관의 의견을 가져야 하고, 천문학과 천체 이론에 익숙해야 한다"면서 건축가의 요건을 말했다. 그의 저술은 르네상스 건축가들에 의해 널리 읽혔으며, 특히 레오나르도 다 빈치가 그의 영향을 받아 비트루비우스 해부도를 그렸다고 전해진다.

비트루비우스

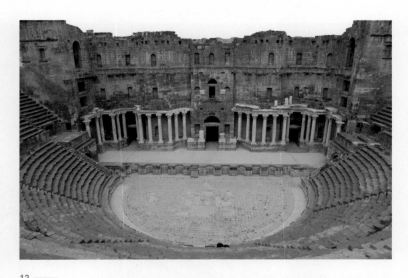

13 ————
로마의 원형극장, 기원전 55년, 로마 이 극장은 2만7000여 명의 관중을 수용할 수 있는 규모로, 열린 방식의 그리스 극장과 다르게 무대 뒤에 두세 개 층 높이로 벽이 올려져 있다. 그리스 시대에 쓰이거나 그리스의 영향을 받은 로마의 비극, 희극이 공연되었다.

의 그리스 어원, 'amphi'대로 그동안의 반원형과는 다르게 원통형으로 둘러싸인 형태이다. 로마의 많은 것들이 그리스에 있는 것을 모델로 삼았지만 원형극장만큼은 선례가 없던 로마 고유의 것이었다.[13]

　로마 시대 가장 유명한 건축물 중 하나인 콜로세움(Colosseum)도 원통 형태이다. 콜로세움은 플라비우스 왕조의 시작인 베시파시아누스 황제 때 지어져 플라비우스 원형 경기장으로도 불린다. 50미터의 건물 높이에 5만여 명의 관객을 수용하는 이 거대한 규모의 경기장은 그리스의 세 가지 건축 양식인 도릭, 이오닉, 코린티안이 다 포함되어 있다. 그리스식 기둥이 로마식 구조를 대표하는 아치와 함께 절묘하게 결합된 아름다운 건축물이다.[14]

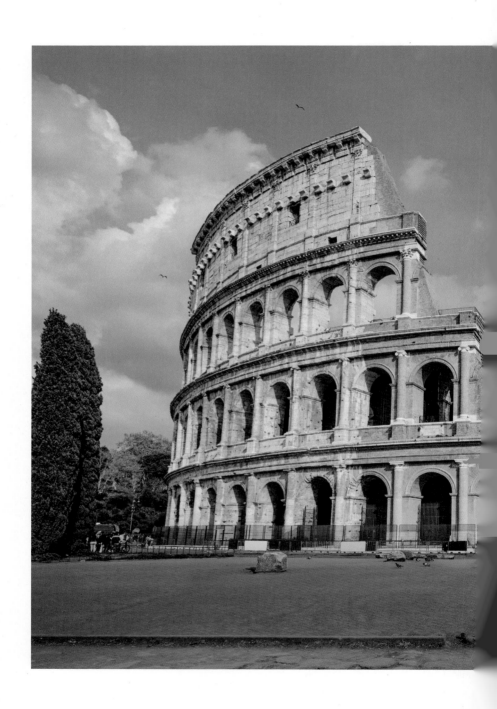

14 ──

콜로세움, 서기 70~80년, 로마 십 년에 걸쳐 지어진 이 건축물은 로마 제국의 9대 황제 베스파시아누스 때(제정 69~79년) 짓기 시작하여 그의 아들 티투스 황제 때(제정 79~81년) 완성되었다. 공연과 시합 등 다채로운 볼거리를 제공했던 콜로세움은 로마 시민들에게 큰 환영을 받았다.

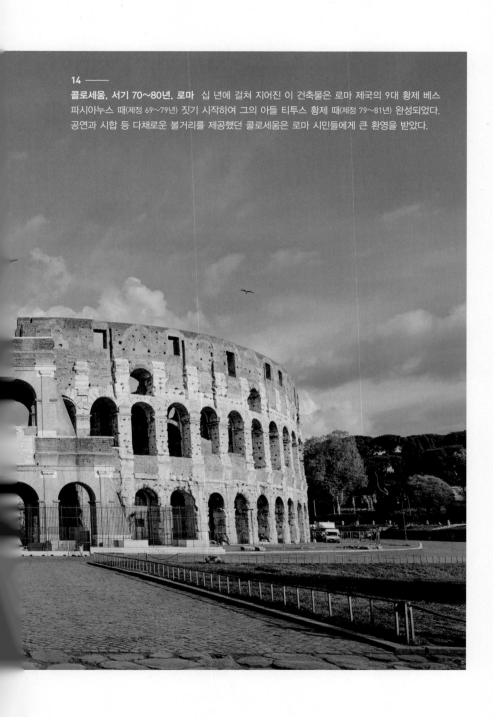

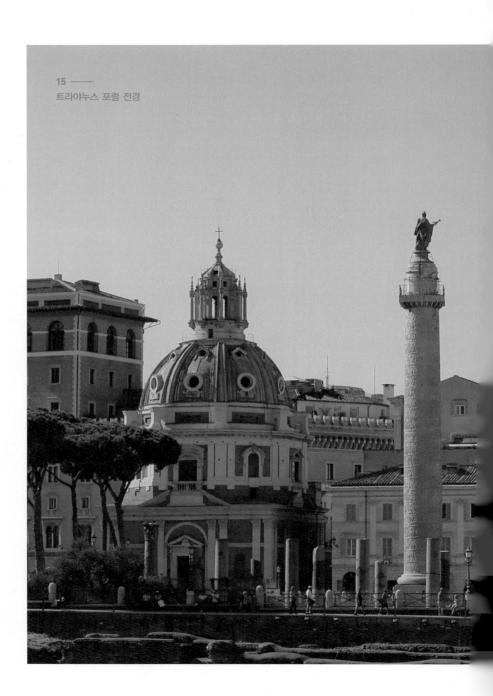

15 ——
트라야누스 포럼 전경

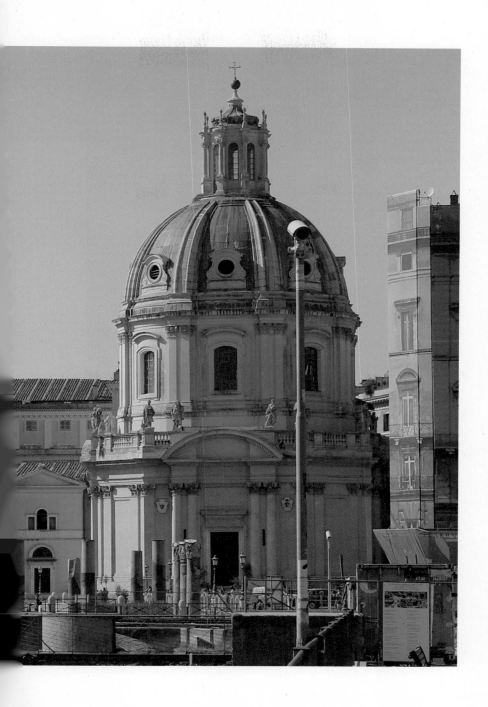

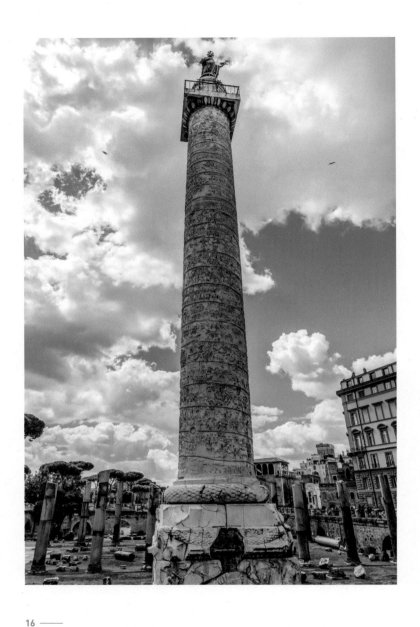

16 ──────

트라야누스 칼럼 다마스쿠스의 아폴로도로스 지휘로 건설된 이 칼럼은 로마 군대에 관한 기록을 얻을 수 있는 조각들이 자세히 새겨져 있다.

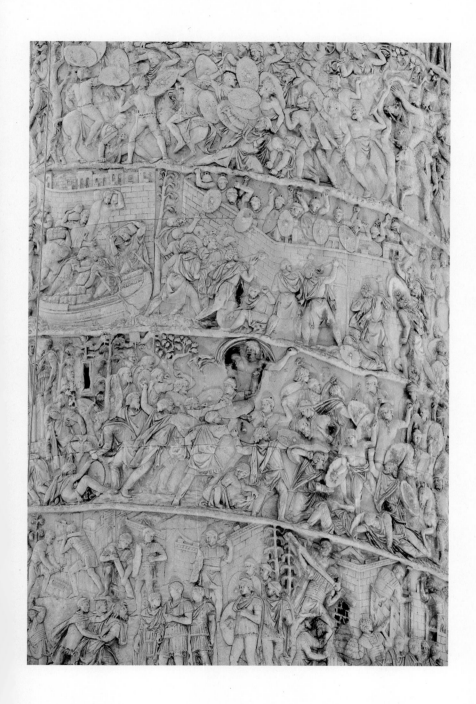

베스파시아누스(Vespasiano)는 평민 출신 황제였는데, 폭정으로 로마를 황폐화시킨 전임 황제 네로(Nero)와 차별화하는 정치적 장치로서 이 경기장을 세웠다. 또한 조각 작품도 건축물의 의도처럼 황제들을 기념하는 정치적 효과를 내도록 의도되었는데, 황제의 위엄과 권위를 보여주는 거대한 조각을 광장에 세우고, 가족들을 포함한 조각상까지 만들어 우상화를 시도하기도 하였다. 이러한 시각적 프로파간다로서의 공공 조각물들은 공화정과 제정 때 확산되었다.

로마의 영토를 가장 넓혔던 황제 트라야누스(Traianus)는 로마를 번영의 시기로 이끈 만큼 그를 기리는 포럼과 마켓, 그리고 칼럼 등 많은 건축물이 남아 있다.[15] 트라야누스 포럼은 다키아인들과의 전쟁에서 승리한 것을 기념하며 지어진 대규모 복합 공간으로 트라야누스 조각과 35미터 높이에 이르는 칼럼 등을 포함한다.[16]

▪ 기독교의 확산과 로마의 쇠퇴 ▪

예수의 탄생과 이후 기독교의 확산은 로마사에서 중요한 하나의 기점이 되었다. 로마 군주로서는 첫번째 기독교인인 콘스탄티누스 1세(Constantinus I, 재위 306~337년)가 등장한 것이다. 그는 커져 버린 로마 제국을 신화만으로 통치할 수 없다고 생각하여 기독교 친화 정책을 폈다. 콘스탄티누스 1세는 313년 밀라노 칙령을 발표하면서 기독교를 정식 종교로 공인했으며, 이후 테오도시우스 1세(Theodosius I, 재위 379~395년)는 기독교를 로마 제국의 국교로 선포하기에 이른다. 이는 로마 제국 전역, 즉 유럽 전역이 기독교의 영향

을 받게 되었다는 것을 의미하며 그리스 신화가 중심이었던 세계관에서 기독교 시대로 옮겨 간 큰 변화였다. 이는 미술에도 큰 영향을 미쳤는데 간소하면서 상징적인 작품을 이상적으로 여기는 분위기가 형성되었다.

부강했던 로마 제국은 말기가 되면서 사방에서의 침략을 방어하느라 점차 쇠약해졌다. 특히 게르만족의 침략은 아테네와 스파르타 등 그리스의 주요 도시를 파괴시켰고, 결국 로마 제국은 395년 동서로 나누어졌으며, 곧이어 476년 서로마 제국은 게르만족에 의해 멸망한다. 반면 콘스탄티노플을 수도로 한 동로마 제국은 비잔틴 제국으로 이어져 15세기까지 존속하였으며, 동로마 시대의 미술을 '비잔틴 미술'이라 한다.

그리스 미술에 많은 영향을 받은 로마 미술은 부강한 국력을 바탕으로 주변 여러 국가로 뻗어 나갔다. 특히 건축이나 부조 작품에서 사회 조직과 공동체를 중요시했던 로마 특유의 문화가 도드라진다. 다양한 공공건축물은 아름다움에 실용성을 더한 모습이다.

로마미술

기원전 500년~서기 400년

로마 미술은 흔히 공화정이 시작된 기원전 500년경부터 서기 300년대까지를 일컫는다. 로마 미술은 군사적 승리와 번영에도 불구하고 그리스 미술을 표본 삼아 제작된 것이 다수였다. 다만 그리스 미술에서의 인체 조각이 이상적인 모습이었다면, 로마 시대 조각은 이상화되기보다 사실적으로 묘사되었다.

프리마 포르타의 아우구스투스

로마인들은 건축물의 인테리어로 회화를 활용하였다. 빌라, 신전, 무덤 등의 벽을 회반죽을 사용한 프레스코 그림으로 장식하였다.

큐비큘럼

로마 미술은 원형경기장, 극장, 목욕탕, 광장 등 공공건축물이 발달한 것이 특징이다. 특히 트라야누스 포럼 등 승리와 영광을 기념하는 구조물이 많다.

콜로세움

05

신의 영광을
장대히 드러내다

초기 기독교 미술,
중세 미술

성경 이야기를 담아내다

초기 기독교 미술

일반적으로 기독교 시대로 진입한 시기부터를 중세로 본다. 시기적으로는 서로마의 멸망부터 14세기까지를 중세로 구분하지만, 초기 기독교 미술은 이후 중세 미술과 구분해서 이해하는 것이 좋다. 초기 기독교 미술은 기독교가 새롭게 등장한 종교인 만큼 지역, 문화별로 이미 존재했던 미술을 기반으로 시작되었다. 이 시기의 미술은 고대 그리스와 로마 미술, 유대교 등이 혼합된 형태였다. 다만 유대인에게만 적용되는 율법이 있는 유대교와는 달리, 기독교는 지역이나 민족의 제한을 두지 않는 보편적 종교 정신을 바탕으로 했기에 널리 퍼져 나갈 수 있었고 그에 따라 기독교 미술도 점차 확장되었다. 한편 초기 기독교 미술은 313년 콘스탄티누스 대제에 의해 기독교가 공인되기 이전의 카타콤 같은 장례 미술의 형태와, 380년 기독교가 국교로 선포되고 화려한 제국주의 미술로 변모한 때로 구분된다.

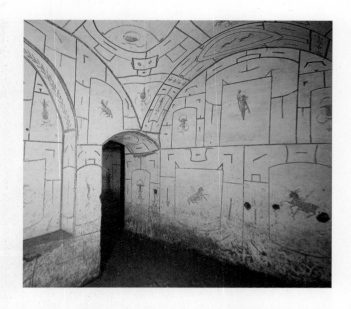

1 ——

성 세바스티아노 카타콤, 1세기, 로마 성 세바스티아노는 초기 기독교 순교자로 귀족 출신 군인이었다. 디오클레티아누스 황제는 기독교로 개종한 그에게 사형을 명한다. 이에 세바스티아노는 기둥에 묶여 화살을 맞고 죽도록 버려지지만 다행히도 목숨을 구하고, 계속 복음을 전한다. 이 사실을 알게 된 황제는 화가 나 그를 몽둥이로 죽을 때까지 때리도록 했고 시신은 로마의 하수구에 버려졌다. 그때 사람들은 성 세바스티아노 시신을 찾아다가 묻어줬는데 그곳이 오늘날 로마의 아피아 가도(Via Appia Antica)이다. 이 길은 고대 로마에서 가장 먼저 만들어진 도로로, 베드로가 로마의 박해를 피해 도망갔던 길이자 예수를 만났던 장소이기도 하다.

■ 박해로 시작된 미술, 카타콤 ■

공인 이전, 박해 받던 시기의 기독교 미술에는 지하 묘지 형식인 카타콤(Catacombs)이 대표적이다. 초기 기독교인들은 시신을 화장했던 이교도 문화에 동의하지 않았으며 매장 형식을 고수했다. 그렇기 때문에 매장을 위한 공간이 필요했고 땅을 파서 지하에 광대한 무덤을 만들게 된다.[1, 2] 대략 217년경까지는 교회에서 카타콤을 소

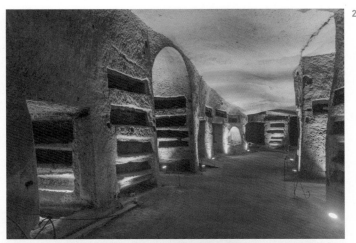

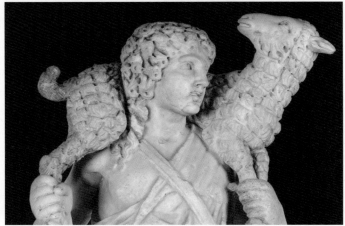

2 ———
산 제나로 카타콤 무덤 부분

3 ———
선한 목자상, 3세기 후반, 바티칸 뮤지엄 유명한 기독교 주제 '선한 목자(The Good Shepherd)'를
표현한 이 조각은 태양신 아폴로의 형상과 닮아 있다. 초기 기독교 미술은 그리스 로마의 영향
을 받아 형식적으로 유사하다.

유하거나 운영했는데 초기 순교자들은 그곳에 묻혔고 무덤의 석판은 임시적 제단으로 쓰이곤 했다. 지하 터널과 같은 형태의 카타콤에는 개개 무덤의 벽이나 천장에 그림이 많이 그려져 있지만 대체적으로 상태가 좋지 않다. 박해를 받고 있었던 때라 미술까지 제대로 남기고 보존할 여유가 없었으며, 초기 신자들은 대부분 여자나 노예 또는 가난한 사람들이었기 때문에 적합한 재료로 제작하기에 무리가 따랐던 탓이다. 기독교 미술이 꽃을 피우게 된 것은 콘스탄티누스의 기독교 인정 이후 부유한 로마인들도 기독교에 관심을 보이고 신앙을 가지게 되면서부터이다.

초기 기독교 회화에서 그려진 인물들은 그 모습이나 포즈를 그리스 고전주의 시대에서 본땄다. 완전히 새로운 형식을 피하고 기존의 형식을 따르는 듯한 모호한 표현은 박해를 피하기 위한 신중한 선택이었다고 생각할 수 있다. 주제 또는 표현의 모호함을 통해 신중을 기했던 것이다. 이 시기 표현된 예수를 살펴 보면, 긴 천을 온몸에 두르는 로마 시대 의상인 토가(togas)를 입고 있는 것을 볼 수 있다. 또 작품의 주제 또한 의도적으로 이교도와 겹치도록 했다. 양이라는 동물도 일반적인 희생 제물이었기에 젊은 남자가 어깨에 양을 지고 있는 그림이나 조각은 박해를 피하기에 좋았다. 카타콤 벽화에 있는 양을 멘 사람의 그림이나 같은 시기 대리석으로 만든 양을 멘 목자 조각은 그리스 아르카익 시대의 송아지를 메고 있는 조각과 같은 포즈를 취하고 있다.[3] 기독교의 상징인 십자가형은 이 시기 오히려 잘 표현하지 않아, 6세기가 될 때까지 십자가형 그림은 많이 나타나지 않는다.

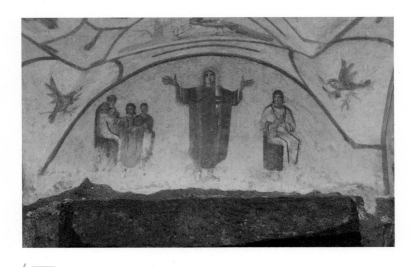

4 ———

오란트 도상, 프리실라 카타콤, 2세기 후반~4세기 왼쪽에는 여성의 결혼 장면이 그려져 있고 오른쪽에는 아이를 키우는 어머니의 모습이 있다. 같은 인물로 보이는 중앙의 여성은 팔을 들고 위를 바라보고 있는 오란트 형상을 취하고 있어 구원을 상징하고 있다.

　성경적 내용을 표현해주는 기호와 상징은 기독교 미술의 특징이다. 초기 기독교 미술에 자주 등장하는 소재에는 십자가, 물고기, 양 등 기독교적 상징물, 상징적으로 묘사한 성경 이야기 등이 있다. 구체적인 예로 사자 굴 속의 다니엘, 나사로의 부활, 그리고 가장 인기 있는 주제 중 하나인 요나와 고래 등이 있다. 기독교적 상징물을 살펴보면, 십자가는 예수의 죽음과 구원을 의미하고, 물고기는 그리스어로 각 음절이 '하나님의 아들이자 구원자이신 예수 그리스도'라는 의미가 있다.

　한편 카타콤 프레스코에는 오란트(Orant) 도상이 자주 등장한다. 오란트란 '두 팔 벌려 기도하는 사람 형상'이라는 뜻으로 얼굴과 눈

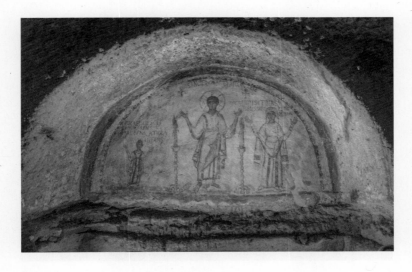

5 ———
산 제나로 오란트 도상, 산 제나로 카타콤, 2세기, 나폴리 산 제나로는 기독교의 박해가 절정기였던 305년 디오클레티아누스 황제 때 나폴리에서 순교한 베네벤토의 주교이다. 손을 올리고 있는 오란트 도상의 산 제나로는 고전시대 의상인 토가를 입고 있다.

이 위를 향하고 있는 모습으로 나타난다.[4] 카타콤은 로마 외에도 나폴리에 세 군데가 있는데 그중 산 제나로 카타콤 벽화에는 손을 들고 있는 인물들을 많이 볼 수 있다. 성 야누아리우스로도 알려져 있는 산 제나로는 나폴리의 주교로 기독교 박해가 심할 때 순교한 인물이다.[5]

• 기독교의 달라진 위상을 반영하는 석관 •

초기 기독교 시기에는 사코파거스(Sarcophagus)라는 돌로 된 관을 장식하는 미술도 유행했다. 석관 표면에 공을 들여 조각을 새겼던 것

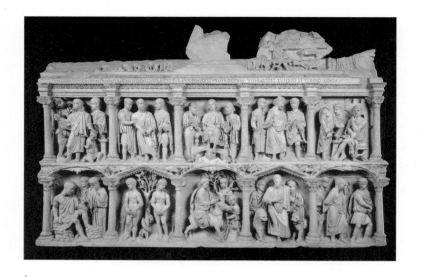

6 ——

유니우스 바수스 석관, 359년, 성 베드로 대성당, 바티칸 성경 이야기가 묘사되어 있는 이 석관에는 아담과 이브, 욥의 고난, 사자 굴 속의 다니엘, 예수 그리스도의 예루살렘 입성 등이 다채롭게 조각되어 있다. 그리스 고전주의 시대의 양식을 따르면서 기독교적 주제도 전달하는 초기 기독교 조각의 대표적인 예이다.

이다. 로마 제국의 공인 받은 종교로서 자리를 잡게 된 4세기 중반 즈음에는 로마의 엘리트 사회에서도 점차 기독교 신자가 많아졌다. 원로원 가문 출신으로 로마의 행정을 책임지고 있었던 유니우스 바수스(Junius Bassus)는 그러한 사람들 중 하나이다. 그가 죽었을 때 제작된 석관은 기독교의 달라진 위상을 반영하는 형식과 도상들을 포함한다. 콘스탄티누스 이전 시기 미술에서는 예수의 모습을 거의 볼 수 없었던 반면 여기에는 예수 그리스도가 이야기의 중심에 있다.[6, 7] 기독교 미술의 공식과도 같은, 예수 양옆으로 베드로와 바울이 있는 '법의 전수(traditio legis)' 도상을 여기에서 볼 수 있다. 성경이

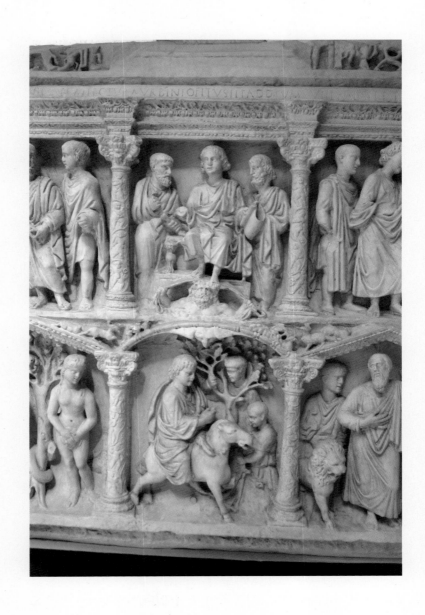

7 ——

유니우스 바수스 석관(디테일), 359년, 성 베드로 대성당, 바티칸

야기의 표현 방식은 이전 로마 시대의 양식에서 많이 가져왔는데, 예수가 예루살렘에 입성하는 모습은 로마의 마르쿠스 아울렐리우스가 말 타는 부조와 흡사하다.

▪ 초기 기독교 미술의 상징, 모자이크 ▪

로마가 쇠퇴할 시기, 제국의 힘은 점차 동쪽으로 옮겨 가서 도시들이 처음에는 밀라노(Milano)로 옮겨지다 402년에는 라벤나(Ravenna)로 가게 된다. 라벤나는 로마 제국의 중심지였다가 8세기까지는 비잔틴 제국의 중심지였던 곳이다. 그래서 이곳 교회와 묘당 내에도 기독교 미술이 다수 있다.[8] 벽화와 석관 조각 못지 않게 모자이크는 초기 기독교 미술의 중요한 소재이다. 라벤나에 있는 갈라 플라치디아 영묘(Mausoleum of Galla Placidia)의 내부 천정에도 모자이크가 이야기식으로 묘사되어 있다.[9] 이 무덤은 가로 세로가 같은 그리스식 십자가 모양으로, 외부는 흙 벽돌로 이루어져 있고 내부는 모자이크로 찬란하게 장식되어 있다. 기독교가 로마 제국의 국교로 지정되고 얼마 지나지 않아 지어졌기 때문에 그리스 로마의 전통과 기독교의 도상학이 조화롭게 섞여 있다. 이 묘당의 이름인 갈라 플라치디아는 테오도시우스 황제 딸로, 후에 서로마 제국의 황제 콘스탄티누스 3세와 결혼하여 서로마 제국의 황후가 된 인물이다.

이후 기독교가 더 확대된 시기의 모자이크는 로마 산타 푸덴찌아나(Santa Pudenziana) 성당에서 찾아 볼 수 있다.[10] 로마에서 가장 오래된 이 교회는 내부의 모자이크도 로마에서 가장 오래되고 화려한 것으로 유명하다. 여기서 예수 그리스도는 이전 예술에서처럼

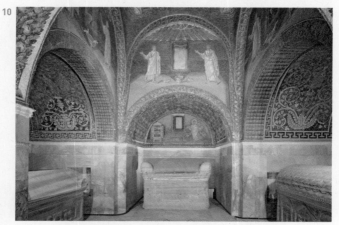

9 ———

갈라 플라치디아 영묘, 425년, 라벤나 영묘 입구 부분의 모자이크에는 양들에 둘러싼 선한 목자 모습의 예수가 있다. 초기 기독교 미술에서 예수 얼굴은 수염 없는 젊은 청년으로 묘사되었지만, 후기로 갈수록 수염을 그려 넣는 등 성숙한 모습으로 그려졌다.

10 ———

산타 푸덴찌아나, 4세기, 로마

8 ———
유스티니아누스 모자이크, 산 비탈레 성당, 527∼547년, 라벤나 비잔틴 건축과 모자이크의 가장 중요한 예인 산 비탈레는 라벤나에 위치하는 성당으로 기독교적 장식들 가운데 유스티니아누스 황제의 모자이크가 있다.

젊은이의 모습이 아닌, 황금빛 옷을 입고 사도들과 함께 있는 장엄한 모습으로 묘사되었다.

▪ 로마네스크 건축 양식 ▪

성경이 라틴어로 집대성되고 기독교 신자들이 많아지면서 자연스럽게 그들이 모여 예배 드리는 공간이 필요해졌다. 초기 기독교 건축은 성직자와 성도, 모두의 필요를 반영하는 형태였다. 다른 종교 사원이 기본적으로 신이 거주하는 신전으로서 의식이 행해지는 장소였다면, 기독교 건축물은 그 지역 성도들이 와서 예배를 드리는 공간으로서 지어졌다.

313년 밀라노 칙령 이후 기독교인의 수가 점차 늘어나면서 4세기 경에 바실리카(Basilica)라 불리는 로마의 공공건물을 기반으로 교회 건물들이 생겨나기 시작했다. 바실리카는 원래 직사각형 형태의 돌벽과 나무로 된 지붕으로 구성된 것이 일반적이다. 그런데 카롤링거 왕조 시기부터 카롤루스 대제에 의해 라틴어를 보존하려는 노력이 생기면서 바실리카는 '로마스럽다' 라는 뜻을 가진 로마네스크 양식으로 옮겨 가게 된다. 게르만족이 동유럽을 지배했던 8세기 말부터 교회 건물은 로마네스크(Romanesque) 양식으로 지어졌다. 게르만족이 로마 문화에서 벗어나 처음으로 그들만의 스타일을 만들어낸 것이다. 로마네스크 양식은 비잔틴과 이슬람 문화, 그리고 게르만적 요소도 가미된 새로운 건축 양식이었다. 이 양식은 기독교의 권위와 세력이 점차 커지면서 이 양식도 널리 전파되어 10세

배럴 볼트(로마네스크)

그로인 볼트(후기 로마네스크)

리브 볼트(후기 로마네스크와 초기 고딕)

팬 볼트(고딕)

기부터 11세기경에는 전성기를 이루었고 이후 고딕 양식으로 변모하게 된다.

　로마네스크 성당은 초기 바실리카 구조를 따라 가운데 회중석을 길게 두고 양옆으로 아치가 있는 기둥을 세웠으며 높은 곳에는 창을 내었다. 그러다 더 넓고 높은 공간을 만들기 위해 볼트로 덮는 형식을 취하기 시작한다. 기독교의 웅장함을 보여주는 볼트(vault)는 둥근 천장을 가리키는 것으로 로마네스크 양식의 특징이다. 또한 초기 기독교 성당의 지붕이 목조였다면 로마네스크로 오면서 그 볼트가 석조로 바뀌었다. 그리고 원통형이었던 볼트도 로마네스크 시기 교차형 볼트로 발전한다. 로마네스크에서는 천장의 아치를 받치기 위해 벽이 두꺼워야 했는데 교차 볼트와 첨두 아치를 쓰면

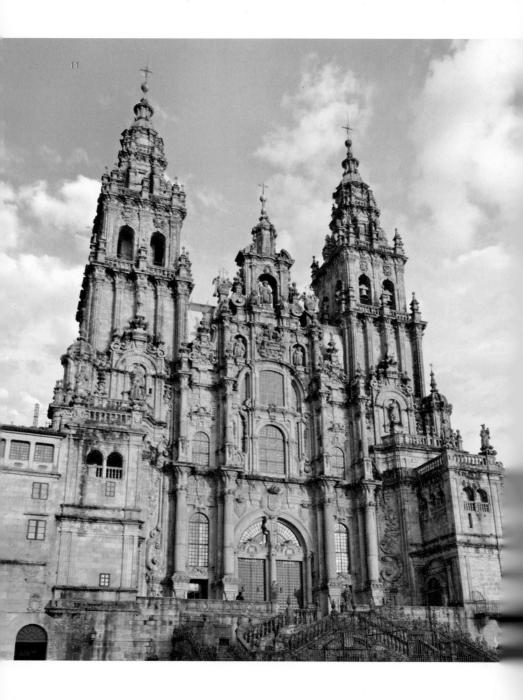

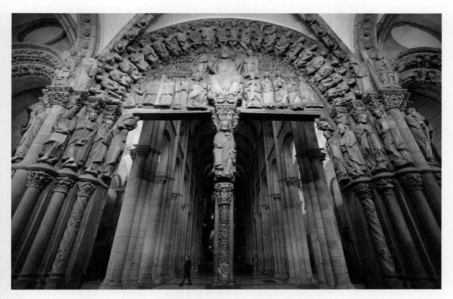

12

11 ——
산티아고 데 콤포스텔라 성당, 1075~1211년, 산티아고 스페인 북서부의 갈리시아 지역에 위치
한 유명한 순례지이다. 알폰소 6세 통치 기간에 시작되어 12세기까지 계속 해서 지어졌고 이후
고딕, 바로크 양식 등으로 추가, 확장되었지만 로마네스크 양식이 잘 남아있다.

12 ——
산티아고 데 콤포스텔라 성당의 '포르티코 데 라 글로리아', 1075~1211년, 산티아고 데 콤포스
텔라 산티아고 데 콤포스텔라 성당 내 유명한 부분으로는 1188년에 만들어진 서쪽 파사드의
'포르티코 데 라 글로리아(Pórtico de la Gloria)'가 있다. 영광의 문이라는 뜻의 이 포르티코(건물 입
구에 기둥을 받쳐 만든 현관 지붕)는 1985년 유네스코 세계유산에 등재되었다.

13 ——

피사 성당 전경, 1064~1118년, 피사 라틴 십자 형태의 이 대성당은 이슬람 세력을 몰아낸 것을 기념하며 지어지기 시작했다. 무려 50여 년 동안 지어진 피사 성당은 이탈리아에서 가장 오래된 성당이다. 피사 성당은 성벽으로 둘러싸인 광장 내에 네 개의 건물—세례당, 본당, 종탑 그리고 묘지인 캄포산토(Campo Santo)—로 구성되어 있다.

14 ———
피사 성당(내부), 1064~1118년, 피사

서 힘이 분산될 수 있었던 것이다. 로마네스크 양식은 십자가 모양의 건물로 창문이 적으며 두꺼운 벽이 특징이다. 외관은 무거운 느낌이지만 내부는 화려했다. 문맹이 많았던 시대라 그들을 위해 성서의 교리를 시각화한 것이다. 성당 건축을 채우는 벽화, 모자이크, 조각들은 예수 그리스도와 성경 내용으로 구성되었으며 건축물과 함께 조화를 이루었다.

　로마네스크 양식의 건물이 지어질 당시에는 사회적으로 교회의 권위와 세력이 크게 확대되고 있었다. 이 시기 교회 내부적으로는 교황, 주교, 성직자, 평신도 등 위계 질서를 가지게 되었고, 기독교의 성지를 방문하는 순례도 성행하였다. 성당들은 이탈리아와 스페인, 프랑스, 독일 등 각 지역마다 특징을 이루며 세워졌다. 목조 지붕구조였다가 헨리 4세에 다시 세워진 독일의 슈파이어 성당, 성지 순례 종착지로 알려지는 스페인의 산티아고 데 콤포스텔라(Santiago de Compostela) 성당,[11, 12] 사탑으로 유명한 이탈리아의 피사 성당[13, 14] 등 모두 로마네스크 양식의 대표적인 건축물이다.

구원을 위한
세레나데

중세 미술

5세기~14세기

기독교가 지배적인 사회가 되면서, 본격적인 중세 미술이 시작된다. 흔히 중세 미술은 미술 양식이 후퇴한 시기라고 여겨진다. 실제로 중세 미술에서는 이상적 모습의 인물 대신 사실적이지 않고 오히려 볼품 없어 보이는 인물 표현이 많다. 이는 당시 종교관과 맞물려 이해해야 한다. 중세 사람들에게는 '신의 구원'을 받는 것이 삶의 목표였으며, 예술 또한 사실적인 표현보다는 상징적인 종교 표현이 더 중요했다. 또 예술가는 미술 작품 자체의 아름다움에 집중하기보다 신의 목소리를 제대로 드러내는 것에 심혈을 기울였다.

▪ 고딕 양식으로 대표되는 중세 건축 ▪

로마네스크 양식이 더욱 발전하면서, 중세 미술에서는 고딕 스타일(Gothic Style)이 나타났다. 고딕 양식은 처음에 기독교 미술의 형태를 띠다가 12~13세기에 이르러서는 프랑스를 중심으로 북부 유럽까

지 융성히 퍼져나갔다. 중세 시대 고딕 양식의 주된 분야는 건축이었다. 파리의 첫 주교인 생드니(Saint Denis)의 무덤에 수도원을 지으며 시작된 생드니 성당은 고딕 건축의 원조라 할 수 있다.[1] 이곳은 아치형 정문과 외벽 구조물인 버트레스(buttress), 그리고 커다란 원형의 장미창(rose window) 등 고딕 양식에서 나타나는 특징적인 건축 요소들을 골고루 다 갖추고 있다. 고딕 양식에서 높이 뻗은 건축 형태는 하늘과 가까워지기 위한 종교적 의미로 강조되었고, 창에 드리우는 빛은 신을 상징한다.

다수의 고딕 성당들은 소위 일드 프랑스(Île-de-France)라고 하는 파리 근교를 중심으로 1150년에서 1250년 사이에 세워졌다. 전성기 고딕 건축은 두 가지 장식 스타일인 레요낭(Rayonnant) 양식과 플랑부아양(Flamboyant) 양식으로 구분된다. '채광이 풍부하며 빛을 낸다(radiating)'는 뜻인 레요낭 양식은 13세기에 퍼졌으며 샤르트르 성당,[2] 아미앵 성당, 생트샤펠 성당 등이 대표적이다. 한편 뾰족한 아치와 장식적인 창이 돋보이는 플랑부아양 양식은 14세기에서 15세기에 유행했다.

고딕 양식 건물들은 로마네스크 시대의 두꺼운 벽체가 없어지고 대신 커다란 창문을 내어 스테인드글라스(stained glass)로 신성한 건물 내부가 연출되었다. 성당이라는 종교 건물의 성격도 이전과는 조금 달랐다. 로마네스크 양식의 교회는 악의 침입으로부터 인간을 보호해주는 곳으로 여겨 육중한 돌 벽면으로 요새 같이 지었다면, 고딕 양식에 이르러서는 기독교인들이 모여 신을 찬양하고 예배드리는 장소로서 스테인드글라스와 조각들이 웅장하고 화려하게 장

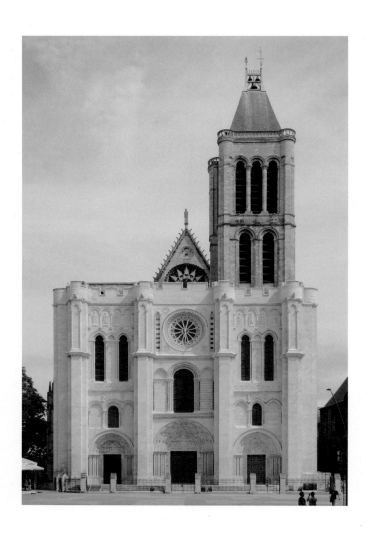

1 ——

샌드니 성당, 1144년 프랑스 파리의 초대 주교 샌드니는 3세기 중반 로마 제국의 식민지였던
파리에서 카톨릭을 억압하던 로마인들에 의해 순교를 당했다. 그는 참수 당하고 나서 자신의 머
리를 들고 지금의 성당 자리까지 걸어왔다고 전해져, 그에 관한 모든 그림이나 조각은 목이 잘
린 상태의 인물이 두 손으로 자신의 머리를 들고 서 있는 것으로 묘사된다. 샌드니 성당은 루이
16세와 마리 앙뜨와네트를 포함하여 많은 수의 프랑스 왕과 왕비가 묻힌 곳으로 공식 프랑스 왕
족 무덤이기도 하다.

2 ———
샤르트르 성당, 1145~1245년(로마네스크), 1194~1220년(고딕), 샤르트르

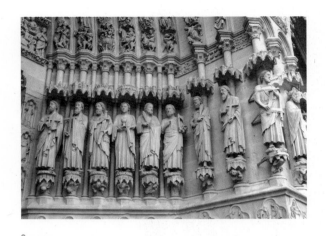

3 ──────
아미앵 성당 입구 조각, 1220~1270년 아미앵 성당 외벽의 조각들은 전형적인 고딕 양식을 보여준다. 기둥에 조각되어 있는 문설주상도 백 년 전의 다른 성당의 조각과는 달리, 개별적인 환조 조각처럼 인물들이 생동감 있게 살아있다. 서쪽 파사드는 13세기 초에 지어졌는데 2.3미터 높이의 기둥 조각들이 52개 세워져 있다.

식되었다. 지어진 위치도 차이를 보인다. 수도원 중심인 로마네스크 교회는 외딴 곳에 세워졌지만, 고딕 교회는 사람들이 자주 오갈 수 있는 도심에 세워졌다.

　건축적 장식을 위해 만들어진 조각 작품들도, 로마네스크 양식에서는 경직된 모습이었다면 고딕 양식에 와서는 묘사가 좀 더 자연스러워진다. 엄격하고 딱딱한 예수 그리스도와 사도들의 얼굴은 후기 고딕 시대로 갈수록 사실적으로 변한다. 조각들은 보통 고딕 성당의 출입문 위 넓은 면을 가리키는 팀파넘(Tympanum)에서 찾아볼 수 있다. 아미앵 성당 입구의 기둥 조각들을 보면, 사도들이 서로 다른 곳을 바라보고 있고 옷의 주름도 자연스럽게 흘러내리고 있다.[3, 4] 그전에 세워진 샤르트르 성당에서 기둥과 조각이 하나의

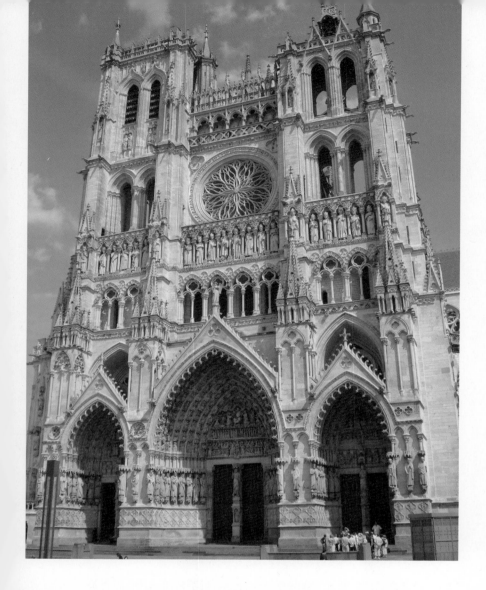

4 ——
아미앵 성당, 1220~1270년, 아미앵 높이 42미터가 넘는 이 성당은 프랑스에서 가장 큰 규모
다. 파리에서 북쪽의 아미앵에 있다. 길이가 긴 창, 스테인드글라스 등이 큰 특징이고 성 요한의
유해가 안치된 성당으로 알려져 있다. 1981년 유네스코 세계유산 목록에 등재되었다.

덩어리인 것과 비교해 봤을 때 거의 환조에 가까운 독립된 조각이
다. 이렇게 인물의 모습과 제스처는 고딕의 전성기로 갈수록 더 사
실에 가깝고 자연스럽게 만들어졌다. 대표적인 고딕 조각가 중에는
이탈리아의 안드레아 피사노(Andrea Pisano, 1290~1348년)가 있다. 그
는 피렌체에서 작업을 많이 남겼는데 1336년에 완성된 피렌체 성
당의 브론즈 정문은 그의 중요한 작품 중 하나이다.

높고 뾰족한 천장을 지탱할 방법을 고안한 고딕 건축가들은 지
지물들을 연결하는 뼈대인 리브(rib)를 서로 교차시켜 하중을 분산
시켰다. 아치 구조에 있어서도 이전엔 아치의 직경에 따라 건물의
높이가 결정되었지만, 첨두형 아치는 높이를 자유롭게 조절할 수
있었으며 횡압이 적어 효율적인 설계가 가능해졌다. 또한 정문에서
제단까지의 거리도 더 멀어지게 됐다. 행렬이 길어지면 의식이 있
을 때 더 장엄해 보이기 때문에 교회의 권위도 더 커져 보일 수 있
었다. 이렇듯 고딕 건축은 종교와 예술 간에 견고한 관계를 보여주
고 있다.

■ 피렌체와 시에나를 중심으로 발전한 중세 회화 ■

고딕 건축은 창이 많고 스테인드글라스로 이루어져 있어 건축물
의 벽면을 사용하는 페인팅은 상대적으로 적었다. 회화 작품이 많
이 남겨지지는 않았지만 프레스코와 모자이크, 조각과 태피스트
리가 만들어졌고, 중세 시대의 특징적인 예술 형태인 필사본 삽화
(Illuminated manuscripts)가 생겨나기 시작하였다. 필사본은 사람의 손

▶ 고딕 건축 양식의 세 가지 요소

첨두 아치(Pointed Arch) | 리브 볼트(Rib Vault) | 플라잉 버트레스(Flying Buttress)

첨두 아치(Pointed Arch)란 선단이 날카롭게 된 아치 형상을 말한다. 로마네스크의 아치에서 끝이 뾰족해지기 시작하면서 첨두 아치 양식이 유행했는데, 이를 르네상스 시대에 와서 이탈리아인들이 고트족이 가져온 스타일이라며 경멸투로 말한 것이 '고딕' 양식의 유래가 되었다. 볼트(Vault)는 석재나 벽돌을 사용한 아치 모양의 천장을 말한다. 리브 볼트(Rib Vault)는 볼트를 교차시키면서 줄기 모양의 리브를 덧댄 것이다. 또한 건물의 내, 외벽을 받치는 지지대인 버트레스(Buttress)를 설치하였는데 건물이 높아지면서 공중에서 건물을 잡아 주는 플라잉 버트레스(Flying Buttress)가 필요하게 되었다. 플라잉 버트레스(Flying Buttress)는 외벽을 연결하면서 밑 부분은 아치 모양으로 비어있는 형태를 말한다. 이러한 고딕 건축의 특징적인 구조들이 있었기에 스테인드글라스가 있는 큰 창문도 가능하게 되었다.

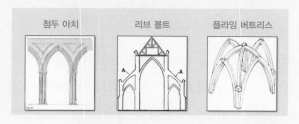

| 첨두 아치 | 리브 볼트 | 플라잉 버트리스 |

으로 직접 필사하고 그림을 그려 여러 장식으로 꾸며 만든 책이다. 송아지, 염소 등 동물 가죽으로 된 양피지를 바탕 재료로 썼으며 이를 연결하여 하나의 책으로 제본했다. 필사본은 여러 사람의 공정

5 ──────

이니셜 D안의 십자가형 삽화, 1350년경, 메트로폴리탄 뮤지엄, 뉴욕 예수 그리스도가 예루살렘 입성 이후 십자가를 지기까지 7일의 행적을 기록한 책이다. 글이 시작되는 부분에 십자가에 못 박힌 예수 그림이 삽화로 그려져 있다.

을 거쳐야 했는데, 처음에 필사가가 줄을 긋고 글을 쓰고 나면, 삽화가가 물감으로 그림을 그리고 금박을 입혔다. 중세에는 수도원이 필사본들을 보관하였는데 신성한 내용으로 이루어진 텍스트뿐만 아니라 문학, 과학, 철학 작품도 있었다.[5]

한편 상대적으로 건물에 창이 많지 않았던 이탈리아 지역 고딕 건축에서는 프레스코 벽화를 비롯한 회화가 계속해서 발전했다. 이 시기 이탈리아 미술은 공간감과 실제감까지 표현하면서 르네상스에 큰 영향을 가져다 주었다. 특히 이탈리아의 도시국가인 피렌체(Firenze)와 시에나(Siena)는 13~14세기에 고딕 회화가 풍성했던 곳이다. 중세 미술을 대표하는 화가 지오토 디 본도네(Giotto di Bondone)와 두치오(Duccio di Buoninsegna), 그리고 시모네 마르티니(Simone Martini)[6] 등이 모두 두 도시 출신이다. 피렌체는 지오토 뒤를

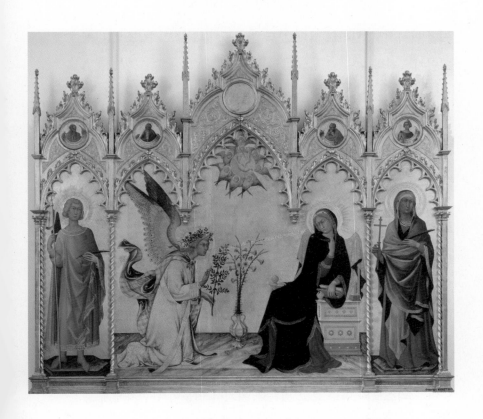

6 ———

수태고지, 시모네 마르티니, 1333년, 우피치 갤러리, 피렌체 마르티니의 작품 가운데 가장 잘 알려진 이 작품은 나무로 된 삼면화로, 본래 시에나 성당의 제단화로 그려졌다. 천사 가브리엘이 마리아에게 수태를 알려주고 있는 장면을 표현했다. 천사 입에서 나오는 말을 글자로 'AVE GRATIA PLENA DOMINUS TECUM'라고 표시했는데 이는 '은총을 가득 받은 이여, 기뻐하라. 주께서 너와 함께 계신다'라는 뜻이다. 템페라와 금을 사용하였으며 가운데 패널은 양쪽보다 더 큰 사이즈이다. 배경에서 아치가 뾰족한 것으로 보아 고딕 양식의 작품이라는 것을 알 수 있다.

이어 마사치오, 필리포 리피, 보티첼리 등이 나온 르네상스의 탄생 지이기도 하다.

중세 미술의 대표 화가 지오토는 13세기 이탈리아에서 가장 뛰어난 화가였던 치마부에(Cimabue)의 견습생으로, 스승을 능가하여 회화 역사에 새로운 장을 개척했다는 평을 받는 인물이다. 지오토의 가장 큰 업적은 원근법과 해부학이 발달하기 이전부터 입체적인 공간과 부피를 묘사한 점이라고 할 수 있다. 그는 이전에 없던 과감한 구도를 통해 벽화의 공간감을 살려내었으며, 성자를 그릴 때에도 도상화되어 있는 규칙에서 벗어나 표정이 살아있는 한 개인의 모습으로 인물을 표현하곤 했다. 그의 유명한 작품 〈유다의 키스〉를 보면 두렵고 불안해 보이는 유다의 일그러진 얼굴과 이를 예견하듯 평온하게 쳐다보는 예수의 얼굴이 대비되고 있다.[7]

지오토의 프레스코 대작 '그리스도의 생애' 중 〈오순절〉은 제자들이 그리스도와 마주 보고 있는데 여기서 인물이 관람자에게 등을 보이는 구도는 기존과 매우 다른 방식이었다.[8] 또한 〈동방박사의 경배〉에서도 아기를 안아 올리는 인물이 뒷모습을 보이고 있다.[9] 성경의 내용을 분명하게 전달하는 것에 중점을 둔 초기 기독교 미술에서는 인물의 모습을 완전히 보이는 것이 매우 중요했으나 지오토는 이러한 형식을 따르지 않았던 것이다.

시에나와 오르비에토(Orvieto)는 피렌체만큼이나 중세 회화가 융성했던 도시이다. 교황령과 가까운 지역으로 로마 교황의 영향권 안에서 성장하고 발전한 곳이기도 했다. 14세기 시에나의 화가가 그린 템페라화 〈성모 마리아 삶에서의 모습과 성인들〉은 이동식 삼

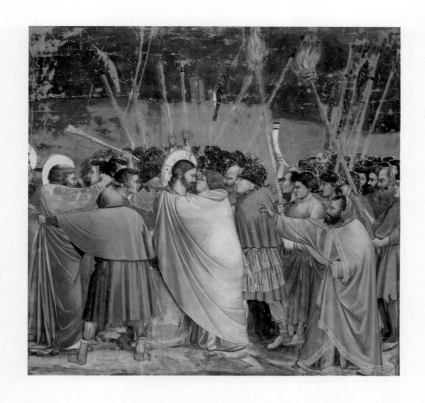

7 ──────
유다의 키스, 지오토, 1304~1306년, 스크로베니 채플, 파도바 스크로베니 채플(Scrovegni Chapel)은 부유한 은행가 엔리코 스트로베니의 의뢰를 받아 지오토가 장식한 파도바에 있는 개인 예배당이다. 성모 마리아에게 헌정된 곳으로 벽면에 마리아와 요셉이 있고, 그리스도의 생애 이야기들로 가득하다. 지오토는 동시대 비잔틴 양식에 따른 길쭉한 모습의 인물로 그리지 않고 자연스럽고 실제적인 묘사를 담아내려 애썼다.

8 ———
오순절, 지오토, 1304~1306년, 스크로베니 채플, 파도바　이 그림은 단편적 일화와 사건으로
구성된 스크로베니 예배당의 '그리스도 생애' 중 마지막 부분에 해당된다. 중세 회화 양식을 고
려했을 때, 등을 돌리고 있는 제자들의 구성은 매우 혁신적이었다. 한편 인물들이 앉아 있는 테
이블 위 아치 형태는 고딕 양식을 잘 나타내고 있다.

9 ———

동방박사의 경배, 지오토, 1320년, 메트로폴리탄 뮤지엄, 뉴욕 성경의 내용을 최대한 서술적으
로 재현하려고 애쓴 작품이다. 같은 주제의 기존회화에서는 대부분 인물이 일렬로 서 있었던 반
면, 지오토의 그림에서는 자연스럽고 현실적으로 느껴지게 하였다.

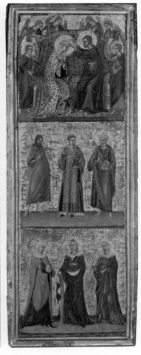

10 ———

성모 마리아 삶에서의 모습과 성인들, 1320년경, 메트로폴리탄 뮤지엄 몬테 올리베토에 있는 익명의 화가에 의해 그려진 나무 패널 템페라화로, 시에나 화가 두치오의 제단화 형식에 따라 제작되었다. 왼쪽 패널에는 성모 마리아의 삶에서 중요한 세 장면이 묘사되어 있고, 오른쪽 패널 에는 성모의 대관식이 그려져 있다.

면화로 각각 세 명의 남자 성인과 여자 성인이 그려져 있다.[10] 기독 교 미술에서 성인을 묘사하는 것은 어떠한 작품 형식이든 기본 토 대와도 같다. 성인(saint)이라는 단어는 초기 기독교 시대에 나오긴 했지만, 공식적으로 성인임을 인정하는 시성(諡聖) 절차가 승인되 는 데에는 시간이 걸렸다. 거기다 교회와 개인 후원자로부터 그림

의뢰가 많아지면서, 성자 이미지들이 도상화되고 발전하는 데에도 시간이 걸렸다. 하지만 그렇게 일단 성인으로 공식화되고 나면 그들의 이미지는 제단화나 개인 교회에 높임 받으며 남겨지게 되었고 교회 이름으로 헌정되기도 했다.

▶ 이탈리아를 대표하는 작가, 단테 알리기에리

단테 알리기에리(Dante Alighieri, 1265~1321년)는 중세 시대 이탈리아를 대표하는 작가이다. 그의 저작물에 사용된 언어는 표준 이탈리아어가 만들어지는 데에 큰 공헌을 하였다. 피렌체에서 신학과 철학을 비롯한 다방면의 교육을 받았으며, 특히 중세 스콜라 철학을 깊이 연구하였다. 유명한 작품으로 「신곡」, 「향연」 등이 있고 라틴어로 쓰인 수필과 시집이 다수 있다. 단테는 동시대 화가 지오토의 천재성을 알아보고 「신곡」에 지오토를 등장시켰는데, 지오토 역시 그의 그림 〈최후의 심판〉에서 천국 부분에 단테를 넣음으로써 경의를 표했다. 이를 통해 이탈리아 중세 말의 문학과 미술을 대표하는 단테와 지오토는 서로 영향을 주고 받으며 지냈음을 알 수 있다.

중세 시기는 초기 기독교 미술과 중세 미술로 구분해서 이해하는 것이 좋다. 이 시기는 흔히 미술 양식이 후퇴한 시기로 여겨지는데, 중세 미술은 미를 추구하거나 사실적으로 표현하려는 목적보다는 상징적인 종교 표현을 효과적으로 전달하는 것에 초점이 있었음을 고려해야 한다.

초기 기독교 미술

200년~1100년

기독교가 박해 받던 시기, 초기 기독교 미술은 그리스와 로마 미술의 전통에서 부분적으로 형식을 취했다. 당시 대표 미술인 카타콤은 지하 묘지로, 손을 위로 올려 구원을 상징하는 오란트 등 기독교 도상을 발견할 수 있다. 또 성경 이야기 가운데 사자 굴 속의 다니엘, 요나와 고래 등이 인기 있는 주제로 활용되었다. 이 시기 조각으로는 대규모 조각상보다는 석관을 장식하는 조각, 상아를 깎아 만든 조각 등이 주로 만들어졌으며 건축물로는 로마의 공공건물인 바실리카의 구조를 본딴 성당들이 지어졌다.

유스티니아누스 모자이크

중세 미술

5세기~14세기

중세 사람들은 신의 구원을 받는 것이 삶의 목표였으며, 미술 또한 사실적인 표현보다는 상징적 종교 표현이 더욱 중시되었다. 예배 공간에서의 미술이 확산된 이 시기는 일반 성도들의 감상 용도로서의 미술이라는 점이 다른 시기와 구분된다. 고딕 양식으로 대표되는 중세 건축에서 하늘로 높이 뻗은 형태의 성당은 하늘과 가까워지기 위한 종교적 의미로 강조되었다. 또 창에 드리우는 빛은 신을 상징했으므로 창을 장식하는 스테인드글라스가 발달하였다.

샤르트르 성당

06

인간과 예술이
풍요로워지다

르네상스

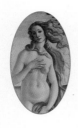

다시 태어난 고전주의

르네상스의 시작

르네상스는 14세기 이탈리아에서 시작되어 유럽 전역에 퍼진 새로운 문화적 양식과 가치이다. '다시 태어난다'라는 의미를 가진 르네상스는 개인의 자유로운 창조성을 억압하던 중세 시기를 벗어나 완벽성에 대한 추구가 정점을 이룬 고전 시대로 돌아가자는 운동을 뜻한다. 조르조 바사리(Giorgio Vasari)에 따르면 르네상스는 세 단계로 구분할 수 있다. 첫 단계는 중세 시대가 쇠퇴하면서 치마부에와 지오토를 선두로 시작된 르네상스, 그 다음은 원근법과 디자인 등 고도화된 기술을 만든 기베르티와 도나텔로 같은 15세기 예술가들의 시기, 마지막 단계는 널리 알려진대로 레오나르도, 미켈란젤로, 라파엘로 등의 가장 완숙한 전성기로서의 르네상스이다.

▪ 르네상스의 시작과 배경 ▪

유럽은 13세기까지 지속된 십자군 원정이 실패하고, 흑사병으로

인해 1347년에서 1351년 사이 2억 명에 달하는 사람들이 죽는 등 기독교 권위가 바닥에 떨어지고 있었다. 한편 피렌체나 베네치아 등의 도시를 중심으로 무역이 발달하였고 지성인들이 이들 도시에 모이게 되었다. 이렇게 고전에 대한 문화적 친밀감이 크고 고대 로마 유적도 많았던 이탈리아가 중심적 위치를 차지하면서 자연스레 르네상스 시기가 도래한다. 또한 이 시기 활발한 경제 활동을 바탕으로 부를 축적한 상인 계급이 새로운 지배층으로 부상하면서, 그들이 미술 작품의 후견인 역할을 담당하였다. 이를테면 신흥 부자들은 수도원 건축에 자금을 지원하면서 건물 내 예배당이나 기도실에 그들의 이름을 남길 수 있는 특혜를 누렸다. 그들은 가문의 이름을 남기기 위해 경쟁적으로 회화와 조각 작품을 의뢰하고 건축물을 장식하게 된 것이다. 이 영향으로 르네상스 미술은 더욱 발전하게 된다.

르네상스 예술에 중요한 역할을 담당했던 조르조 바사리(Giorgio Vasari)는 르네상스 미술을 세 단계로 나누어 마치 인간의 삶처럼 진화하는 과정으로 보았다. 첫 단계는 중세 시대 말기 치마부에와 지오토의 발전된 미술, 다음 단계는 15세기 원근법과 디자인 등 고도화된 기술로 르네상스의 토대를 만들어 준 기베르티와 도나텔로의 미술, 마지막 단계는 레오나르도 다 빈치, 미켈란젤로, 라파엘로 등의 예술적 업적이다. 바사리는 마지막 단계의 르네상스를 가장 완숙한 형태의 전성기 르네상스로 여겼다. 그러나 현대 미술사가들은 이러한 시각에 논박을 가하기도 하는데, 중세 시대의 다양성과 에너지들이 평가절하되었으며 지오토의 천재성도 더 부각되어야 한

예술가, 건축가이자 미술사가인 조르조 바사리(Giorgio Vasari, 1511~1574년)는 고대 로마 유적들과 동시대 예술가들을 연구하며 르네상스 예술계에 중요한 역할을 했다. 그는 당대 최고 권력자인 메디치가의 후원을 받으며 피렌체의 우피치 미술관을 설계하고, 산타 마리아 델피오레 성당과 로마의 칸첼레리아 궁(Palazzo della Cancelleria) 등에 프레스코 작업을 했다. 예술 작품도 많이 남겼지만 그의 가장 대표적인 업적은 「미술가 열전(The Lives of the Most Excellent Painters, Sculptors, and Architects, 1550년)」의 출판이다. 이십여 년에 걸쳐 이탈리아 전역을 돌아다니며 모은 예술가 200인의 이야기를 전기 형식으로 기록한 책이다. 그는 최초로 고딕, 르네상스, 매너리즘과 같은 시대적 구분과 개념을 정리해 놓았다.

다는 것이다. 같은 의미에서 중세를 암흑기라 부르는 것도 적합하지 않다고 주장한다. 그럼에도 바사리의 미술사적 성취는 예술이 어떻게 진보하고 퇴보하는지 생성, 완성, 쇠퇴라는 역사적 순환 과정을 미술사에 처음으로 적용한 데에 있다.

■ 예술가와 후원가의 시너지로 이루어진 피렌체 미술 ■

당시 이탈리아는 단일 국가가 아니라 여러 개의 독립된 도시 국가들로 이루어져 있었다. 그러다 보니 예술 양식도 각기 다르게 형성되었고 서로 영향을 주고받았다. 특히 피렌체의 화가들은 르네상스를 발전시킨 주요 부분들에서 선구자 역할을 하였다. 원근법

의 원리가 정립되었고, 유럽 최초의 공식 예술 학교인 아카데미아 델 디세뇨(Accademia del Disegno)가 설립되기도 했다. 마사치오(Masaccio), 우첼로(Paolo Uccello), 보티첼리(Sandro Botticelli), 필리포 리피(Fra Fillippo Lippi) 등 모두 이 도시에서 커리어를 쌓은 화가들이며, 이후 최전성기 르네상스를 대표하는 레오나르도 다 빈치(Leonardo da Vinci)와 미켈란젤로(Michelangelo Buonarroti) 역시 다른 지역 출신이지만 피렌체에서 활동하였다.

중세 시대에 이미 유럽의 무역과 금융의 중심지였던 피렌체는 경제력을 바탕으로 당대 최고의 인문학자, 과학자, 예술가들이 모이면서 르네상스의 중심지가 되었다. 초기 르네상스 움직임이 고딕을 대체할 시기, 도시 국가로서의 14세기 초 피렌체는 지성의 변화가 한창 일었다. 피렌체 공의회는 동방과 서방의 교회 분열을 종결시키고자 했고, 이 과정과 결과는 르네상스를 위한 분기점이 되었다. 피렌체에서는 동방과 서방 유럽의 기독교 세계를 통합하기 위해 공의회가 열렸으며 국제적인 종교 행사도 치뤄졌다. 피렌체는 대규모 종교 행사를 치르면서 동방에서 온 성직자들의 다양한 지식과 배경을 접할 수 있었고, 그 덕에 외국 문물 또한 다수 유입되었다. 이는 이탈리아의 다른 도시들과 구분되는 피렌체만의 강점이 되었다.

피렌체는 여러 길드(guild)들의 번영으로 부유한 도시가 되었는데, 그 가운데 양모업자 길드가 1401년에 산 조반니 세례당(Battistero di San Giovanni)의 두 번째 게이트를 장식해 줄 작가를 선정하기 위해 공모전을 열었다.[1] 피렌체의 수호 성인인 산 조반니와 관련된 이 세

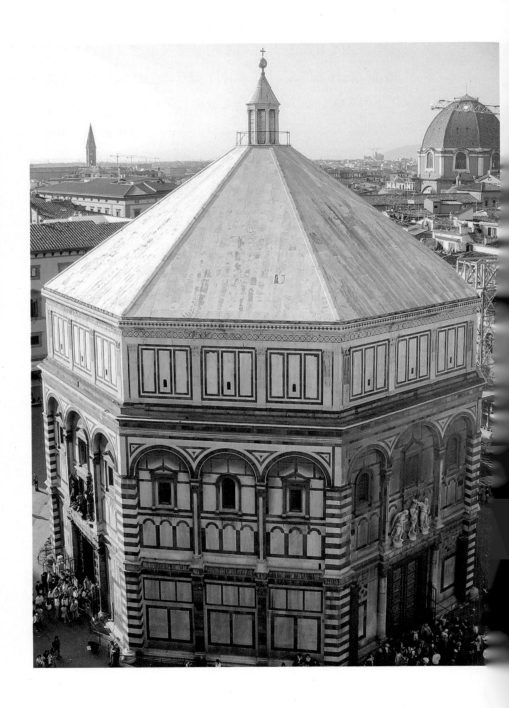

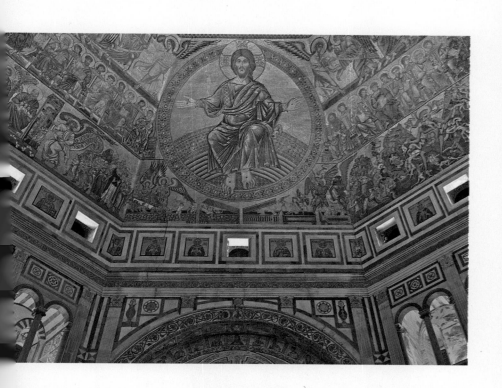

1 ——
산 조반니 세례당 외부와 내부 모습

피렌체 공의회는 로마 카톨릭 교회와 동방 그리스 정교회의 일치를 모색하기 위해 교황 에우게니우스 4세(Eugenius Ⅳ) 때 이루어진 회의이다. 이 회의는 동서 교회를 합치고자 했던 공식적인 시도로, 회의에는 로마 교황, 동로마 제국 황제, 콘스탄티노플 주교 등이 모두 모였다. 그동안 두 교회는 연옥, 성찬례, 삼위일체 등의 주제에서 입장이 달랐다. 그런데 피렌체 공의회를 거치면서 그리스 교회 측이 라틴 교회 측의 입장 대부분을 접수하였고, 결국 1439년 동방 교회가 로마 교황을 기독교계의 우두머리로 인정하고, 로마 교회의 교리도 따르기로 합의하였다. 하지만 콘스탄티노플 사람들은 로마 교황과 합의한 것에 대해 황제에게 반발하였으며 콘스탄티노플은 1453년, 오스만 제국에 의해 함락당하게 된다.

피렌체 공의회가 열렸던 산타 마리아 노벨라 성당

례당은 역사가 깊어 청동 조각에 가장 능한 사람에게 청동문을 의뢰하여 제작하고자 한 것이다. 비용이 많이 들어가는 대규모 구조

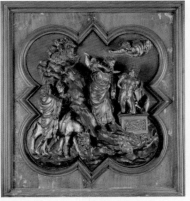

2 ———
브루넬리스키(왼쪽) / 기베르티(오른쪽), 희생제물 이삭, 1401년, 바르젤로 미술관, 피렌체
아브라함이 기적적으로 얻은 귀한 아들을 희생제물로 바치는 내용을 담은 청동 부조이다. 브루
넬리스키의 작품은 극적이고 두려운 순간으로 묘사하였고, 기베르티는 아브라함이 이삭을 바라
보며 약간은 멈칫하는 모습을 섬세하게 나타냈다.

물이자 피렌체 시민의 공공자산이었기 때문에 공모전은 진지하게
진행되었고, 최종 심사에 오른 브루넬리스키와 기베르티에게는 구
약 성경에 나오는 아브라함과 그의 아들 이삭 이야기가 주제로 주
어졌다.[2] 작품을 의뢰하는 길드 측에서는 최종 두 명의 예술가에게
주제뿐만 아니라 조각에 들어가는 등장인물의 수, 청동의 양까지
구체적으로 정해주었다. 감정 묘사나 청동 주조 방식의 차이가 있
었던 두 예술가의 작품은 우열을 가리기 힘들 정도로 모두 생생했
으나 기베르티(Lorenzo Ghiberti, 1378~1455년)에게 세례당의 청동물
제작의 기회가 주어진다.

기베르티는 스물여덟 가지의 성경 이야기를 담은 브론즈 게이트
를 21년 걸려 만들었다. 작품이 공개되고 나서 뜨거운 반응을 얻어

세 번째 문의 제작 의뢰도 받게 되었는데, 이때에는 열 개의 패널로 된 성경 이야기를 다시 27년 동안 작업했다. 그렇게 세례당의 북쪽 게이트와 동쪽 게이트 두 개를 위해 오십 년 평생을 바친 것이다. 후일 미켈란젤로가 기베르티의 브론즈 게이트를 보고 감탄하며, '천국의 문'이라는 이름을 붙여주었다. 〈천국의 문〉은 인본주의적인 르네상스 시대를 시작하는 기념적인 작품으로 평가된다.[3] 여기에서는 앞서 제작한 북쪽 게이트에서처럼 고딕 프레임을 더 이상 쓰지 않았으며, 정사각형의 프레임 속 조각에서도 원근법을 사용하는 등 인문학적인 기베르티의 성향을 엿볼 수 있다.

기베르티의 〈천국의 문〉은 아담과 이브에서부터 솔로몬 왕 이야기까지 성경의 주요 에피소드를 담고 있다. 그중 야곱과 에서 형제를 묘사한 패널을 보면, 에서가 아버지에게 사냥한 것을 건네고 있는 모습이나 어머니 리브가가 야곱에게 말을 하고 있는 모습 등 단편적인 여러 장면을 한 화면에 구성해 놓았다.[4] 앞부분에 뒤 돌아서 있는 에서의 다리와 오른쪽에 무릎을 꿇고 있는 야곱은 고부조로 입체적이고, 뒤로 갈수록 얕은 부조로 묘사되어 있어 원근법을 적용한 공간감이 느껴진다. 기베르티는 예술에 관한 자신의 견해를 책으로 펴내기도 하였는데 그의 「코멘타리(commentarii)」에서는 관람자가 작품을 걸으며 보았을 때 생기는 다양한 각도들을 언급하고 있다. 오랜 기간 작업한 기베르티의 브론즈 부조 작품도 옆에서 보았을 때 그리고 아래에서 위로 보았을 때 다른 아름다움을 보여주고자 했다.

한편 세례당 공모전에 같이 응모했던 브루넬레스키(Filippo

3 ———
기베르티, 천국의 문(산 조반니 세례당의 동쪽 게이트), 1425~1452년, 산 조반니 세례당, 피렌체 5미터 높이에 4톤이 넘는 브론즈 게이트는 피렌체 르네상스의 아이콘으로 여겨져 왔다.

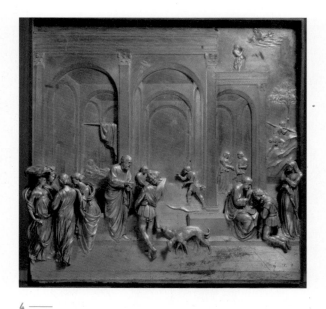

4 ——

기베르티, 천국의 문 패널 중 '야곱과 에서', 1425~1452년, 산 조반니 세례당, 피렌체 열 개의
패널로 구성된 〈천국의 문〉 가운데, 이삭의 아들 야곱과 에서의 이야기는 세 번째 패널에 해당
한다. 사냥을 좋아했던 형 에서는 팥죽 한 그릇에 장자의 권리를 야곱에게 팔았고, 어머니 리브
가도 동생 야곱이 유산을 받도록 도왔다. 늙고 눈이 잘 보이지 않는 이삭은 야곱에게 위대한 자
가 될 것이라 말하면서 장자의 축복을 주었다.

Brunelleschi, 1377~1446년)는 조각을 넘어 건축 분야에 깊이 관계하였
다. 그는 로마에 머물면서 고대 로마 조각과 건축을 공부하였다. 이
후 피렌체로 돌아온 그는 산 조반니 세례당 옆에 두오모 대성당을
설계하는 중요한 역할을 담당하게 되었다. 젊을 때 금 세공과 조각
을 했던 르네상스의 선구적인 건축가 브루넬레스키는, 이노첸티 고
아원 설계를 시작으로 산 로렌초 성당, 산토 스피리토 성당 등을 지
었으며 그의 작품들 가운데 가장 유명한 건축물은 피렌체 대성당
이다. 피렌체 대성당의 돔은 규모가 너무 커서 오랜 기간 지붕이 뚫

5 ─────
브루넬레스키, 산타 마리아 델 피오레 대성당, 1420~1436년, 피렌체 꽃의 성모 마리아(Santa Maria del Fiore)라는 뜻을 가진 피렌체 대성당은 아르놀포 디 캄비오의 설계로 공사가 들어갔지만 1296년 이래로 중단되었는데, 브루넬레스키에 의해 가장 중요한 부분인 돔이 1436년에 완성되었다. 이 성당은 가장 큰 종교 건축물을 지어 보겠다는 피렌체 시민의 경제적, 종교적 자부심의 상징이라 할 수 있다.

려 있었는데 이를 위해 1419년에 설계 경기가 열렸다. 공교롭게도 브론즈 게이트 경합때처럼 다시 기베르티와 브루넬레스키가 최종 후보로 남았으나 이번엔 건축 지식이 더 많았던 브루넬레스키가 의뢰를 맡게 되었다.[5] 이 성당 설계의 관건은 거대한 돔인데 당시 기술로는 힘들었다. 더욱이 지붕을 지을 때에는 보통 내부에 나무 비계를 대어 지탱하는 방법을 쓰는데 브루넬레스키는 지지대 없이 벽돌을 쌓는 방식으로 완성하였다. 피렌체 성당에서는 둥근 천장을 뜻하는 쿠폴라(cupola)가 안쪽 쉘과 바깥쪽 쉘로 이루어져 있다. 그

리고 그 사이 공간에 계단을 만들어 놓아 성당 내부를 검사하거나 보수할 수 있게 했고, 오늘날에는 관람객들이 올라가 전망을 볼 수도 있다. 브루넬레스키의 건축은 돔 구조물을 공사할 때 무거운 돌을 들어 올리는 크레인을 만드는 등 기술적인 면에서도 큰 발전을 가져왔다.

건축 작품을 다수 남긴 브루넬레스키의 미술사적 업적으로는 원근법이 있다. 이전 시대에도 멀리 있는 것은 작게 그리기는 했지만 브루넬레스키는 이를 수학적으로 계산하고 체계화시켰다. 수평선이 하나의 지평선에 모이고, 수직선도 시선의 중심으로 수렴하는 '소실점'을 발견한 것이다. 이후 이러한 내용들은 르네상스 인문주의자 알베르티에게 영향을 주었고, 알베르티는 그의 저서 「회화론」에서 원근법의 기초를 설명하고 회화적 응용을 정리했다.

투시 원근법을 실험하며 그림을 그렸던 브루넬레스키의 작품은 아쉽게도 남아 있지 않지만, 브루넬레스키의 영향을 많이 받은 마사치오(Masaccio, 1401~1428년)의 〈성 삼위일체〉를 통해 원근법을 본격적으로 적용한 회화의 예를 볼 수 있다.[6] 마사치오의 〈성 삼위일체〉는 앞과 뒤의 형상을 겹치게 하고 거리에 따라 길이를 줄여 표현하는 등 공간의 깊이를 잘 표현했다. 이 그림의 소실점은 십자가의 밑부분에 모이게 되는데, 이 지점이 관람객의 눈높이와 일치하여 보는 사람들로 하여금 실제 공간처럼 느끼게 한다. 마사치오는 십자가에 달린 예수 그리스도와 아래에는 사도 요한과 마리아, 그리고 가장자리에는 무릎을 꿇고 기도하는 후원자 부부를 그려 넣었다. 그림의 아래 부분에는 해골과 함께 "나도 한때 당신과 같았고

6 ─────
마사치오, 성 삼위일체, 1426년, 산타 마리아 노벨라 성당, 피렌체 원근법은 사실적 재현 수단
의 의미를 넘어 세상을 체계적으로 보려는 노력의 결실이었다.

알테르티(Leon Battista Alberti, 1404~1472년)는 초기 르네상스 시대 건축가이자 철학자로, 예술과 과학 분야뿐만 아니라 법학, 정치학, 종교학, 사회학, 수학 등 여러 분야에 걸친 저술 활동을 한 전형적인 인문주의자이다. 그의 건축물로는 산 프란체스코, 산타 마리아 노벨라 성당 등이 있지만 저술가로 더 유명하여, 저작물을 통해 후대 예술가들에게 많은 영향을 주었다. 알베르티의 이론적 사상은 「회화론」, 「건축론」, 「조각론」에 수록되어 있는데, 그림의 과학적 원리를 정리해 준 그의 「회화론(De pictura, 1435년)」에서는 회화를 실용적인 기술과는 구분되는 학문적이고 지적인 활동이라 표현했다. 또한 로마 건축 연구를 통해 르네상스 건축에 대한 이론적 토대를 마련해준 「건축론(De re aedificatoria, 1443~1452년)」에서 알베르티는 건축을 통해 도시 안에서 사회적 개선을 이룰 수 있다고 논하기도 했다.

당신은 지금의 내가 될 것이다"라는 문구가 써 있다. 기독교 신앙의 내용, 흑사병이 만연한 시기 죽음에 관한 현실적인 메시지 등을 표현한 것이다. 십자가에 매달린 예수의 형상과 뒤에 보이는 건축 공간은 역삼각형 틀에 있고, 다시 예수와 아래 양옆의 기도 드리는 두 인물을 꼭지점으로 삼각형 틀이 형성되어 있다. 한 그림 안에서 원근법이 여러 개 적용되어 앞에서 뿐만 아니라 옆에서 보더라도 벽 뒤로 공간감이 느껴진다.

피렌체 르네상스가 융성할 시기 그 정점을 보여주는 회화 작품으로는 〈비너스의 탄생〉이 있다.[7] 이 그림을 그린 보티첼리(Sandro Botticelli, 1445~1510년)는 바티칸의 시스티나 예배당 작업할 때를 제

외하고는 피렌체를 거의 떠나지 않았던 피렌체 화가였다. 필리포 리피와 베로키오 작업실에서 그림을 배웠던 보티첼리는 해부학에 근거한 사실적인 기법 대신 과장된 듯하면서 장식적이고 우아한 인물 형상을 주로 그렸다. 장식적이고 섬세한 묘사는 보티첼리 그림의 특징인데, 금색으로 그려진 머릿결과 자세하고 다양한 꽃 모양들은 어릴 때 금 세공업으로 단련된 그의 기술을 반영해 주는 듯하다. 우라누스 신의 생식기와 바닷물이 합쳐져 생긴 거품 속에서 탄생한 비너스를 그린 이 그림은, 왼쪽에서 바람의 신 제피로스가 바람을 불어 비너스를 육지로 밀어주고 오른편 육지에서는 비너스에게 입을 옷을 건네며 맞이하고 있다. 오늘날에는 비너스의 누드화가 익숙하지만 15세기에 여성의 나체 그림은 매우 드물었다. 중세를 지나온 이 시기, 이미지들이 대부분 성경을 주제로 하여 그려졌고 그리스 로마 형식을 빌려오더라도 내용은 기독교적이었기 때문이다. 그나마 나체로 표현되었던 것은 아담과 이브 같은 성경 인물이었다. 그런데 보티첼리의 비너스는 그리스 신화의 비너스 그대로였고 사람 사이즈의 전신이 온전히 나오는 예외적인 누드였으며, 주제 면에서도 당시로 치면 이교도적인 것이었다.

프레스코로 그린 제단화, 원형 그림을 일컫는 톤도(tondo) 그림, 그리고 여러 종교화 등 보티첼리가 다루는 형식은 넓고 다양했다. 그림의 내용도 신화와 고전문학에 기반한 것에서부터 기독교 주제의 작품들까지 있다. 보티첼리는 고전시대의 가치를 일깨우는 초기 르네상스 그림들로 유명하지만, 그의 후기 작품들은 스타일이 많이 다르다. 그가 추종했던 도미니크회 수도자인 사보나롤라(Girolamo

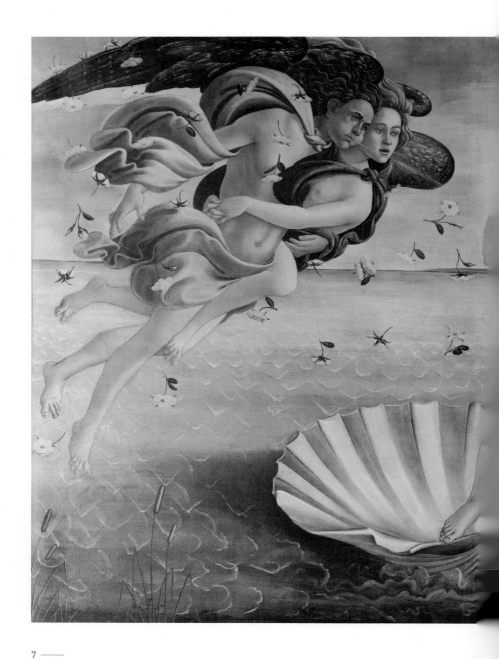

7 ————
보티첼리, 비너스의 탄생, 1485년, 우피치 미술관, 피렌체 비너스의 오른손은 가슴을 가리고 왼손도 머리카락
으로 몸을 가리고 있는데, 이는 단정한 모습의 비너스라는 뜻의 고전 조각 포즈인 비너스 푸디카(Venus Pudica)
를 따른 것이다.

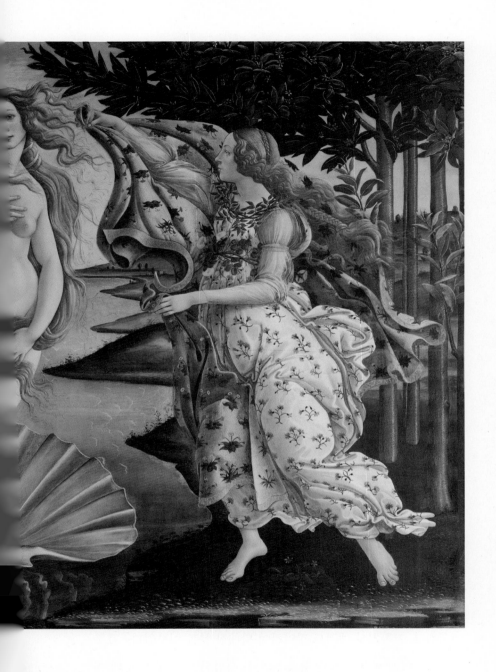

Savonarola)의 영향이 상당했던 탓에 말년의 작품들은 모두 성경적 내용으로 이루어져 있다. 사보나롤라는 교회와 세상의 부패에 대해 거세게 비판하고 예언적 설교를 했던 개혁적인 사람이었다. 1497년에는 예술 작품을 포함한 세속적이고 타락한 것으로 규정한 물건들을 광장에서 태워버리는 화형식을 가질 정도였다. 이런 극단적인 수도사를 따랐던 보티첼리는 사보나롤라가 교황에게 파문되어 화형으로 죽게 되면서 충격이 컸고 이후 생애 마지막 그림 〈신비의 탄생〉을 남기게 된다.[8]

피렌체가 르네상스 중심도시로 떠오르게 된 데에는 상업이 활발해지면서 부를 획득한 금융 자본가들이 영향력을 키우기 시작한 배경에 연유한다. 대표적 예인 메디치 가문은 은행 비지니스를 하면서 당대 최고 예술가와 지식인들을 후원하고 수도원과 성당, 학교들을 지었다. 예술을 후원하는 그들의 활동으로 인해 피렌체는 예술 도시로 부흥할 수 있었다. 메디치 은행의 설립자인 조반니 디 비치 데 메디치(Giovanni di Bicci de' Medici, 1360~1429년)부터 로렌초, 코시모 1세에 이르기까지 15세기에서 17세기의 피렌체는 메디치 가문의 국가라 할 정도로 메디치 가문이 권력과 재력을 다 쥐고 있었다. 또 레오 10세, 클레멘트 7세을 포함한 네 명의 교황을 배출하기도 했고, 유럽의 여러 왕실들과 가족이 된 집안이기도 했다. 국부의 칭호를 받은 코시모 데 메디치(Cosimo de' Medici, 1389~1464년)는 30여년의 세월 동안 메디치 은행을 이탈리아 전역과 유럽으로 확대시켰고, 교황청의 재정도 장악하여 막대한 부를 이루었다.[9] 브루넬레스키에게 피렌체 성당 돔을 의뢰한 사람이 바로 코시모 데 메

8 ———

보티첼리, 신비의 탄생, 1500년경, 내셔널 갤러리, 런던 그림의 맨 윗부분은 누가복음 2장 14절인 "지극히 높은 곳에서는 하나님께 영광이요, 땅에서는 하나님이 기뻐하신 사람들 중에 평화로다"라는 구절이 천사들과 올리브 가지에 의해 들려 있다. 이 작품은 보티첼리가 유일하게 날짜를 적고 서명한 그림이다.

디치이며 피렌체의 정체성을 이입한 도나 텔로의 다비드 상도 그의 후원으로 이루어졌다. 그는 뛰어난 사업 수완만큼이나 예술과 인문학을 위한 후원 활동으로 유명했는데, 고대 필사본들을 수집하여 번역하는 일에도 힘썼다. 여기서 고대 필사본이라 함은 플라톤 전집을 말하는 것으로, 코시모의 후원을 통해 사람들이 플라톤 철학을 이해할 수 있게 된 것이다.

9 ——
코시모 데 메디치

　이후 코시모 데 메디치의 손자 로렌초 데 메디치(Lorenzo de'Medici, 1449~1492년)는 가문의 적통을 이어 나갔고, 할아버지가 세운 '플라톤 아카데미'를 주관했던 당대 최고의 인문학자 마르실리오 피치노에게 교육을 받았다. 외교에 능하고 인문학적 지식과 덕성을 지닌 그는 피렌체 사람들로부터 위대한 로렌초(Lorenzo il Magnifico)라고 불리었다. 또 피렌체를 지배했던 정치인이면서도 스스로가 시인이자 예술가였고 특히 미켈란젤로, 보티첼리, 도나텔로 등 많은 예술가들을 후원하며 르네상스 미술에 공헌하였다.

　메디치 가문의 후대에 이르러서는 프란체스코 1세를 비롯하여 마지막 직계 후손인 안나 마리아 루이자가 지금의 우피치 미술관이 있도록 만들었다. 오랜 기간 쌓인 메디치 가문의 아트 컬렉션을 안나가 상속받게 되었는데, 그녀는 작품들이 피렌체에서 반출되지 않아야 한다는 조건을 달고 컬렉션을 토스카나 정부에 기증했다. 그만큼 메디치 가문은 피렌체라는 도시와 정체성을 함께 하였다.

우피치에 미술관 건립을 진행했던 이 메디치 후손들은 예술 작품들을 개인적으로 소유하는 것이 아니라 공공의 문화유산이라는 인식이 있었던 것이다.

■ 색채와 빛이 중시된 베네치아 미술 ■

이탈리아의 베네치아는 동방 지역과 정치적, 상업적으로 연결되어 있어서 초기 회화에 비잔틴 양식의 특징들이 보인다. 그러다가 14세기에 이르러 베네치아 공화국이 부유해지고 해상 권력을 가지게 되면서 예술의 방향도 점차 바뀌게 되었다. 앞에서 살펴본 피렌체의 화가들이 선을 강조한 드로잉 작품에 뛰어났다면, 베네치아 화가들은 색채를 잘 다루었다. 베네치아 르네상스는 피렌체나 로마에 비해 점진적으로 진행되었다. 색채와 빛을 중시한 베네치아 화가들은 시적인 알레고리(allegory)와 야외 소풍 같은 것을 강조했다. 베네치아의 날씨와 풍경을 반영하듯 이 지역의 화풍도 밝은 느낌이다. 야코포 벨리니(Jacopo Bellini)는 베네치아의 첫 번째 르네상스 화가라고 할 수 있는데, 그의 드로잉 작품들을 제외하고는 많은 수의 그림들은 소실된 상태이다. 하지만 그보다 더 유명한 그의 두 아들 젠틸레 벨리니(Gentile Bellini, 1429~1507년)와 조반니 벨리니(Giovanni Bellini, 1430~1516년)는 화가로 활발히 활동하였다.

조반니 벨리니는 〈피에타〉에서 죽은 그리스도의 몸이 마리아와 요셉에 의해 부축 받는 모습을 그렸다.[10] 그림에서 칼과 책형으로 인한 상처는 생생하고, 어머니와 아들 간의 개인적이고 가까운 관

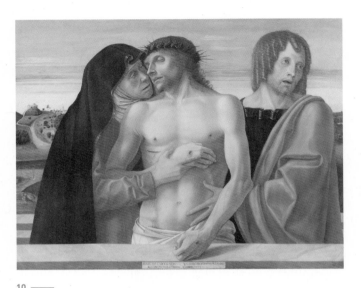

10 ———
조반니 벨리니, 피에타, 1460년경, 피나코테카 디 브레라, 밀라노 마리아의 슬픔을 극적으로 표현한 작품으로, 인간적 감정을 가까이서 묘사하는 벨리니의 회화적 특징이 잘 나타나 있다. 이 그림은 만테냐와 파두아 학파의 양식에서 벗어나 벨리니만의 작업 스타일을 형성했다는 점에서 의의가 있다.

계는 마리아의 슬픈 표정에 잘 묘사되어 있다. 전통적인 주제와 구도 위에 개인적인 해석을 입히는 그의 능력이 이 작품에서 잘 드러난다. 그는 종교 그림의 일반적인 형식과 주제를 표현하면서도, 극도의 슬픔이나 놀라움 등 실제로 우리가 느끼는 감정을 풍부하게 묘사하면서 '인간애'를 보여주었던 것이다. 조반니 벨리니는 제단화도 다수 남겼는데, 1487년경 산 지오베 교회를 위해 그린 〈사크라 콘베르사지오네(Sacra Conversazione)〉가 대표적이다.[11] '성스러운 대화'라는 뜻의 'Sacra Conversazione'는 각기 다른 시대에 살았던 성인들을 성모자와 함께 한데 모아 그린 그림으로, 15세기 후반에 특

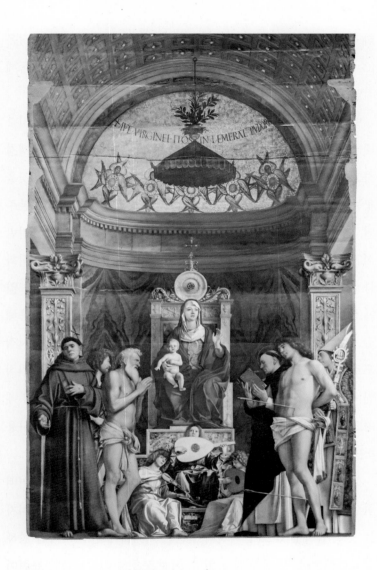

11 ──────
조반니 벨리니, 사크라 콘베르사지오네, 1487년경, 갤러리 델 아카데미아, 베네치아 중앙에 성
모 마리아가 아기를 안은 채 대리석 왕좌에 앉아 있고, 왼쪽으로 성 프렌시스, 성 세례자 요한,
성 욥, 그리고 오른쪽으로 성 도미니크, 성 세바스찬, 성 루이가 그려져 있다. 세 명씩 무리지어
있는 성자들의 두상 위치나, 성모 마리아의 구도를 보면 철저하게 피라미드형인데 이는 최성기
르네상스 그림의 특징이기도 하다.

히 유행하였다. 마리아 뒤에 금과 대리석으로 된 돔 모양의 천정은 13 세기 콘스탄티노플에서 가져온 스타일로 당시 베네치아의 국제적인 힘을 가늠해 볼 수 있다.

벨리니 이후 베네치아 화풍을 더욱 확립시킨 화가로는 조르지오네(Giorgione, 1478~1510년)가 있다. 지식인 커뮤니티가 빠르게 팽창하고 있었던 베네치아는 전형적인 종교화 이외에 더 특별한 것을 찾는 작품 의뢰인이 생기게 되었다. 지식인들을 중심으로 인본주의, 고대 유물, 시 등에 관심이 많아진 결과였다. 조르지오네는 일반적인 주제를 적용하지 않은 배경과 인물을 독특하게 조합한 회화를 처음으로 시도하였으며, 작업 방식에 있어서는 유화 물감을 얇게 써서 표면이 반사되는 이전 그림과 달리 여러 번의 붓질을 통해 깊이감을 만들어 주었다. 그는 자연 풍경과 그 안에 인물들을 시적으로 그렸는데, 딱히 주제가 뚜렷하지 않고 느긋해 보이는 전원적인 풍경이 특징적이다. 물론 조르지오 이전에도 자연이 인물의 배경으로 있었지만, 조르지오네는 자연 풍경을 적극적인 소재로 사용하면서 자연과 인물을 한데 어우러지게 그렸다.

조르지오네의 〈폭풍〉을 보면 피크닉을 즐기고 있다기보다 어떠한 긴장감이 돌고 있다.[12] 한쪽 편 남자는 옷을 입고 있는 반면 여자는 옷을 입지 않았으며, 여자의 얼굴은 어색하게 관람자 쪽을 향해 있고, 하늘에는 번개가 치고 있다. 이런 모호하고 중의적인 표현이 조르지오네 그림의 특징이다. 한편 조르지오네는 과감하게 붓을 써서 인상주의의 원형이라고 평가받기도 한다. 동시대 베네치아 화가들 사이에서도 독보적이었던 조르지오네는 삼십 대 초반에 요절하

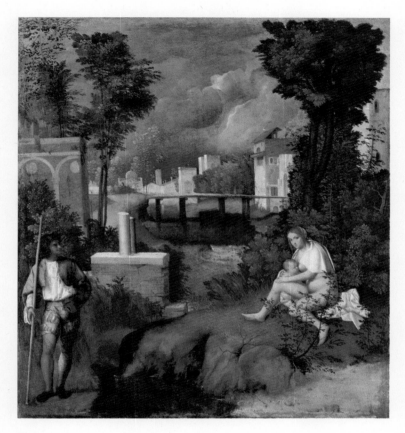

12 ———
조르지오네, 폭풍, 1508년경, 갤러리 델 아카데미아, 베네치아

면서, 티치아노가 최성기 르네상스를 구가하는 베네치아 화풍을 이어받게 된다.

조르지오네가 그림의 주제와 기법 면에서 변혁을 위한 토대를 마련했다면, 티치아노는 이를 잘 다져주었다. 베네치아 르네상스에

서 가장 유명한 화가, 티치아노(Tiziano Vecellio, 1488~1576년)는 초상화부터 제단화, 종교화, 역사화 그리고 신화적 주제까지 다 아우르는 작업을 했던 작가이다. 그렇기에 유럽 왕실으로부터의 주문도 끊이지 않았다고 한다. 오일 페인트를 광택이 나게 사용하지 않았던 티치아노는 그림의 깊이감을 다양한 방식으로 시도했다. 그의 〈전원의 콘서트〉를 보면 늦은 오후의 햇빛이나 나체의 살결에서 뚜렷함보다는 부드러움이 느껴진다.[13] 이는 스푸마토(Sfumato)라는 윤곽을 부드럽게 만드는 기법으로 그렸기 때문이다. 스푸마토는 이탈리아어로 '부드러운' 또는 '그윽한'이란 뜻으로, 사물을 묘사할 때 밝은 부분에서 어두운 부분으로 색면을 점차 변화시키면서 경계를 흐릿하게 없애는 명암법이다. 덧칠에 의해서만 가능한 것이라 유화가 도입되고 나서 사용된 기법이다. 한편 그림의 내용적으로도 〈전원의 콘서트〉는 여러 논의점을 가져다 준다. 화면에는 긴 소매와 스타킹 등 의복을 갖춰 입은 남자 두 명이 중앙에 있는데, 남자들 가까이에는 나체의 여인이 뒤돌아 피리를 들고 있고, 왼쪽에는 또 다른 여인이 누드로 콘트라포스토 포즈를 취한 채 물을 따라내고 있다. 여기서 남자 인물들은 마치 주변에 여인들이 있는 것조차 알아차리지 못한 것 같다. 마치 다른 두 세계가 공존하는 듯한 모습을 하고 있는 것이다. 한편 티치아노의 그림은 시적인 풍경이 특징적인데, 말 그대로 전원시(Pastoral Poetry)라는 장르를 시각화한 것이라 그렇다. 전원의 목자나 농부의 생활을 주제로 한 서정적 시가에서 음악과 뮤즈가 자주 등장하듯 그림에서의 여인들도 신화 속 요정이나 뮤즈의 역할을 하고 있는 것으로 보아야 한다.

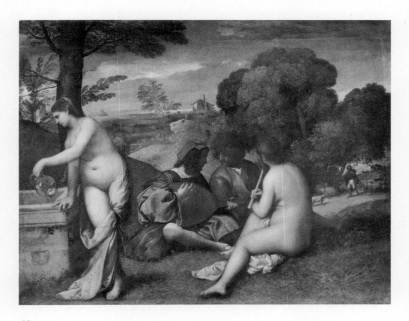

13 ——
티치아노, 전원의 콘서트, 1509년, 루브르 박물관, 파리 신과 요정, 사티로스, 양치기와 농부들
이 거주하는 목가적인 풍경에 중심을 둔 베네치아 회화의 대표적인 예이다. 조르지오네가 시작
한 이러한 그림 양식은 티치아노를 위시한 여러 베네치아 화가들이 계속 발전시키면서 하나의
회화적 장르로서 르네상스 미술에 공헌하게 되었다.

오랜 기간 베네치아 회화의 걸작으로 평가되어온 〈전원의 콘서트〉는 그 주제와 원작자에 관한 논쟁이 자주 있었다. 처음에는 조르지오네의 작품으로 알려졌으나 오늘날 대다수의 연구자들은 티치아노의 작품으로 본다. 이런 불분명함이 새삼스럽지 않은 것은 티치아노가 워낙 조르지오네 가까이서 영향을 받으며 그림을 그렸기 때문이다. 조르지오네의 〈잠자는 비너스〉의 경우, 조르지오네가 죽고 나서 그의 작품을 티치아노가 뒤이어 완성했다고 전해진다.

독보적인
미술의 향연

전성기 르네상스

그리스 로마 미술을 표본 삼아 조화와 균형을 성취하려는 열망은 전성기 르네상스 시대에 이르러 정점에 이른다. 대략 1460년 이후의 이 시기 르네상스에는 고전 미술 양식을 넘어 자기만의 작품 세계를 창조했던 독보적인 아티스트들이 출현했다. 바로 레오나르도 다 빈치와 미켈란젤로, 라파엘로이다. 초기 르네상스가 이상적이고 자연주의적인 것에 관심이 컸다면, 전성기 르네상스 시기에는 종교적 상징이 줄어들고, 인체 해부학적 표현에 관심이 있었다. 지리적으로는 초기 르네상스가 이탈리아 피렌체에서 꽃 피운 반면, 르네상스의 물결은 점차 유럽 전역으로 뻗어 나가 로마도 중요한 여러 도시 중 하나가 되었다.

▪ 사실적이면서도 영적인 표현의 그림, 레오나르도 다 빈치 ▪

15세기 말에 등장한 레오나르도 다 빈치는 실제적이면서도 동시에 신성한 느낌을 효과적으로 표현한 천재 화가이다. 그동안의 회화

에서 자연스럽고 사실적인 표현과 영적인 분위기를 같이 담아내는 것은 양립할 수 없는 것처럼 느껴졌다. 신성한 이미지를 그리려면 사실적인 것을 포기해야 하고, 인물을 실제적으로 그리고자 한다면 영적인 부분이 어느 정도 희생되어야 했기 때문이다. 그러나 베로키오(Andrea del Verrocchio, 1435~1488년)의 그림에서처럼 레오나르도 다 빈치는 이 둘이 양립할 수 있음을 보였다. 레오나르도 다 빈치가 베로키오 작업실에서 그림을 배웠을 당시, 베로키오는 레오나르도에게 자신의 작품 〈그리스도의 세례〉에 등장하는 천사를 그리도록 한다. 그렇게 예수 옆의 두 천사 중 한 천사는 베로키오가, 다른 하나는 레오나르도가 그리게 되었다. 그림을 보면, 베로키오가 그린 천사는 전형적인 소년의 모습을 하고 있는 반면, 그 옆의 어깨를 돌린 채 위를 보고 있는 레오나르도의 천사는 하늘에서 온 듯한 신성함이 있다.[14]

1478년, 레오나르도 다 빈치(Leonardo da Vinci, 1452~1519년)는 베로키오 작업실로부터 독립한다. 훗날 밀라노 공작이자 레오나르도의 후원자인 루도비코 스포르차(Ludovico Maria Sforza, 1452~1508년)를 만난 때이다. 레오나르도는 스포르차와 좋은 관계를 유지하며 이후 밀라노에 있는 공작에게 편지를 썼는데 그 내용을 보면 흥미롭다. 이는 레오나르도가 구직을 위해 자신의 능력들을 나열한 서한인데, 요새를 짓거나 무기를 만들 수 있으며 대리석이나 브론즈를 조각하거나 그림도 그릴 수 있다고 써 놓았다. 실제로, 우리에게 흔히 알려져 있는 레오나르도 다 빈치의 예술 능력은 그가 가지고 있는 능력 중 아주 작은 부분을 차지했다. 언덕 위로 물을 끌어다 올리는

14 ——
안드레아 델 베로키오, 그리스도의 세례(천사 부분), 1472~1475년, 우피치 미술관, 피렌체 레오
나르도 다 빈치가 젊을 때 부분적으로 그린 스승의 작품이라는 사실 자체만으로 많은 연구가
이루어졌던 작품이다. 레오나르도가 왼쪽에 있는 천사를 오른쪽이 베로키오의 천사인데, 하나
는 초기 르네상스 스타일을 보여주고, 다른 하나는 전성기 르네상스의 스타일을 보여 준다.

관개 시설을 디자인하고, 전쟁에 도움이 되는 발명품을 만드는 등 당시 정치 구도상 밀라노 공작이 필요한 부분들을 레오나르도가 어필한 것이었다. 결국 스포르차의 후원을 받은 레오나르도는 밀라노로 옮겨가 궁정에서 화가이자 조각가, 토목 건축 기술자, 그리고 궁중 연회 총감독으로 대접 받으며 생활했다. 스포르차는 레오나르도 다 빈치와 건축가인 도나토 브라만테(Donato Bramante)를 비롯하여 여러 예술가들을 지원하며 밀라노를 이탈리아만이 아니라 유럽에서 예술적으로 화려한 도시로 변모시켰다.

레오나르도는 밀라노에 머물며 회화와 조각 외에 다른 종류의 작업들을 주로 했지만 〈동굴의 성모〉와 같은 중요한 그림을 남기기도 하였다.[15, 16] 밀라노에 있는 산 프란체스코 그란데 성당의 의뢰로 시작된 이 그림은, 성당 옆 성모 무염 시태에 헌정된 예배당이 세워지면서 제단화 패널로 들어가게 되었다. 성모 마리아와 어린 예수, 성 요한과 천사를 한 화면에 담았다. 이 장면은 성경에는 없지만 당시 그림의 주제로 종종 등장했다. 성모 마리아가 등장하는 그림에는 예수가 바로 옆에 있는 것이 통상적인 반면, 레오나르도 그림에서는 인물들의 위치가 일반적이지 않다. 마리아의 오른팔에 감싸여 있는 아기 요한이 아기 예수를 향해 기도하고 있고, 아기 예수의 손 모양을 보아 요한을 축복하고 있음을 알 수 있다. 또한 예수 옆의 천사는 성 요한을 가리키고 있어 전체적으로 삼각형의 구도를 이루고 있다. 인물들이 서로의 시선과 제스처를 나누며 조화롭게 통일된 구도는 이전 르네상스 회화에서는 보이지 않았던 특징들이다. 신비로운 풍경과 성모 마리아의 이상적이고 우아한 미,

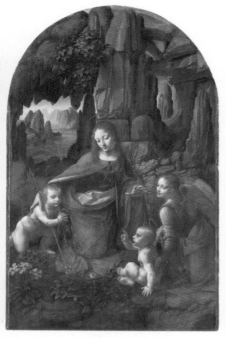

15 ─────
레오나르도 다 빈치, 동굴의 성모, 1483~1486년,
루브르 박물관, 파리 이 그림이 먼저 그려졌고, 오
른쪽 그림이 나중에 그려졌다.

16 ─────
레오나르도 다 빈치, 동굴의 성모, 1495~1508년, 내셔
널 갤러리, 런던 레오나르도의 제자인 밀라노 지역 작
가 프레디스 형제들(Ambrogio and Evangelista de Predis)
이 함께 그렸다.

그리고 스푸마토 기법의 사용은 전형적인 전성기 르네상스의 회화
의 특징이다. 레오나르도 다 빈치는 첫 〈동굴의 성모〉를 그리고 이
십여 년이 지나 같은 주제의 그림을 다시 그렸는데 나중에 그린 그
림은 동굴 느낌이 더 강하고 인물들의 머리에는 후광이 있다.

레오나르도의 많지 않은 회화 작품 중 스포르차의 후원으로 완
성된 가장 유명한 그림이 바로 〈최후의 만찬〉이다.[17] 레오나르도는

예수의 생애 가운데 중요한 장면을 아무도 시도하지 않았던 방식으로 풀어내었다. 그는 예수가 사도들과 나누었던 여러 가지 대화들을 식사하고 있는 장면 속에 함축하여 담아냈다. 제자들에게 그들 중 한 사람이 배반하게 될 것이라고 예고한 이야기, 빵과 포도주를 그리스도의 육체와 피로 여기는 성찬의 모습, 그리고 세 명씩 그룹 지어져 있는 열두 제자의 특징들까지 구체적으로 묘사했다. 예를 들어, '나와 함께 그릇에 손을 넣는 자가 배반자'라고 한 마태복음 26장의 내용처럼 그림에는 예수의 오른손과 유다의 손이 같은 접시를 향해 뻗어 있다. 배신을 부정이라도 하듯 몸을 뒤로 젖힌 유다의 다른 한 손에는 예수를 팔아 넘긴 대가로 받은 돈주머니가 보인다. 또 유다 옆의 베드로는 손에 칼을 쥐고 있는데 이는 만찬 이후 병사들이 예수를 체포할 때 베드로가 한 병사의 귀를 잘랐던 것을 상징한다. 이 작품은 원근법을 수학적으로 적용한 최적의 예로, 예수와 사도들을 둘러싸고 있는 건축물의 벽면과 천정, 테이블 밑에 바닥 등 모든 선들이 예수의 얼굴로 모여 소실점을 만들어내고 있다. 수도원 내 식당 벽면에 그려진 이 그림은 프레스코가 아니라 템페라와 오일 페인트를 사용했는데, 세월이 흐르면서 습기로 인해 안료가 떨어지고 중간에 개수 공사도 하면서 많이 훼손되었다. 지금 보는 〈최후의 만찬〉은 1999년에 이루어진 복원 작업의 결과로, 본래의 색감과 형태를 감상할 수 있게 되었다.

오랜 기간 밀라노를 통치한 루도비코 스포르차의 영광이 프랑스의 루이 12세에 의해 무너지면서, 레오나르도는 1500년 밀라노를 떠나 피렌체로 돌아간다. 레오나르도 다 빈치가 보고 관찰한 것

17 ——

레오나르도 다 빈치, 최후의 만찬, 1495~1497년, 산타 마리아 델레 그라치에, 밀라노 인물들의 자세가 파도 물결을 이루듯 변화가 자연스러운 이 그림은, 비율과 구도 그리고 원근법에 있어 정통한 레오나르도의 회화적 능력이 모두 압축되어 있다.

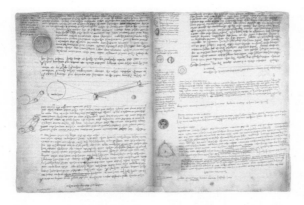

18 ————
레오나르도 다 빈치, 코덱스 레스터(Codex Leicester), 1510년 레오나르도 다 빈치가 직접 손으로 쓴 수천 장의 원고들은 그의 아이디어들이 어떻게 발전하고 구체화되었는지 파악할 수 있는 귀중한 자료이다.

을 그리거나 아이디어들을 기록한 노트들을 〈코덱스(Codex)〉라 하는데, 이 수천 장의 기록들도 피렌체에 돌아온 1504년에서 1508년 동안 작성되었다.[18] 또한 같은 시기에 벽화 〈앙기아리의 싸움〉. 〈모나리자〉를 그리기 시작했다. 〈모나리자〉를 비롯하여 레오나르도가 그린 인물들의 감정과 표정은 매우 섬세하게 묘사되었는데, 그가 자신의 회화적 개념으로서 표현한 '마음의 움직임(Moti Mentali)' 개념은 예술가가 그리려는 대상의 감정을 잘 포착하는 것을 뜻한다. 인물을 묘사할 때 뛰어난 레오나르도의 능력은 그의 생애 전반에 걸쳐 작품으로 나타나고 있다.

레오나르도는, 1516년부터는 프랑수아 1세의 초청을 받아 프랑스에서 말년을 보낸다. 레오나르도가 늙고 병약했을 때 프랑수아 1세는 그를 자주 방문하여 친구 같이 대화하기를 즐겼는데, 이처럼

예술가의 사회적 지위가 올라간 것은 이전 시대와 구분되는 르네상스 시대의 특징적인 문화이기도 하다. 이 시기 예술가들은 작품에 완성을 기하기 위해 인체 해부학, 수학, 기하학 등을 공부했으며 단순한 기술자가 아닌 지적인 사고를 하는 사람들로서 왕가나 귀족들의 존중을 받게 된 것이다.

■ 교황의 부름을 받은 미켈란젤로 ■

다양한 분야를 연구하고 발명하는 일이 예술 활동에 녹아 있던 레오나르도 다 빈치와 달리 미켈란젤로(Michelangelo di Lodovico Buonarroti Simoni, 1475~1564년)는 조각가로서의 정체성이 매우 강했다. 미켈란젤로는 평생 이탈리아의 여러 도시들에서 작업 활동을 했는데, 젊을 때 피렌체에서 시작하여 말년의 작품도 피렌체에서 완성되었다. 피렌체 르네상스가 부흥하기 시작할 때 예술가들은 고대 그리스 로마 미술과 철학을 알기 위해 인문학 공부에도 힘썼다. 미켈란젤로도 베르톨도 디 조반니(Bertoldo di Giovanni) 아래에 있으면서 로렌조 궁에 있는 고전적인 조각들을 배웠다.

미켈란젤로를 후원했던 메디치 가문의 로렌조가 1492년에 죽고 피렌체에 정치적 혼란이 있을 무렵, 미켈란젤로는 볼로냐(Bologna)로 떠났다. 그곳에서 의뢰받아 조각한 것이 성도미닉 무덤이다. 프랑스 침략의 위협이 조금 수그러든 1494년, 미켈란젤로는 피렌체로 돌아와 〈세례 요한〉 조각상과 〈큐피드〉 상을 작업하였는데 산 지오르지오의 리아리오 추기경(Cardinal Riario)이 이 큐피드 상을 구

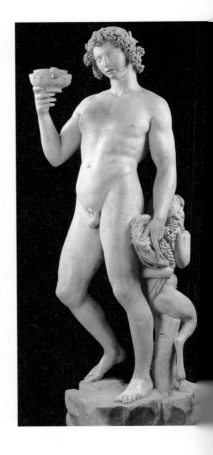

19 ——
미켈란젤로, 바쿠스, 1497년, 바르젤로 미술관, 피렌체 리아리오 추기경의 의뢰로 제작되었으나 작품을 본 추기경은 이 교도적인 누드 형상이 정치적으로 신경 쓰여 거부하였고, 결국 자코포 갈리라는 은행가가 이 조각상을 사게 되었다.

매하게 된다. 그렇게 미켈란젤로의 작품을 알게 된 추기경은 그를 로마로 초대하였고, 그의 주문으로 작품 〈바쿠스(Bacchus)〉가 만들어지게 되었다.[19] 〈바쿠스(Bacchus)〉는 미켈란젤로가 로마로 옮겨가서 제작한 첫 대형 조각물로, 취해서 비틀거리는 듯한 술의 신 바쿠스와 포도를 훔쳐 먹고 있는 사티로스의 모습을 형상화한 것이다. 고대의 형식을 취한 이 조각상은 대리석을 다루는 미켈란젤로의 뛰어난 기술을 야심차게 드러낸다. 미켈란젤로는 자신의 후원자들이 소장한 고대 미술품들을 많이 보아 고전 조각에 영향을 많이 받았지만, 조각할 때에는 그만의 방식으로 해석하였다.

바쿠스를 완성하고 나서도 로마에 계속 있었던 미켈란젤로는 그의 가장 유명한 조각 중 하나인 〈피에타〉를 조각한다. 〈피에타〉는 미켈란젤로에게 동시대 최고의 조각가라는 명성을 가져다 준 작품으로, 조각하는 대상의 감정 표현이나 해부학적 정확성이 독보적 위치를 점한다.[20] 죽은 아들, 예수의 몸을 안고 있는 이 성모 마리아

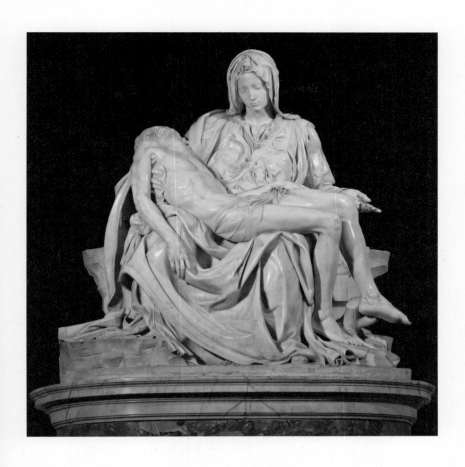

20 ——
미켈란젤로, 피에타, 1499년, 성 베드로 대성당, 바티칸 이 작품은 로마에 체류한 프랑스 추기
경 장 드 빌레르의 의뢰로, 성 베드로 바실리카 안에 있는 프랑스 군주의 예배당인 성 페트로닐
라 예배당에 놓기 위해 제작되었다.

상은 카라라 대리석으로 조각되었는데, 근육과 옷 주름에 나타난 사실성이 지금까지도 많은 감탄을 불러 일으킨다. 다만 비율에 있어서는 사실에 근거하지 않았다. 아름답고 매우 어리게 묘사된 얼굴과 달리 예수를 받치고 있는 마리아의 다리 부분은 실제보다 크게 만들어진 것이다. 이는 마리아가 성인 남자 크기의 몸을 끌어안으면서도 우아하고 안정적인 포즈로 보여지기 위함이었다. 조각상의 받침 부분은 예수가 십자가에 못 박힌 골고다 언덕의 바위를 표현하였고, 전체적인 구도는 르네상스의 특징인 삼각형 구도를 이루고 있다. 흉곽과 배, 그리고 종아리 근육 부분에서 대리석이 마치 사람의 피부처럼 느껴지게 하는 그의 조각 능력에 감탄하게 되는 작품이다.

여성을 그릴 때에도 근육질의 남자처럼 묘사한 그의 회화에서 보여지듯, 미켈란젤로는 주로 남성 신체에 집중했다. 그리고 그가 작업하는 대상의 감정적인 상태를 극적으로 묘사하기 위해 포즈 연구를 가혹할 정도로 많이 했다. 대부분의 그림을 공개용으로 그린 것은 아니더라도, 미켈란젤로는 그의 작업 준비용 스케치들이 보여지는 것을 유난히 꺼렸다고 한다. 그래서 그가 죽기 전 엄청난 양의 스케치가 그의 손의 의해 버려졌다.

신체 자체는 사실적으로 조각했지만 보이는 위치를 고려하여 실제 비율과 차이를 두었던 조각 작품이 또 있다. 미켈란젤로가 이십 대에 만든 조각 〈다비드〉이다.[21] 이 조각도 신장에 비해 머리가 크고 하체도 상체에 비해 크게 만들어졌다. 이러한 비율은 관람자가 높이가 4미터나 되는 조각상을 아래에서 쳐다보게 될 것을 고려해,

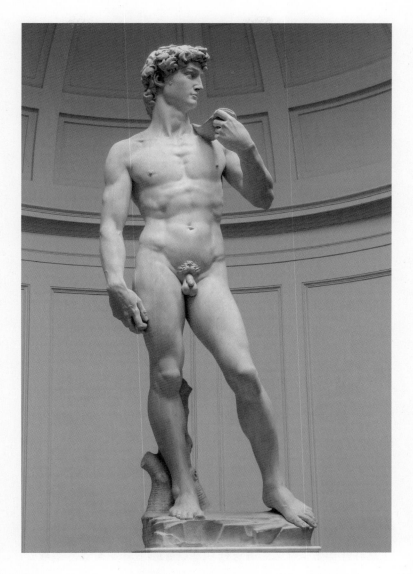

21 ─────
미켈란젤로, 다비드, 1504년, 아카데미아 갤러리, 피렌체 다비드 상은 원래 피렌체 대성당에 놓
으려 했으나 더 많은 사람들에게 보이도록 시뇨리아 광장에 놓였다. 삼백 년 넘게 실외에 노출
되었던 이 조각은 1873년 아카데미아 갤러리로 옮겨졌으며 지금은 베키오 궁전 앞과 미켈란젤
로 광장, 이렇게 두 곳에 복제품이 세워져 있다.

실제보다 부분적으로 크게 조각된 것이다. 〈다비드〉는 아고스티노 디 두치오에 의해 시작된 프로젝트였지만 미완된 채 사십 년이 흐르다가, 양모 길드의 의뢰로 완성된 작품이다. 아름답고 강인한 모습의 성서 인물이기도 하지만 당시 피렌체의 정치적 상황에 맞게 공화국 승리를 상징하며 제작되었다. 이전까지 예술 작품에서의 다비드는 대부분 거구 골리앗을 이기고 난 직후의 모습이었는데, 미켈란젤로의 〈다비드〉는 공격하기 전 돌을 쥐고 있는 진중한 모습으로 표현되었다.

피렌체에서 수많은 작품 의뢰를 받고 있었던 미켈란젤로는 교황 율리우스 2세의 부름을 받아 1505년 다시 로마로 가게 된다. 교황은 자신의 영묘를 크고 화려하게 제작하고자 미켈란젤로에게 주문하였지만 여러 사정들로 인해 지연되었고, 이후 시스티나 성당의 천장에 그림을 그리도록 명했다. 율리우스 2세의 숙부인 교황 식스투스 4세에 의해 건립되기 시작한 시스티나 성당은 완공 이후 보티첼리, 기를란다요, 피에트로 페루지 등 당대 유명한 화가들에 의해 예배당 양쪽 벽면이 그려졌다. 이후 천장 보수 공사와 함께 벽화도 필요하게 되었는데, 성 베드로 바실리카의 재건을 책임지고 있었던 건축가 브라만테가 시스티나 성당의 그림으로 미켈란젤로가 가장 적합한 예술가라고 교황을 설득한 것이다. 이는 사실 질투가 많았던 브라만테가 조각으로 유명한 미켈란젤로가 회화 작업은 실패할 것이라는 바람에서 비롯되었다. 브라만테는 미켈란젤로가 천장 그림 그리기를 거절하면 교황과 사이가 나빠질 것이고, 수락하여 진행을 하더라도 프레스코가 성공적이지 않을 것이라고 예상한 것이

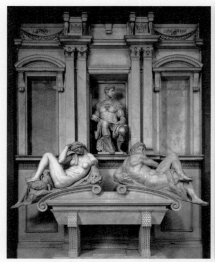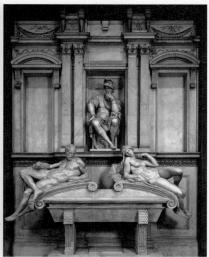

23 ——

미켈란젤로, 줄리아노 데 메디치 조각(왼쪽)과 로렌초 2세 조각(오른쪽), 산 로렌초 성당, 피렌체
산 로렌초 성당 내 메디치 예배당에는 위대한 로렌초의 셋째 아들 줄리아노의 무덤과 그의 손자
로렌초 2세의 무덤이 마주 보고 있다. 줄리아노 조각 밑에는 '낮과 밤'을 상징하는 남녀 한 쌍
이, 로렌초 조각 아래에는 '여명과 황혼'을 상징하는 조각이 놓여 있다. 줄리아노는 군대 사령관
을 지낸 인물이라 손에 지휘봉이 쥐어져 있고, 로렌초는 '사려깊은 자'라는 닉네임에 맞게 상념
에 잠긴 포즈로 표현되었다.

다. 하지만 동료의 시기가 무색하게, 사년 간의 작업 후 완성된 미
켈란젤로의 천장화는 미술사에서 가장 유명한 그림 중 하나가 되
었다. 본래 교황의 계획은 열두 사도들을 그리는 것이었는데, 미켈
란젤로는 삼백여 명이 넘는 인물이 들어간 다양한 장면을 그려내
었다. 〈아담의 창조〉라든지 〈에덴으로부터의 추방〉 등 잘 알려진
이미지들이 바로 시스티나 성당 천장화의 일부분이다.[22]

　시스티나 성당의 천장 벽화를 마무리한 이후, 미켈란젤로는 피렌체
에 있는 메디치 예배당을 위한 조각 작업으로 오랜 시간을 보냈다.[23] 교

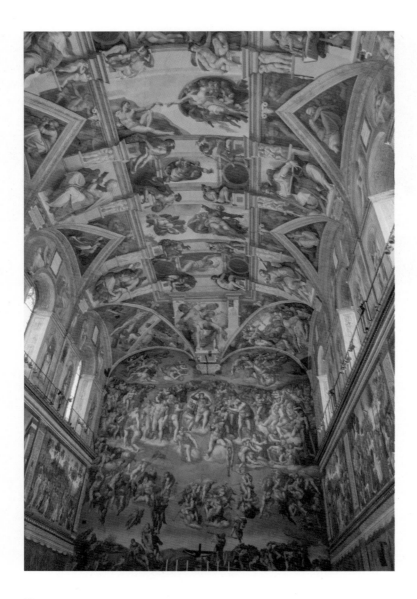

22 ———
미켈란젤로, 시스티나 천장화, 1508~1512년, 시스티나 성당, 바티칸 시스티나 성당은
1477~1480년에 교황 식스투스 4세에 의해 세워진 성당으로, 성당 이름도 그의 이름을 따라 지
어졌다. 미켈란젤로는 이 성당의 천장에 구약 성경의 이야기를 매우 독창적으로 묘사했다.

율리우스 2세(Pope Julius II, 1443~1513년)는 예술가들을 후원하며 로마를 르네상스 문화의 중심지로 만든 대표적인 교황으로, 본 이름은 줄리아노 델라 로베레(Giuliano della Rovere)이다. 민족 의식이 강했던 탓에 이탈리아에서 프랑스인들을 몰아내고자 했고 교황령 영토를 확장하기 위해 병사들과 지내며 작전을 지휘했던 전투적인 교황이었다. 그는 성 베드로 대성당과 같은 대규모 공사를 추진하였으며, 예술과 문학에 대한 후원 활동을 적극적으로 했다. 교황이 수염을 기르는 것은 교회법으로 금지되어 있었음에도 불구하고, 율리우스 2세는 볼로냐 지방을 교황령으로 탈환하기 위해 베네치아 공화국과 싸울 당시 병사들이 많이 사망하자 그들을 위한 애도의 표시로 수염을 길렀다. 때문에 라파엘로 등 화가들이 그린 그의 초상화에는 수염 긴 모습이 많다.

황 레오 10세의 지원 아래 산 로렌초 성당을 진행했고, 이어 클레멘트 7세가 후원하며 완성되었다. 미켈란젤로는 어릴 때 있었던 도메니코 길란다이오 스튜디오를 통해 로렌초 데 메디치와 연결되어 메디치 궁에 거주하며 예술가로서 후원을 받으며 활동했는데, 그때 만난 메디치 가문 사람들이 미켈란젤로 말년의 작업들을 후원하게 된 것이다. 그들이 바로 후일 교황 레오 10세가 된 지오반니 메디치, 교황 클레멘트 7세가 된 줄리오 메디치이다. 미켈란젤로는 88세까지 살면서 여러 명작들을 남겼으며, 살아 생전 유명했기에 다른 예술가들에 의해 그의 초상화가 그려졌고 그의 전기도 세 개나 쓰여졌다.

■ 고전에 시대를 녹여 낸 응용가 라파엘로 ■

전성기 르네상스의 또 다른 대가 라파엘로 산지오(Raffaello Sanzio, 1483~1520년)는 남다른 예술적 배경을 가지고 태어났다.[24] 작지만 강한 문화 도시였던 우르비노(Urbino) 출생의 라파엘로는 아버지가 우리비노 공작을 위해 그림을 그렸던 성공한 예술가였다. 그래서 라파엘로는 어렸을 때부터 아버지로부터 기본적인 회화 기술을 직접 배웠을 뿐만 아니라, 인문학적 원리들에 일찍이 노출되었다. 어린 나이에 아버지를 잃게 된 라파엘로는 아버지의 스튜디오를 이어 운영했고 화가로서의 명성을 빠르게 쌓아 나갔다. 십 대에 이미 톨렌티노의 성 니콜라오를 위한 제단화를 주문 받을 정도였다. 이처럼 일찍부터 두각을 보인 라파엘로는 1500년부터 화가 페루지노(Pietro Perugino)의 견습생으로 몇 년 간 지내면서 작가로서의 실력을 다지고 자신만의 회화 스타일을 구축한다.

24 ——
라파엘로 산지오

페루지노를 떠나 피렌체로 옮겨 간 라파엘로는 그곳에서 다 빈치나 미켈란젤로와 같은 예술가로부터 영향을 받았다. 키아스쿠로나 스푸마토와 같은 다빈치의 명암법, 그리고 미켈란젤로와 바르톨로메오의 화면 구성도 익혔다. 라파엘로는 그들의 작업들을 면밀히 연구함과 동시에 좀 더 복잡하고 개인적인 자신의 스타일을 만들었다. 그는 1504년에서 1507년 사이에 특히 성모를 주제로 많이 그림을 그렸는데, 작품 수가 많다 보니 '성모 화가 라파엘로'라고 불릴 정도이다. 인물화에 있어서는 다빈치의 영향이 커서 초반에는

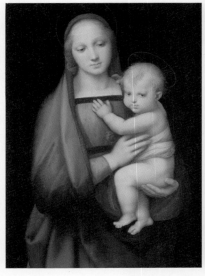 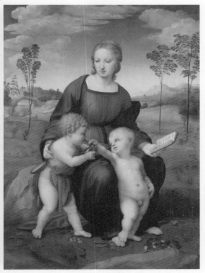

25 —— 라파엘로, 그란두카의 성모, 1505년, 피티 궁전, 피렌체 그란두카는 16세기 중반 피
렌체를 지배했던 투스카니의 대공을 가리킨다. 이 작품은 나중에 18세기 후반에 이르
러 왕손 컬렉션으로 들어가게 된다.

26 —— 라파엘로, 황금방울새의 성모, 1506년, 우피치 미술관, 피렌체 라파엘로의 친한 친
구 로렌조 나지를 위한 결혼 선물 그림이다. 1547년 지진으로 작품이 훼손되었으나
여러 차례의 복원 작업이 오늘날까지 진행되었다.

다빈치의 성모자상을 기반으로 작업한 것이 많다. 다수의 성모자
상 가운데 초기 작품 〈그란두카의 성모〉는 갸름한 얼굴의 마리아가
겸허한 모습으로 아래를 내려다 보고 있는 세로로 긴 비율의 그림
이다.[25] 이 그림에는 라파엘로 특유의 우아함이 느껴지는데 특별한
배경 없이 어둠 속에서 마리아 자태가 부각됨을 볼 수 있다. 한편 〈
황금방울새의 성모〉는 삼각형 구도로 좀 더 고전적 분위기를 풍기
는 라파엘로의 전성기 르네상스 작품이다.[26] 천진난만한 모습의 아
기 세례 요한이 방울새를 아기 예수에게 내밀고 있고, 아기 예수는

콘트라포스토 자세를 취한 채 위로 쳐다 보며 새를 쓰다듬고 있다. 방울새는 가시 면류관과 십자가를 상징하기 때문에 그림에서 아기 예수에게 건네지는 새는 그리스도가 앞으로 처할 수난을 은유한다.

라파엘로의 〈아름다운 정원사〉는 삼각형 구도 내에서 이상미와 우아함이 엿보인다.[27] 그림에서 인물들이 주고받는 시선을 보면 오른쪽 아기 세례 요한이 예수를 올려다 보고 마리아도 아기 예수에게 시선이 가 있다. 그리고 그림을 보는 사람의 눈 또한 아기 예수에게 가게 된다. 아주 가느다란 선으로 그려진 머리 뒤의 후광은 이제 거의 보이지 않는다. 그들의 이상적인 아름다움이 신성함을 넘게 되면서 상징성이 점차 필요없어진 것이다. 나중에 그려진 성모 작품인 〈시스티나 성모〉는 아기 예수를 내려다 보는 일반적인 포즈가 아닌 정면을 바라보고 있고, 연극 무대처럼 커튼이 걷히면서 인물들이 보여진다.[28] 구름을 밟고 한 발짝 내딛던 성모 마리아는 구원자인 예수를 소개하듯 정면을 향해 안고 있다. 라파엘로는 자신의 연인인 마르게리타를 모델로 하였고 왼쪽 성인은 로마 박해 시기에 순교한 성 식스투스 2세(Sixtus II) 교황을, 오른쪽의 성녀는 바르바라(Barbara)를 그렸다. 이 두 명은 피아텐사시의 수호 성인들이다.

교황 율리우스 2세는 바티칸 궁을 장식하기 위해 미켈란젤로에게 의뢰했듯 라파엘로에게도 로마로 오게 해서 자신의 궁에 그림을 그리게 하였다. 바티칸 궁 내에 여러 방으로 구성되어 있는 라파엘로의 프레스코들을 통틀어 흔히 '라파엘로의 방'이라고 부르는데, 그 안에는 세그냐뚜라의 방, 엘리오도로의 방, 보르고 화재의 방, 그리고 콘스탄티누스의 홀로 나뉘어져 있다. 잘 알려진 〈아테네

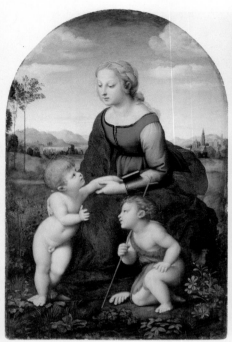

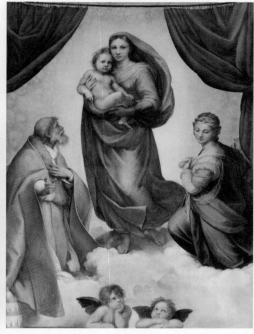

27 28

27 ——
라파엘로, 아름다운 정원사, 1507년, 루브르 박물관, 파리 아기 예수의 발은 엄마인 마리아 발
을 밟음으로써 친밀하고 의존적인 관계를 보여준다. 아기 예수가 마리아의 손에서 책을 가져가
려는 몸짓은 십자가의 고난을 예견하고 있다.

28 ——
라파엘로, 시스티나의 성모, 1513년, 알테 마이스터 회화관, 드레스덴 그림의 인물들이 삼각형
구도를 이루고 있어 르네상스 회화의 특징인 안정감이 보인다. 피아첸차에 있는 성 시스토 교
회를 위해 율리우스 2세가 주문한 그림이다.

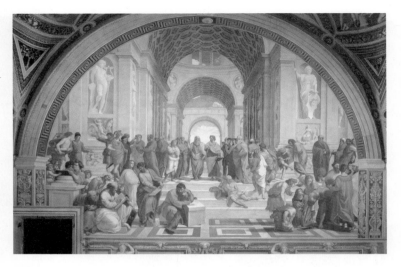

29 ──────
라파엘로, 아테네 학당, 1509~1511년, 바티칸 미술관, 바티칸 각기 다른 시기에 살았던 고대
그리스의 학자들이 한데 모여 있는 이 그림에서, 하늘을 향해 손가락을 가리키는 플라톤은 우주
와 인간에 관해 쓴 「티마이오스」를 들고 있고, 옆에 그의 제자 아리스토텔레스는 자신의 철학을
담은 책 「니코마코스 윤리학」을 들고 있다. 라파엘로는 인류사에 중요한 학자들 사이에 자신의
얼굴도 넣었는데 맨 오른편에 검은 모자의 청년이 그 자신이다.

학당〉이 이곳 세그냐뚜라 방(Stanza della Segnatura)에 있는 그림이다.[29]
그림의 배경은 전체적으로 원근법을 취했고, 로마의 판테온처럼 고
대 건축 형식을 따라 화려하게 재현하였다. 이상주의자임을 상징
하듯 중앙에 하늘을 가리키는 인물은 플라톤(Plato)이고, 그 옆에 아
래로 손짓하며 푸른 옷을 입은 사람은 아리스토텔레스(Aristoteles),
그리고 왼쪽 아래 책을 보고 있는 사람이 피타고라스(Pythagoras)이
다. 오른편엔 뒤를 돌아 손에 지구본을 들고 있는 프톨레마이오스
(Ptolemaeos), 그 앞에 별자리본을 들고 있는 자라투스트라(Zoroaster)
를 그렸다. 르네상스의 대표 회화답게 인문학과 과학의 거장들이

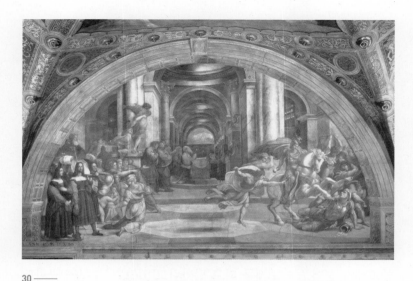

30 ——
라파엘로, 엘리오도로의 추방, 바티칸 미술관, 바티칸 왼편에 율리우스 2세의 가마를 태우고 있는 사람 중 오른쪽이 라파엘로이다.

총출동된 것이다. 독특한 것은 고대의 인물들을 동시대 대가들의 얼굴로 묘사한 점이다. 플라톤은 레오나르도 다 빈치의 얼굴로, 앞쪽에 턱을 괴고 있는 헤라클리투스(Heraclitus)는 미켈란젤로의 얼굴로 그렸다.

　라파엘로는 세그냐뚜라 방에 이어 엘리오도로의 방에도 프레스코 작업을 했다. 교황 율리우스 2세의 개인 접견실로 사용되었던 이 방에는 〈엘리오도로의 추방〉, 〈볼세나의 미사〉 그리고 〈성 베드로의 석방〉 등이 있다. 〈엘리오도로의 추방〉은 시리아 왕의 명령에 따라 예루살렘 성전의 보물을 압수하려던 재무관 엘리오도로가 말을 탄 기사에 의해 성전에서 추방되는 모습을 그렸다.[30] 왼편에는

이 그림을 주문한 율리우스 2세가 가마를 타고 있고, 중앙에는 대사제 오니아스가 기도를 하고 있다. 라파엘로는 이 작품에서 구약성경 내용과 당시 자신이 처한 시대적 배경을 복합적으로 꾸며 넣었다.

같은 시기, 부유한 은행가 아고스티노 치기(Agostino Chigi)의 의뢰로 빌라 파르네시나에 순전히 신화적인 장면인 〈갈라테이아〉를 그리기도 했다.[31] 라파엘로는 갈라테이아와 피그말리온 이야기를 통해 이상적인 사랑과 아름다움을 표현하고자 했다. 바다의 요정 갈라테이아(Galatea)가 외눈 거인 폴리페무스(Polyphème)를 피해 돌고래가 끌어주는 조개를 타고 달아나고 있고, 하늘에는 큐피드(Cupido)가 있다. 우아하게 비틀고 있는 신체에서 라파엘로의 월등한 해부학적 지식을 알 수 있다. 이 그림은 르네상스가 최고조에 이르렀을 때의 회화 작품 중 조형적으로나 내용에 있어 가장 많이 고전적 형식을 반영한 작품이다.

라파엘로는 바티칸에 있는 그의 회화 작품들로 인해 1514년경에 이르러서는 명성이 자자했다. 그래서 작업할 때 조수들도 더 고용할 수 있게 되었고 주문 제작도 더 많이 가능하게 되었다. 이 시기가 율리우스 2세나 레오 10세 초상화를 그리고, 그의 가장 큰 그림 〈그리스도의 변모〉도 주문 받을 때이다.[32] 당시 건축가 도나토 브라만테(Donato Bramante)가 죽으면서 교황은 라파엘로를 수석 건축가로 임명하게 되었고, 이에 그는 로마에 산타 마리아 델 뽀뽈로 예배당이나 성 베드로의 새 바실리카를 디자인했다. 라파엘로의 건축 작업은 종교 건물에만 한정되지 않고 궁들도 설계했는데, 브라만테

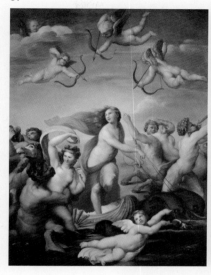 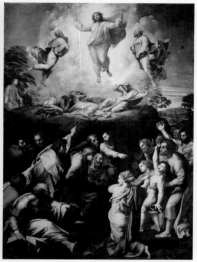

31 ——— 라파엘로, 갈라테이아, 1511년, 빌라 파르네시나, 로마 라파엘로는 인물을 그릴 때 실제 모델들을 참고하면서도 불완전한 부분들은 보완하고 수정하며 이상적인 형태로 그렸는데, 이 작품에 등장하는 인물들도 자신이 만들어낸 이상적 인물들이다. 갈라테이아를 중심으로 양옆에 세 명씩 있고 위에도 세명의 큐피드를 그렸듯 인물들의 역동적인 포즈 가운데에서도 르네상스적인 명료함과 질서가 있다.

32 ——— 라파엘로, 그리스도의 변모, 1516~1520년, 바티칸 미술관, 바티칸 사교적이고 부드러운 성품으로 사람들의 호감을 많이 얻었던 라파엘로는 서른일곱 번째 자기 생일날에 세상을 뜨게 되었다. 유작이 된 이 작품은 그의 제자 로마노가 뒤이어 완성하였다.

와 같은 선대에 경의를 표한 고전적인 취향 위에 장식적인 디테일을 가미했다. 이러한 디테일은 나중에 말기 르네상스와 초기 바로크 시기의 건축 스타일이 탄생하는 데에 영향을 미쳤다.

대중과 더욱 가까웠던 미술

북유럽 르네상스

르네상스가 이탈리아를 중심으로 태동하였다고 하더라도, 네덜란드, 벨기에, 독일을 중심으로 한 북유럽에서도 자체적인 르네상스 문화가 발생하고 있었다. 당시로서는 이탈리아와 북유럽의 교류가 쉽지 않았음에도 불구하고 지적, 예술적 발전이 같은 시기에 연계적으로 이루어진 것이다. 한편 이탈리아에서 공부하고 영감 받았던 독일 화가 알베르트 뒤러처럼, 여행을 다닌 예술가들에 의해 르네상스 예술이 북부로 옮겨지기도 했다.

▪ 오일 페인팅의 발달과 확산 ▪

이 시기 괄목할 만한 회화의 기술적 혁신은 15세기에 시작된 오일 페인팅이다. 오일이 페인팅의 재료가 된 것은 11세기로 기록되어 있지만 1400년대까지는 널리 사용되지 않았다. 오일은 마르는데 시간이 걸려 작업을 길게 할 수 있고, 붓놀림의 범위를 풍부하게 해

서 화가들로 하여금 그림의 깊이를 더해주었다. 후베르트 반 에이크(Hubert van Eyck)와 얀 반 에이크(Jan van Eyck) 형제, 로베르트 캄핀(Robert Campin), 로히르 반 데르 바이텐(Rogier van der Weyden) 등이 안료와 휘발성유를 섞어 사용했던 오일 페인팅의 선구자들이다. 이후 오일 페인팅으로 그림을 그린 초기 르네상스 화가로는 필리포 리피(Fra Fillippo Lippi), 피에로 델라 프란체스카(Piero della Francesca), 조반니 벨리니(Giovanni Bellini)가 유명하다. 패널에 그린 유화가 생겨나면서 이를 구입하는 상인 계급 후원자들도 점차 형성되었다.

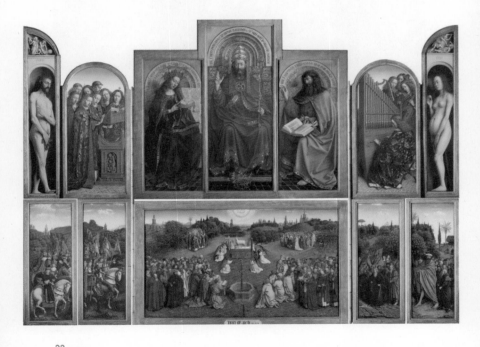

33 ——
후베르트 반 에이크와 얀 반 에이크, 겐트 제단화, 1432년, 성 바보 성당

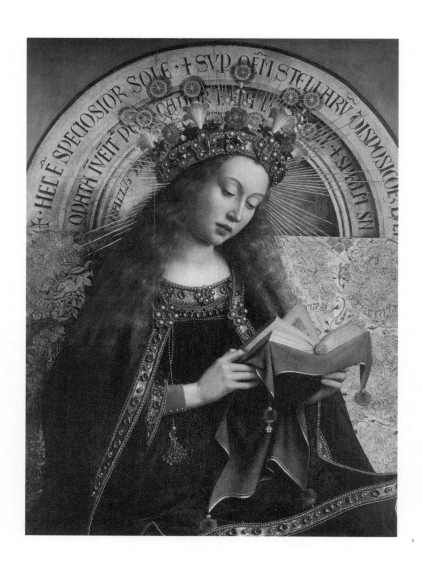

34 ———
후베르트 반 에이크와 얀 반 에이크, 겐트 제단화(디테일), 1432년, 성 바보 성당

오늘날 벨기에와 네덜란드 지방을 포함하는 북해 연안의 저지대를 플랑드르라고 하는데, 오일 페인팅을 처음 사용하기 시작한 화가들 중 플랑드르를 대표하는 예술가 얀 반 에이크(Jan van Eyck, 1390~1441년)는 대상을 매우 구체적이고 명료하게 그렸다. 성 바보(Saint Bavo) 성당에 있는 얀 반 에이크의 〈겐트 제단화〉는 플랑드르 르네상스의 대표작 중 하나이다.[33, 34] 그는 기독교 개념을 표현하면서 이해가 잘 되도록 그렸는데 그림의 중앙에 제물로 올려진 양은 피를 적나라하게 쏟으며 예수의 희생, 그리고 예수 자체를 상징했다. 열두 개의 패널이 경첩되어 열고 닫을 수 있는 이 제단화는 닫으면 천사 가브리엘과 마리아가 있는 수태고지 장면이 그려져 있고, 열었을 때는 자연 풍경을 배경으로 성경의 여러 인물들이 등장하는 장면이 펼쳐진다. 가로로 5미터 가량 되는 이 작품은 백여 명의 인물들과 오십여 종의 식물들이 정교하게 그려져 있어 웅대한 느낌을 준다. 중앙에 묘사된 신은 왕 같은 옷을 입고 머리에는 교황이 쓰는 크라운을 쓰고 있다. 이전 중세 시대에는 두려운 모습의 하나님이였다면, 여기에선 용서와 자비의 하나님으로 그려졌다. 신의 옆으로는 찬양하는 천사들이, 각 양쪽 끝으로는 아담과 이브가 자리한다. 하단부 중앙에는 어린 양이 제단에 세워져 있는데 그 주위로 천사와 예언자, 그리고 순교자와 성인들이 에워싸고 있다. 아담과 이브를 보면 알 수 있듯 얀 반 에이크의 묘사는 매우 사실적이다. 이상화된 신체의 그리스 로마 조각들이 흔하게 남아 있는 이탈리아에서 형성된 르네상스와는 달리, 현실에서 볼 법한 사람처럼 그리는 것이 북유럽 르네상스의 특징이라 할 수 있다.

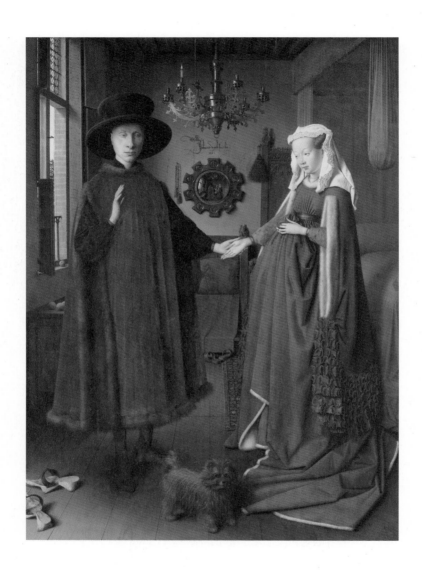

35 ─────

얀 반 에이크, 아르놀피니 초상, 1434년, 내셔널 갤러리, 런던 오일 페인팅을 사용함으로써
템페라에서 만들 수 없는 풍부한 색감과 광택 나는 표면을 얻게 되었다.

벨기에의 도시 브뤼헤(Brüges)에서 일하는 이탈리아 상인을 그린 〈아르놀피니 초상〉은 상징을 여럿 내포한 얀 반 에이크의 대표적인 초상화이다.[35] 브뤼헤는 15세기 초 경제적으로 번영한 곳인데, 초상화 전반에 인물의 부유함이 드러난다. 이 시기 침실은 방문객을 맞이하는 공간이면서 부를 상징하는 공간이었다. 또한 그들이 입은 드레스는 굉장히 고급이고, 플랑드르에서 상당히 비싼 과일이었던 오렌지도 창가에 보인다. 한편 신발을 벗고 있는 모습은 당시 신성한 행사나 행위가 이루어질 때의 관습을 나타낸다. 그림 속 커플은 손을 잡고 신발을 벗고 있는 것으로 보아 중요한 의식 중에 있음을 알 수 있다. 샹들리에에 하나만 켜져 있는 촛불, 남자 인물이 손을 들고 있는 제스처, 강아지 등 다양한 상징과 의미를 내포하고 있다. 뒷편의 동그란 거울에는 방문객이 비춰져 있고, 그 위 벽면에는 '1434년 얀 반 에이크가 여기에 있었다(Johannes de eyck fuit hic 1434)'라고 쓰여 있다. 이 작품에서 오일 페인팅이 사용된 점은 미술사적으로 중요한데, 얀 반 에이크는 오일 페인팅을 통해 얇게 칠하면서 여러 겹을 덧입혀 깊은 색감을 낼 수 있었던 것이다.

당대 플랑드르에서 얀 반 에이크보다도 유명했던 로히르 반 데르 바이덴(Rogier van der Weyden, 1400~1464년)은 주로 종교적인 주제의 삼면화나 제단화를 많이 그렸던 화가이다. 그는 인물의 감정 표현에 충실했는데, 성경 내용 가운데 특히 슬픔을 아주 사실적으로 표현했다. 〈십자가에서 내려지는 그리스도〉를 보면 중앙에 마리아가 기절해서 성 요한에 의해 급히 부축되고 있다.[36] 시체가 되어 십자가에서 내려지는 아들을 보며 쓰러진 성모 마리아는 사실 이전

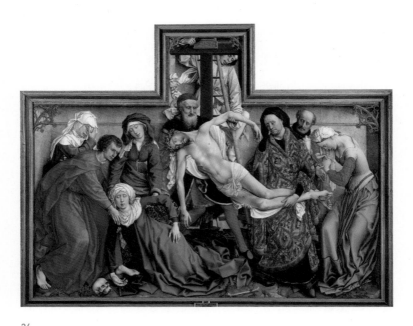

36 ——

로히르 반 데르 바이덴, 십자가에서 내려지는 그리스도, 1435년, 프라도 미술관, 마드리드 그림에서 예수의 팔과 몸은 활 모양처럼 휘어 있고 마리아 또한 비슷한 포즈를 하고 있는데 이는 후원한 석궁사수 길드 측의 요구를 반영한 것으로 보인다.

에 없던 매우 특이한 포즈이다. 예수 그리스도의 인간적인 면이 강조되기 시작한 시기였던 만큼, 오크나무 패널에 오일로 그려진 이 그림도 성모 마리아가 아들의 죽음 앞에 쓰러진 여느 어머니의 모습처럼 묘사되었다. 화려한 복장으로 예수의 다리를 받들고 있는 사람은 예수 제자 중 하나인 아리마태아의 요셉이고, 오른쪽 끝에 어렵고 특이한 포즈로 슬픔에 잠겨 있는 여인은 막달라 마리아이다. 그 외 인물들 모두 그리스도 예수의 고통과 죽음을 애도하고 있다. 당시 신학자인 토마스 아 켐피스(Thomas à Kempis)가 쓴 책「그리

회화 기법 비교		
템페라(Tempera)	프레스코(Fresco)	오일 페인팅(Oil Paints)
• 안료와 계란노른자 • 빨리 마름 • 색감의 불투명성	• 젖은 석고 위에 그림 • 빨리 마름 • 다시 작업할 수 없음	• 색감의 투명성 • 글레이징(glazing) • 천천히 마름 • 덧칠 가능. 재작업 가능
〈필리포 리피, 성모자와 두 천사, 1460~1465년경, 우피치 미술관〉	〈프라 안젤리코, 수태고지, 1438~1447년경, 산 마르코 수도원〉	〈벨리니, 성모자와 아기 성 요한, 1490~1500년경, 인디애나폴리스 미술관〉

스도 모방(De Imitatione Christi)」은 그리스도와 마리아의 고통이 개인적으로 느껴지게끔 하였는데, 이는 그러한 내용에 대한 직접적 영향이라 할 수 있다.

■ 인쇄술의 발명과 판화의 등장 ■

르네상스는 새로운 기술이 탄생한 발명의 시기이기도 하다. 1450년경 마인츠 지역에서 요하네스 구텐베르크(Johannes Gutenberg)는 인쇄 활자를 고안하여 인쇄술이 발명되었다. 인쇄술은 성경이 독어나 불어 등으로 번역되어 대중화되는 데 큰 도움이 되었다. 한편 미술

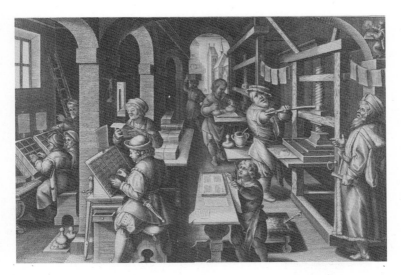

37 ——
얀 콜아트, 노바 레페르타의 '인쇄의 발명' 부분, 1600년경, 메트로폴리탄 뮤지엄, 뉴욕 모던 시대의 새로운 발명이라는 뜻인 '노바 레페르타(Nova Reperta)'는 열아홉 개 플레이트로 구성된 판화 시리즈이며 그 가운데 '인쇄의 발명'은 네 번째 그림이다. 오른쪽에 있는 남자는 종이를 누르고 있고, 가운데 인물은 종이를 들고 교정을 보고 있는 등 인쇄소의 풍경을 그렸다.

에 있어서 구텐베르크의 인쇄술은 삽화 작품이 널리 퍼지는 데에 큰 기여를 하기도 했다. 복제 기술로 인해 예술가들의 판화 작업이 유럽 전역에 빠르게 유통될 수 있었던 것이다.[37] 르네상스 시대 판화의 대표적 화가로는 뒤러(Albrecht Dürer)와 홀바인(Hans Holbein der Ältere) 등이 있다.

　15~16세기에 유럽을 통틀어 판화를 다루는 기량으로 이름을 날린 독일의 작가 알브레히트 뒤러(Albrecht Dürer, 1471~1528년)는 일찍이 이탈리아를 여행하며 인문주의를 독일로 들여왔다. 그는 뉘른베르크의 화가 미하엘 볼게무트(Michael Wohlgemuth)의 공방에서 도

제 생활을 하였는데, 미하엘 볼게무트는 책에 들어가는 삽화를 목판화로 작업하는 것에 뛰어났기 때문에 뒤러는 그로부터 큰 영향을 받았다. 이후 뒤러는 도제 생활을 떠나 독일과 네덜란드의 여러 도시들을 4년 간 여행했다. 뉘른베르크에 돌아온 그는 다시 이탈리아로 여행하면서 그곳의 르네상스를 목격하고 예술가들도 직접 만나게 된다. 그는 안드레아 만테냐(Andrea Mantegna), 조반니 벨리니(Giovanni Bellini) 등의 작품을 연구하고 변화를 주면서 자신만의 작품 스타일로 만들었고, 그런 과정 속에서 북유럽 미술의 풍부한 디테일과 감정적인 특징이 생겨났다.

뒤러는 1490년, 성경의 계시록에 해당하는 내용을 그린 삽화책을 발표한다. 모든 페이지가 목판화 프린트로 구성된 이 「요한계시록」은 뒤러를 유럽에서 가장 유명한 작가 중 하나로 만들어 주었다.[38] 이 작업을 하고 나서 뒤러는 곧 당대 가장 뛰어난 제판술을 지닌 젊은 예술가가 된 것이다. 목판화는 음각인 부분이 이미지가 되고 윤곽선이 프린트에 찍히는 기법으로, 구체적으로 섬세한 선들을 만들기 위해서는 많은 노동을 필요로 한다. 이전에는 이러한 작업이 매우 미숙한 상태였으나 뒤러 이후 회화적 가치 측면에서 매우 발전하게 된다.

뒤러는 평생을 이상적인 인간 형태에 몰두했는데, 그의 판화 작업 〈아담과 이브〉에서처럼 인물은 콘트라포스토 포즈를 취한 채 고대 그리스 조각상처럼 이상화되어 있다.[39] 두 인물 사이에는 무화과 나무가 있고 토끼, 뱀, 엘크 사슴 등 각 성격을 대표하는 동물들이 함께 그려져 있어 여러 상징을 내포한다. 엘크 사슴은 우울함

알브레히트 뒤러, 「요한계시록」 중 〈네 기사〉, 1498년, 메트로폴리탄 미술관, 뉴욕 네 명의 기
사들은 각기 상징적인 물건을 들고 있다. 양팔저울은 기근을, 칼은 전쟁을, 화살은 질병을, 삼지
창은 죽음을 나타낸다. 기사들 외에 배경에서도 사람들이 기근과 전쟁으로 죽어가고 있다.

39 ────
알브레히트 뒤러, 아담과 이브, 1504년, 메트로폴리탄 미술관, 뉴욕

을, 토끼는 낙관적인 성격을, 그리고 고양이는 화를 잘 내는 대상을 뜻한다. 세상의 첫 남녀를 묘사한 이 작품은 에덴동산이 아닌 어두운 독일의 숲을 배경으로 하고 있다. 아담이 들고 있는 나뭇가지의 팻말에는 '뉘른베르크의 알브레히트 뒤러 1504년 그림(ALBERTUS DURER NORICUS FACIEBAT1504)'이라는 라틴어로 된 서명이 자랑스럽게 쓰여 있다. 뒤러는 삼백여 점 이상의 판화를 남기면서 인쇄 제작에 완벽을 기한 것은 물론 판매까지 관여를 했다. 길드로 인해 분업이 일반화된 당시, 작가가 제작과 유통까지 관계한다는 것은 굉장히 파격적인 일이었다.

뒤러는 판화 제작을 주로 많이 했으나 수채화나 오일 페인팅 작업도 꾸준히 했다. 자연 관찰을 꾸준히 했던 그는 식물들과 토끼 등을 수채화로 그렸으며, 〈동방 박사의 경배〉와 같은 종교적 내용의 유화 작품들도 있다. 한편 뒤러는 판화 기법만큼이나 자화상과 초상화 그림으로도 유명한데, 작가의 자의식을 투영하기 시작했다는 점에서 그의 자화상은 회화사에서 중요하다. 신성로마제국의 황제 막시밀리언 1세는 뒤러에게 정치 선전에 도움되는 판화 제작을 의뢰했고, 1518년에는 뒤러를 성으로 불러 그의 초상을 그리도록 하기도 했다.[40] 많은 자화상 가운데 가장 당찬 작품이라 할 수 있는 〈모피 코트 입은 자화상〉은 당시 예수나 왕을 그릴 때 취하는 정면 응시 형식을 화가인 스스로의 초상에 입혔다.[41] 게다가 모피 코트를 입은 것도 화가의 모습으로서는 흔치 않은 것이었다. A와 D를 가지고 복합적인 문양을 만들어 서명을 남겼던 것 역시 화가로서의 강한 자의식이 보인다. 판화를 회화의 도구로 재발견한 작가인 만큼 복제의

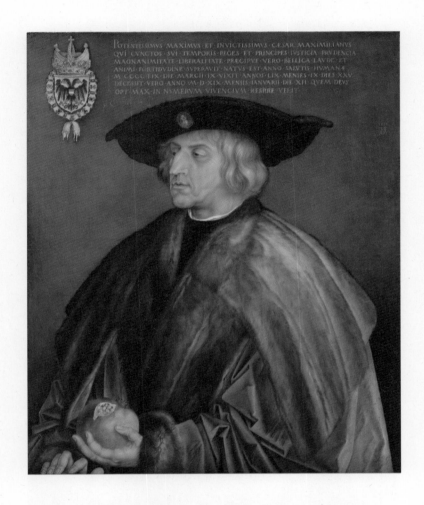

40 ——

알브레히트 뒤러, 막시밀리언 1세 초상, 1519년, 비엔나 미술사 박물관, 비엔나 나무 패널에 그려진 이 오일 페인팅 맨 위에는 '나 알브레히트 뒤러가 1518년 6월 28일 월요일에 아우크스부르크의 성에 있는 작은 방에서 그린 막시밀리언 황제의 초상'이라는 문장이 쓰여있다.

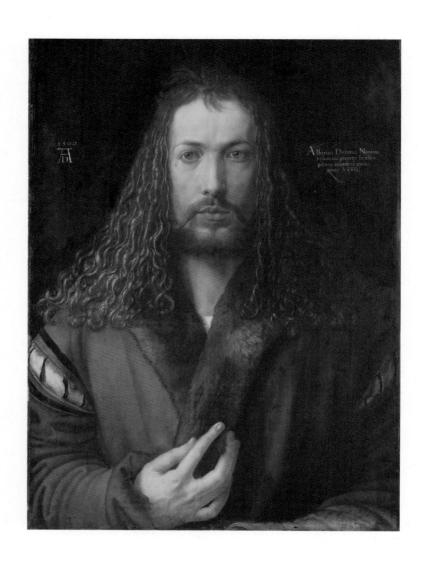

41 ——
알브레히트 뒤러, 모피 코트 입은 자화상, 1500년, 알테 피나코테크, 뮌헨 정면을 향해 꿰뚫어
보듯 묘사한 뒤러의 얼굴은 예수 그리스도 형상과 같은 느낌을 주고 있다.

가능성도 우려해 로고나 마크와 같은 차원의 서명을 만들어 저작권도 보호하려 했던 것이다.

한편 르네상스 학자 에라스무스(Desiderius Erasmus)는 고대 그리스 시대 가장 뛰어났던 예술가 아펠레스(Apelles)를 빗대면서 뒤러를 '검은 선의 아펠레스'라며 극찬한 바 있다. 즉 판화를 사용한 최고의 예술가라는 뜻이다. 작가가 손수 제작하고 한 지역에 하나의 작품만이 존재할 수 있었던 기존 미술 문화에 비추어볼 때, 판화는 엄청난 혁신이었으며 뒤러의 미술사적 명성도 판화 기법에 의한 것이라 해도 과언이 아니다. 예술가와 후원자가 직접 소통하는 전통적인 관계에서 여러 장의 이미지가 다수의 불특정 관람객에게 전달되는 것으로 변화한 것이다. 이것은 다른 의미로 독일 작가들이 지역과 나라를 넘어 알려질 수 있고 그들 또한 이탈리아를 가지 않고 고전 예술을 배울 수 있게 되었다는 뜻이다.

■ 저지대 국가 태생의 특색 있는 화가들 ■

자세한 묘사가 특징적인 북유럽 르네상스 회화에 더해 엄청난 상상력으로 색다른 회화 양식을 보이는 화가로, 히에로니무스 보쉬 (Hieronymus Bosch, 1450~1516년)가 있다. 브라반트 공국 출신의 보쉬는 환상적이고 비현실적인 형상을 삼면화(triptych)의 형태로 여러 점 남겼는데 전형적인 플랑드르 스타일의 그림은 아니었다. 대부분은 성경적 주제로 한 천국과 지옥을 배경으로 사람과 동물, 무시무시하게 생겼지만 그럴싸한 생명체까지 마구 섞여 있는 화면이 많다. 작가 스스로도 미스테리한 인물이었기에 보쉬의 작품은 다양한 해석을 가져오곤 한다. 동시대의 어떤 이들은 그의 그림을 이교도적이라고 생각했고, 또 다른 이들은 단순한 유희를 주는 것으로 받아들였다. 오늘날에는 그의 회화가 도덕적이고 영적인 가치를 가르치고 있다고 여기며, 환타지적이거나 악몽에 나올 법한 수많은 동물들도 아주 숙고해서 만들어진 형상들이라 평가된다.

보쉬의 이러한 특징이 가장 잘 집약되어 있는 〈쾌락의 정원〉은 그야말로 내러티브가 화려하다.[42, 43] 바깥 케이스는 세상이 창조된 지 세 번째 되는 날을 어두운 모노톤으로 묘사하였고, 내부 패널은 성경에서 인류가 시작된 장면들이 그려져 있다. 세 부분으로 구성되어 열리고 닫히는 이 제단화는 괴상하고 에로틱한 형상들이 현란하게 묘사되어 있다. 맨 왼쪽에는 에덴동산을 배경으로 하나님이 중심에 있고 아담과 이브로 보이는 젊은 두 사람이 소개받고 있는 모습이다. 그들은 동물과 신비로운 생물체들 그리고 나무에 둘러싸여 있고, 오두막 같은 구조물들은 호수에 떠 있다. 가운데 패널

42 ——
히에로니무스 보쉬, 쾌락의 정원 오른쪽
부분, 1490~1500년, 프라도 미술관, 마
드리드

에서는 에덴동산이 무르익어 인간들이
축복 받으며 발전과 성장을 겪는 모습
이다. 누드 형상들은 낙원에서 추방되
기 전의 장면으로, 그들의 행동은 개인
적인 쾌락과 즐거움에 치우쳐 있는 듯
하다. 그리고 심판을 다룬 마지막 오른
쪽 패널에서는 어둠과 혼돈 속에서 고
문을 받고 있는 타락한 인류의 최후를
그렸다. 그림에는 악기가 많이 등장하
는데 백파이프는 욕정을 상징하고, 중
앙 패널에 여러 번 등장하는 딸기는 달
콤하지만 금세 썩는 음식으로, 세속적
즐거움의 덧없음을 의미한다. 또, 수세
기에 걸쳐 사랑 행위의 무대가 되어온
정원을 환락적 이미지의 배경으로 택
하였다. 이렇듯 보쉬는 우리가 가지고
있는 욕망이나 두려움이 은유된 이미
지들을 풍부하게 남겼다. 일기나 편지를 남기지 않았던 그는 확인
된 작품이 스물다섯 점이며, 그중에서 작가의 서명이 있는 그림은
일곱 점뿐이다. 그럼에도 보쉬의 영향력은 너무나 막대해서 추종자
들에 의해 계속 모방되었고 20세기 사조인 초현실주의에도 영향을
미쳤다. 근대에 와서 카를 융(Carl Gustav Jung)은 보쉬를 두고 '기괴함
의 거장, 무의식의 진정한 발견자'라 평하기도 하였다.

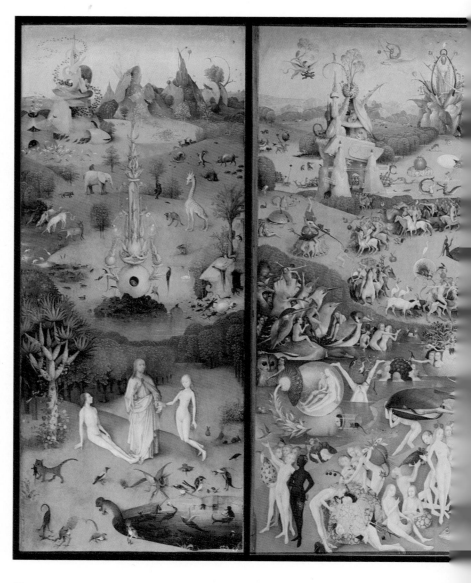

43 ────

히에로니무스 보쉬, 쾌락의 정원, 1490~1500년, 프라도 미술관, 마드리드 브뤼셀 나사우 지
역의 궁으로부터 의뢰받은 이 그림은 당시 정치적 영향력을 과시했던 부르고뉴령 네덜란드 상
황을 고려했을 때, 외교적으로도 중요했다고 할 수 있다.

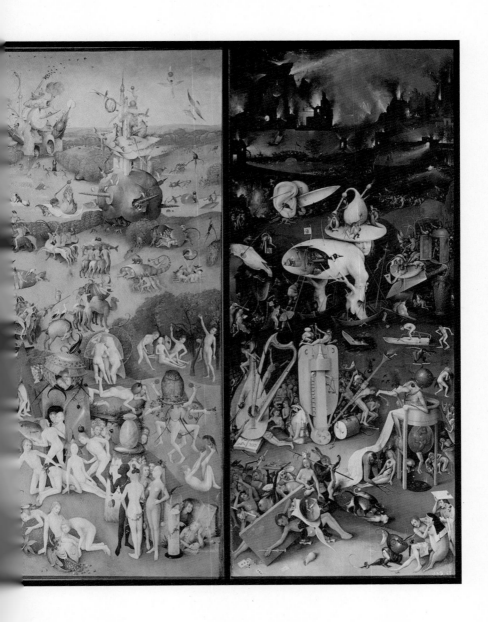

보쉬 이후 세대인 피터르 브뤼헐(Pieter Bruegel the Elder, 1525~1569년) 역시 현재 벨기에와 네덜란드를 포함하는 브라반트 공국 출생으로 풍경을 그리며 플랑드르 회화를 이어 왔다. 일상을 그린 회화를 장르 페인팅(Genre Painting)이라고 하는데 브뤼헐은 흔히 장르 화가로 불린다. 이때부터 풍경화와 정물화가 생겨나기 시작하였다. 브뤼헐은 플랑드르의 무역 도시인 안트베르펜에서 화가 조합에 가입하여 활동하다 프랑스와 이탈리아 등을 여행하였고 자신의 경험을 바탕으로 풍경화와 풍속화를 그리게 되었다. 아이들의 놀이나 시골에서의 결혼 잔치 장면 등 농민들의 삶을 감동적이면서 유머 있게 다루었다. 또한 그 시대의 유명한 속담과 민간 설화를 그림에 담아내었다. 유쾌하면서 교훈을 곁들인 브뤼헐 작품은 무엇보다 그림을 보는 사람들을 웃게 만드는 위트 있는 묘사가 특징이다.

왕이나 성경 속 인물들, 성인들과 순교자들이 주인공이었던 지금까지 회화의 역사에서 평범한 사람들을 그림의 대상으로 주목한 피터르 브뤼헐은 '농민들의 화가'라고 불리기도 한다. 16세기 말 시골에서의 결혼식 잔치를 그린 그의 작품을 보면 많은 사람들이 헛간 같은 공간에 모여 먹고 마시고 있다.[44] 신부는 초록색 천이 걸려 있는 벽면 앞에 앉아 있는데, 사람들과 어울려 마시지 않고 머리에는 크라운을 쓴 채 조용히 있다. 등받이가 높은 의자에는 결혼식을 위한 법적 증인이 앉아 있고 맨 오른쪽의 잘 차려 입은 신사는 그 옆에 수도사와 이야기하고 있다. 시골 사람들에 대한 애정과 연민을 기반으로 그려진 이 결혼 잔치 화면에서 사소한 것들로부터 공감을 이끌어내는 작가의 능력이 엿보인다.

44 ―――
피터르 브뤼헐, 소작농 결혼식, 1567년, 비엔나 미술사 박물관, 비엔나 사소한 것에 주목한 브뤼헐은 인물들의 포즈에서 볼 수 있듯이 인간의 행위나 동작에 대해서 많은 관심을 가졌다.

　브뤼헐의 작품은 주변 일상을 주제로 한 것이 대부분이지만 종교를 기반으로 한 풍자화도 있다. 디테일이 돋보이는 〈바벨탑〉은 하늘까지 닿도록 탑을 높게 쌓으려 했던 인간의 욕망을 성경 속 이야기를 통해 보여주고 있다.[45] 사람들의 끊임 없는 욕망과 오만함을 좋게 보지 않았던 신은 인간이 사용하는 언어를 다르게 갈라 놓았다. 브뤼헐은 세 점의 〈바벨탑〉을 그렸는데 현재 남은 두 작품이

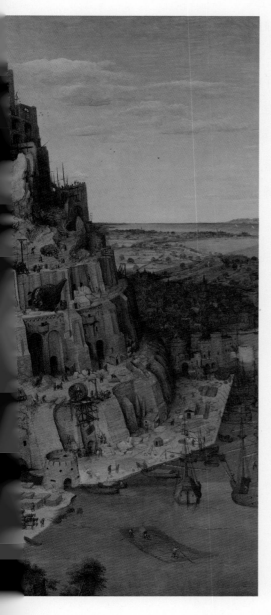

45 ——

피터르 브뤼헐, 바벨탑, 1563년, 비엔나 미술사 박물관, 비엔나 창세기 11장 1절~9절의 내용을 다룬 것으로 바벨은 히브리어로 '혼란'을 뜻한다. 스페인으로부터 독립하기 위해 전쟁 중이었고, 개신교와 카톨릭의 대립으로 갈등이 있었던 당시 플랑드르의 상황도 은유한 그림이다.

오스트리아 비엔나와 네덜란드 로테르담에 있다. 〈바벨탑〉은 기본적으로 성경에 관한 이야기이지만 당시 거대한 건축물을 지었던 르네상스 시대와도 무관하지 않았기 때문에, 중의적 의미를 포함하고 있다. 특히 브뤼헐이 살았던 안트베르펜(Antwerpen)은 사치재를 교역했던 부유한 도시여서 인간 욕망에 대한 일종의 경고의 의미를 주었다. 우리가 만드는 모든 것들, 권력과 부는 신 앞에서 아무것도 아니라는 브뤼헐의 목소리로 해석될 수 있다.

14세기 이탈리아를 중심으로 시작된 새로운 문화적 양식인 르네상스는 고대 그리스 로마 문화를 재생한다는 의미를 지닌다. 유럽 각지역마다 특색있는 미술이 발전한 르네상스 시기는 독보적 수준의미술 작품이 쏟아져 나왔다.

르네상스의 시작

14세기~15세기

이탈리아 피렌체와 베네치아 등의 도시를 중심으로 무역과 상업이 발달하면서 르네상스는 자연스럽게 도래했다. 이 시기엔 부유한 상인 계급이 미술작품의 후견인 역할로 새롭게 등장한다. 피렌체에는 원근법을 회화에 적용한 마사치오와 피렌체 대성당돔을 완성한 브루넬리스키, 〈비너스의 탄생〉으로 유명한 보티첼리가 있으며 베네치아에는 예수 그리스도를 생생하게 묘사한조반니 벨리니, 자연 풍경 속 인물이 특징적인 조르지오네,종교적, 신화적 주제를 모두 아우른 티치아노가 있다.

조반니 벨리니, 피에타

전성기 르네상스, 북유럽 르네상스

14세기~16세기

전성기 르네상스 시기에는 레오나르도 다 빈치, 미켈란젤로, 라파엘로 등 독보적인아티스트들이 출현했다. 이 시기 미술은 그리스 고전 형식을 취하면서도 인체와 감정표현에 중점을 두었다.

한편 북유럽에서는 인쇄술이 발명되어 목판화 등 복제 기법을 이용한 작품이 등장하였으며, 오일 페인팅 기법을 활용한 미술 작품도 활발히 거래되었다. 뒤러는 석판화를 예술 제작의 한 방식으로 그 가치를 올려주었고, 얀 반 아이크는 풍부하고 세밀한 묘사로 오일 페인팅의 정점을 찍었다.

라파엘로, 그란두카의 성모

07

역동적인 시대가
도래하다

바로크 미술

화려하고
역동적인 미술

바로크 미술

16세기~17세기

종교개혁 이후 가톨릭 교회는 사람들의 신앙을 다시 고조시키기 위해 미술을 활용했는데, 이 시기의 미술을 바로크 미술이라고 한다. 가톨릭 교회를 지지하는 지역의 미술과 프로테스탄트 움직임에 관계한 지역의 미술은 주제와 형식에 있어 구분된 특성을 보인다. 교황청을 중심으로 한 이탈리아와 절대 왕권체제를 가지고 있었던 나라에서는 종교적인 내용을 바탕으로 장엄하고 드라마틱한 형식을 보이고, 프로테스탄트 국가에서는 종교화를 거부하면서 장르 페인팅, 초상화와 정물화가 발달한다. 바로크 미술은 회화, 조각, 건축 등에 걸쳐 모두 드라마틱하고 역동적이며 디테일에 충실한 것이 특징이다. 건축 부분에서도 화려한 교회 건물들이 주를 이루고, 회화에서는 이상적인 비례나 안정적 구도 대신 움직임이 과장된 극적인 장면이 많다. 특히 밝고 어두운 면을 강하게 대비시키는 키아로스쿠로(Chiaroscuro)는 극적인 분위기를 만들어내는 대표적인 바로크 회화 기법이다.

1 ——
마르틴 루터

■ 종교개혁으로 시작된 예술 양식, 바로크 ■

로마 가톨릭 교회의 부패에 반기를 들며 종교개혁의 시작을 알린 마르틴 루터(Martin Luther)의 활동은 유럽의 종교적, 정치적, 문화적 풍경을 바꾸어 놓았다.[1] 독일의 비텐베르크 대학에서 신학을 가르쳤던 마르틴 루터는 1517년 교회와 교황을 비판한 '95개조 논제'를 게시한다. 성서를 깊이 연구하던 루터는 로마서를 통해 오직 예수 그리스도를 믿었을 때 구원을 얻을 수 있다는 것을 깨닫고, 당시 면죄부의 부당성에 정면으로 도전했던 것이다. 이후 1648년 베스트팔렌조약(Peace of Westphalia)으로 인해 루터파, 칼뱅파와 같은 프로테스탄트는 가톨릭과 나란히 동등한 종교적 지위를 보장받게 되었다.

한편 루터의 가톨릭 교회 비판으로 확산된 프로테스탄트는 로마 교회의 권위를 위협했기에 로마 교회는 이에 방어하기 위해 가톨릭 부흥 정책을 펼치게 되었다. 이 과정에서 미술은 전략적으로 활용되었는데 이때 등장한 것이 바로 바로크 미술이다. 작품을 주문하는 교회 측은 교리에 근거한 논리나 문자보다는 감성적인 그림들로 사람들의 신앙을 고조시키려 하였다.[2] 이 시기 교황 식스투스 4세는 아예 로마를 예술로 무장해줄 훌륭한 건축가, 화가, 조각가 등을 모두 불러 모았다.

교회와 성직자들이 종교개혁으로 인해 비난받고 성상이 파괴되는 가운데, 가톨릭 교회는 세력을 다시 결집시킬 목적으로 예술 작

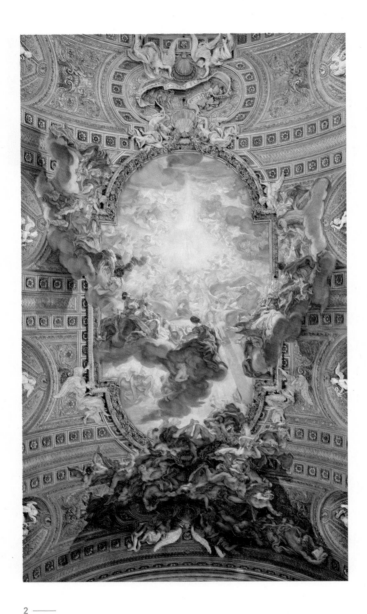

2 ———

지오반니 바티스타 가울리(Giovanni Battista Gaulli), 예수 이름으로 거둔 승리, 1661~1679년, 일 제
수 성당, 로마 성경에 초점을 둔 신교 세력과는 반대되는 전략으로서 가톨릭 교회가 후원하는
바로크 미술은 드라마틱한 화면으로 감동을 주려 했다.

종교개혁 운동은 돈으로 천국을 살 수 있다는 면죄부를 사람들에게 파는 가톨릭 교회를 비판하며 시작되었다. 프로테스탄트(Protestant)라고 하는 오늘날 우리가 말하는 개신교는 이와 같은 배경에서 생겨났다. 가톨릭 교회의 부패와 세속성이 심각해지면서 이를 날카롭게 지적하는 성직자들이 늘어나기 시작하였는데, 영국의 존 위클리프(John Wycliffe, 1320~1384년), 보헤미안의 얀 후스(Jan Hus, 1372~1415년), 네덜란드의 에라스무스 등이 마르틴 루터의 종교개혁에 앞서 선도적 역할을 하였다. 이후 마르틴 루터(Martin Luther, 1483~1546년)가 1517년 마침내 '95개조 논제'를 비텐베르크 교회에 발표하면서 종교개혁의 서문이 열리게 되었다. 루터는 성경을 인쇄하여 널리 보급하는 것에 힘썼는데 성경의 보급은 교회만 독점하고 있던 정보와 내용을 대중에게 공개시키는 의미로 볼 수 있다. 한편 루터의 영향을 받은 칼뱅은 본국인 프랑스에서 탄압을 받게 되자 스위스로 옮겨 활동하며, 인간 구제는 하나님의 의지에 의하여 예정되어 있다는 예정설을 주장했다. 하나님의 영광을 위해 현세의 업에 성실히 종사해야 한다는 가르침은 신흥 시민층의 지지를 얻으며 유럽 각 지역에 전파되었다.

품을 열심히 제작, 후원하였다. 가톨릭 교회는 미술이 사람들의 신앙을 이끌어주는 결정적 역할을 한다고 판단하였으며, 이를 효과적으로 이행하기 위해선 전달하고자 하는 예술 작품의 내용이 확실해야 했다. 그렇기 때문에 예수 그리스도의 희생, 선교사들의 고통 등이 현실적으로 느껴지는 설득력 있는 작품들이 이 시기에 선호되었다.

가톨릭 교회 측과 프로테스탄트 입장에서의 바로크 문화는 각각

다르게 공존하며 경쟁적으로 발전했다. 교황청을 중심으로 한 이탈리아, 스페인, 프랑스에서의 미술과 프로테스탄트 국가인 독일, 네덜란드, 스위스 등에서의 미술은 표현의 의도가 달랐다. 따라서 같은 17세기 작품이어도 나라마다 전개된 모습이 다르기 때문에 바로크라는 하나의 양식으로 부르기에 무리가 있다. 예술 후원의 출처 역시 자연히 구분된다. 종교개혁 이후 가톨릭 국가로 남은 지역의 예술가들은 권력의 중심인 교회와 왕실로부터 작품을 주문 받아 제작한 반면, 신교 세력의 주도 하에 1648년 독립공화국이 된 네덜란드에서는 자유로운 무역과 상업으로 부유해진 시민들이 새로운 주문자가 되었다. 특히 네덜란드의 암스테르담은 개신교도인 상인과 수공업자가 많았는데, 이러한 시민계층들이 부를 축적하면서 예술 작품을 주문하는 후원자가 되었다.

■ 과감하고 역동적인 모습의 이탈리아 바로크 미술 ■

이탈리아의 바로크 미술은 철저히 가톨릭 세력에 의해 주도되었으며 이는 이후 중앙집권적 절대왕정 국가였던 프랑스와 스페인으로도 퍼져 궁정미술로 자리 잡게 된다. 종교적 권위를 세우기 위해 생겼던 바로크 미술이 절대왕정 국가에서는 왕권을 공고히 하기 위한 정치적 방편으로 쓰였던 것이다. 이와 같이 종교개혁에 반하여서 가톨릭 세력이 주도한 예술 형태로 가장 먼저 꼽히는 화가는 카라바조(Michelangelo da Caravaggio)이다. 종교적 내용을 담은 그의 작품들은 모두 가톨릭 교회로부터 주문 받은 그림들이었다. 밀라노

에서 가까운 도시 카라바조 출신이라고 하여 이름 붙여진 카라바조는, 카라바조의 미켈란젤로 메리시(Michelangelo Merisi da Caravaggio, 1571~1610년)가 그의 본명이다. 그는 대부분의 이탈리아 화가들이 후기 매너리즘 회화를 단순히 답습하고 있을 당시, 성경 이야기를 현실적이고 인간 본능에 충실한 극적인 장면으로 그려냈다. 거리가 있는 과거의 사건들을 마치 지금 벌어지고 있는 것처럼 묘사한 것이다. 그는 동시대 의상을 입은 실존하는 일반인들을 모델로 삼아 작업하였고, 묘사할 때는 헤진 옷이나 더러운 발을 강조하면서 예수 그리스도와 사도들, 성인들의 가난과 인간적인 면모를 드러내고자 했다.

카라바조 작품에서 가장 큰 특징은 테네브리즘(tenebrism)이라 하는 그의 명암 대비법이다. 그림에서 밝고 어두운 면을 강하게 대비시킨 이 스타일은 마치 무대에서의 스포트라이트처럼 드라마틱한 효과를 연출했다. 그는 인물을 묘사할 때 램프를 얼굴에 대고 명암을 극명하게 그렸는데 그렇게 인위적으로 빛을 사용하여 그림을 그린 것은 그가 처음이다.[3] 배경이 따로 없이 어둠만 있는 〈십자가에서 내려지는 예수〉는 카라바조의 이러한 스타일을 잘 보여준다.[4] 그의 그림에는 풍경이 없기 때문에 그림을 보는 사람은 앞에 놓인 인물들에게 더욱 집중하게 된다. 예수의 들린 다리는 매우 사실적이고 길이도 원근법에 따라 단축되어 화면 밖으로 밀려 나올 듯하다. 또한 죽은 예수 그리스도의 육체 무게는 안고 있는 사람들의 모습에 의해 충분히 느껴진다.

예수의 제자 마태를 그린 〈예수의 부름을 받은 성 마태〉도 탁월

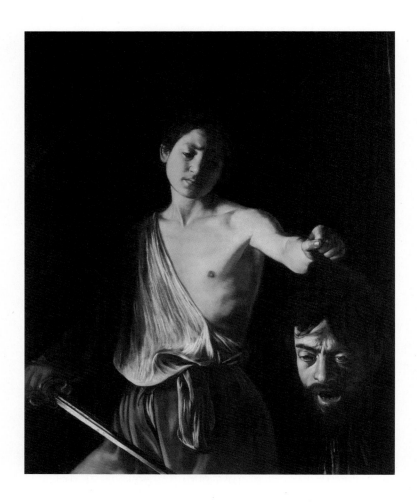

3 ———
카라바조, 골리앗 머리를 든 다윗, 1610년경, 갤러리아 보르게세, 로마 이 그림은 카라바조가 살
인을 저지르고 도주하면서 교황에게 사면을 간청하기 위해 그린 그림이다. 구약 성서에 나오는
다윗과 골리앗의 내용을 바탕으로 자신이 저지른 잘못을 반성하고 용서를 구하기 위해 그렸다.
소년 모습의 다윗 얼굴에 자신의 순수했던 어린 시절 모습을 넣었고 골리앗의 얼굴에 잘못을 저
지르고 후회하는 현재의 모습을 그려 넣었다. 이중 자화상이라 할 수 있는 이 그림을 들고 교황
에게 가는 도중 카라바조는 열병으로 죽게 되었고, 이 작품은 그가 그린 마지막 작품이 되었다.

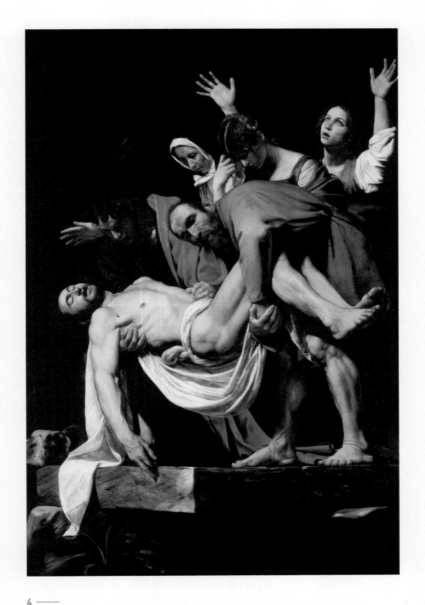

4 ——
카라바조, 십자가에서 내려지는 예수, 1603~1604년, 바티칸 미술관, 바티칸 발리셀라의 산타
마리아 교회를 위한 제단화로 그려진 이 그림은 트렌트 공의회 정신을 구체화시켰던 교황 그레
고리오 13세의 주문으로 제작되었다.

하다. 이 그림은 마태가 영적으로 깨어나는 순간을 지극히 평범한 그 당시의 공간으로 묘사했다.[5] 오른쪽에서 예수는 마태를 향해 "나를 따르라"는 짧지만 깊이 있는 말 한마디를 건네는 중이고, 마태는 자기 자신을 가리키며 "저를 말씀하시는 건가요?"하는 몸짓이다. 세금을 걷어 들이는 세리(tax collector)였던 마태는 예수의 부름을 받자 모든 재산을 버리고 예수를 좇아 제자가 된 인물이다. 화면에서 예수가 마태를 가리키는 손 모양은 미켈란젤로가 그린 〈아담의 창조〉의 영향이 그대로 보인다. 다만 구성상 예수와 마태는 주인공인데도 불구하고 옆에 인물들로부터 가려져 있거나 도드라져 보이지 않는다. 그들의 모습은 오로지 빛과 제스처에 의해 이야기의 주요 인물인 것을 알 수 있다. 인물들의 포즈도 전성기 르네상스처럼 이상화되지 않고 로마 거리에서 흔히 볼 수 있을 법한 현실적인 모습이다.

성스러운 순간을 그린 또 다른 작품으로는 〈다마스쿠스로 가는 길에서의 회심〉이 있다.[6] 기독교인들을 박해했던 사울이 다마스쿠스로 가는 도중, 신성함이 빛으로 내려 눈이 멀어 말에서 떨어지고, 하나님을 음성으로 만나는 장면을 그렸다. "사울아 사울아, 어찌하여 네가 나를 박해하느냐?"라는 하나님의 음성을 들으며 앞이 안 보이는 영적 체험의 순간을, 카라바조는 보는 사람이 마치 옆에서 가까이 보듯 그려냈다. 르네상스 회화가 신성한 영역과 인간 세상을 어느 정도 분리해 묘사했다면, 여기서 사울은 동시대적으로 그려졌다. 또, 이 작품에서 카라바조는 인물에 비중을 두는 대신 말 형상이 화면을 차지하게 하는 특이한 구도를 취하고 있다.

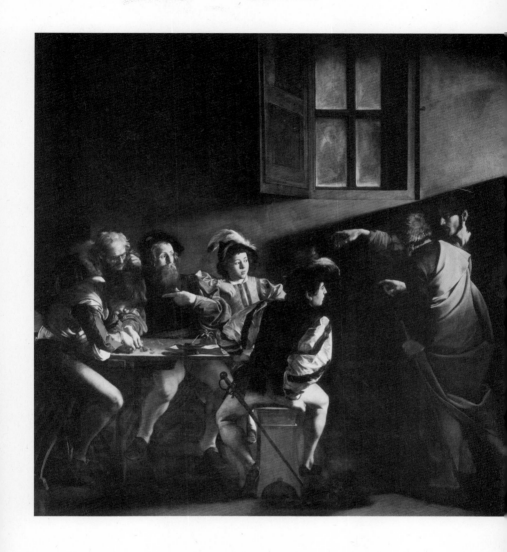

5 ——

카라바조, 예수의 부름을 받은 성 마태, 1599~1600년, 산 루이지 데이 프란체시, 로마 카라바
조의 성 마태 연작은 로마에 있는 산 루이지 데이 프란체시 성당의 콘타렐리(Contarelli) 예배당에
걸리기 위해 주문되었다.

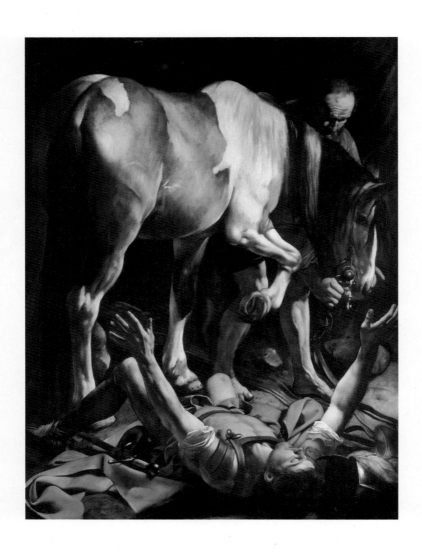

6 ———
카라바조, 다마스쿠스로 가는 길에서의 회심, 1601년, 산타마리아 델 포폴로, 로마 산타마리아
델 포폴로 성당으로부터 주문 받은 작품으로 구약 성서의 사울 이야기를 다루고 있다.

카라바조는 원작, 원본 문제에 매우 예민했다고 전해지지만 정작 후대 작가들이 가장 많이 복제하거나 따라하는 작가로 유명하다. 흔히 '카라바지스티(Caravaggisti)'라 불리우는 카라바조의 화풍을 이어 받은 화가들은 카라바조의 그림 형식, 기술 그리고 주제 선택 등을 모방하면서 유럽 대륙에서 그의 스타일을 퍼뜨렸다. 전형적인 르네상스의 스승과 제자 관계와는 달리, 카라바조의 추종자들은 작업실에서 직접 배우지 않았고, 심지어는 그의 그림을 직접 보지 않았는데 화풍을 따르는 사람들도 있었다. 그의 영향력은 그만큼 다른 나라와 지역을 넘어서도 두드러졌고, 다른 예술 장르에까지 나타났다. 네덜란드의 렘브란트(Rembrandt), 스페인의 벨라스케스(Velázquez) 그리고 프랑스의 제리코(Géricault) 등은 모두 그의 작업에 영향을 받은 화가들이다.

바로크 형식의 드라마틱한 효과는 조각 작품에서도 나타난다. 베르니니(Gian Lorenzo Bernini, 1598~1680년)의 〈다비드〉를 보면 르네상스 시대와 확연히 비교할 수 있는 특징들이 있다. 베르니니는 거구 골리앗을 한번의 돌팔매로 쓰러뜨리기 직전 다윗의 모습을 실감나는 표정과 동작으로 표현했다.[7] 모아진 눈썹과 굳게 깨문 입술, 오른쪽으로 돌린 자세에서 이제 막 돌을 던질 것만 같은 생생함이 느껴진다. 미켈란젤로의 〈다비드〉는 아름다움을 이상화하느라 우아하고 정적인 데 반해, 베르니니의 〈다비드〉는 사선 형태의 역동적인 자세와 에너지를 뿜내고 있다. 베르니니의 초기 작품 〈페르세포네의 납치〉에서도 달아나려는 몸부림이 섬세하게 표현되어 있다.[8] 페르세포네의 날리는 머리카락, 플루토의 다리 근육 등은 모두 사

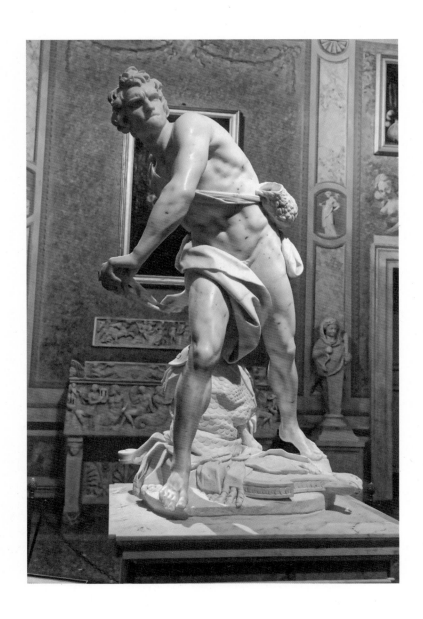

7 ──────

베르니니, 다비드, 1624년, 갤러리아 보르게세, 로마 작품의 역동적인 모습을 통해 감정이입
이 되도록 만드는 것이 가톨릭 교회에서 시작된 바로크 미술의 특징이다.

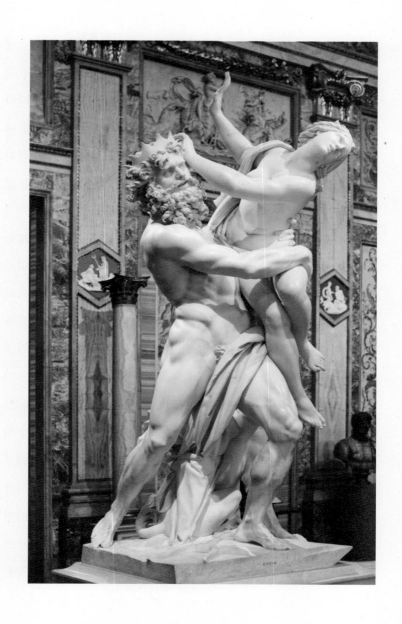

8 ——
베르니니, 페르세포네의 납치, 1622년, 갤러리아 보르게세, 로마

실적이지만, 특히 납치하려는 플루토의 손가락에 의해 눌린 페르세포네의 허벅지 부분은 피부의 탄성까지 묘사한 놀라운 대리석 작업이다. 조각상의 구도는 X 형태로 잡혀 있는데, 두 인물 모두 다리는 구부러져 있고 불안정한 자세이다. 미켈란젤로의 〈피에타〉를 예로 비교해보더라도 르네상스 조각들은 피라미드 형태의 안정적인 구도라면, 바로크 조각들은 신체가 역동적으로 휘어 있는 것을 많이 볼 수 있다.

한편 종교화를 그리거나 종교적인 주제로 조각을 한다고 해서 이를 작업하는 예술가들이 모두 종교인인 것은 아닌데, 베르니니의 경우는 본인 스스로가 신앙심이 매우 깊었다. 조각가이면서 건축가였던 그가 자신의 신앙심을 성당 내의 대형 조각물로 구현한 작품이 바로 〈성 테레사의 환희〉이다.[9] 베르니니는 바로크 미술의 가장 중요한 포인트인 '감정 이입'이 되는 조각에 능했다. 성 테레사는 자신이 느낀 신비로운 경험을 책으로 남겼는데, 베르니니는 이를 토대로 성녀 테레사를 묘사하였다. 성 테레사는 책에서, 한 천사가 황금으로 된 화살로 자신의 심장을 꿰뚫었다고 하면서, '천사가 화살을 빼었을 때 나는 말할 수 없는 고통을 느꼈지만 하나님의 큰 사랑을 경험했다. 고통은 매우 강했지만 육체적이기보다 영적인 것이었고 동시에 몸에 쾌감이 흘렀'라고 기록했다. 이탈리아의 바로크 미술은 종교개혁의 여파를 없애고자 동원된 반종교개혁적 성격을 띠고 있었기 때문에, 베르니니의 성 테레사 조각물 주변과 예배당은 화려한 금 장식과 거창한 의식들이 모두 동원되었다.

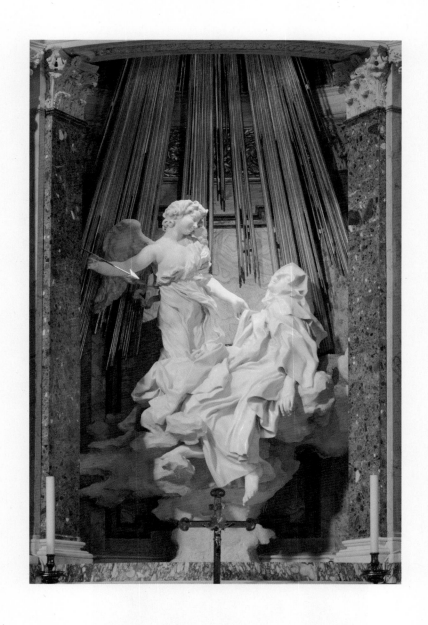

9 ——
베르니니, 성 테레사의 환희, 1647~1652년, 산타마리아 델라 비토리아, 로마

홀로페르네스의 목을 베는 유디트

'유디트와 홀로페르네스'는 르네상스와 바로크 시대에 상당히 인기 있는 주제였다. 카라바조와 아르테미시아 젠틸레스키(Artemisia Gentileschi, 1593~1656년)는 같은 장면을 남겼다. 피렌체 미술 아카데미에 최초 여성 멤버였던 젠틸레스키는 역사화나 종교화를 처음으로 그렸던 여성 화가이다. 그녀의 아버지 오라치오가 카라바조 친구였기 때문에, 그녀는 젊은 시절 그림을 그리기 시작할 때 카라바조의 영향을 받게 되었다.

홀로페르네스의 목을 베는 유디트 이야기는 외전으로 구분되는 구약 성경인 유딧기의 내용을 바탕으로 한다. 여기에 등장하는 인물 유디트는 이스라엘이 침략 당하여 위기에 처하자 적장 홀로페르네스의 목을 베고 나라를 구한 여성이다. 아시리아가 유대인 도시 베툴리아를 침략했을

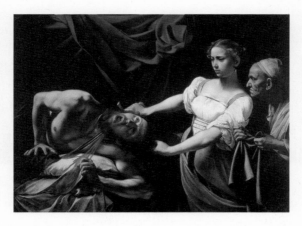

▲ 카라바조, 홀로페르네스의 목을 베는 유디트, 1599년경, 국립고대미술관, 로마

때, 유디트는 아시리아 군에 들어가 적장 홀로페르네스를 유혹하여 그가 방심한 틈을 타서 죽였던 것이다. 영웅적이면서도 매력적인 이러한 유디트의 이야기는 많은 예술가들에게 영감을 주고 있다.

카라바조의 그림에서는 유디트가 약간 주춤하는 듯 목을 베고 있고 옆에 초췌한 노파는 이를 단순히 지켜보고 있다. 하지만 젠틸레스키 그림에서는 죽이는 사람과 죽임을 당하는 사람 사이의 몸부림이 카라바조의 것보다 훨씬 강도가 높고 현실감 있다. 두 여인은 팔을 걷어 부치고 결연하게 일을 수행하고 있는데, 특히 유디트 옆 하녀는 홀로페르네스를 위에서 누르며 적극적으로 참수를 보조하고 있는 모습이다.

아르테미시아 젠틸레스키는 유디트라는 인물에 자신을 동일시했다고 학자들에 의해 해석되곤 하는데 이는 젠틸레스키카 열일곱의 나이에 겪었던 개인사와 관계가 있다. 그녀에게 그림을 가르쳤던 아고스티노 타시로부터 강간을 당하고 소송하는 과정에서 많은 마음의 상처와 수모를 겪었기 때문이다. 이와 같은 작가 자신의 트라우마는 여성 작가로서의 활동과 작품 세계에 영향을 미치게 되었다.

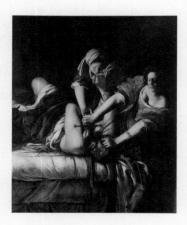

▲ 아르테미시아 젠텔레스키, 홀로페르네스의 목을 베는 유디트, 1620년경, 우피치 박물관, 피렌체

종교개혁이 독일, 프랑스, 스위스, 영국 등지로 퍼지자 로마 가톨릭 교회는 이에 맞서 자신들의 교리를 옹호하기 위해 1545년 이탈리아 북부 트렌트(Trent)에서 공의회를 열었다. 트렌트 공의회는 반종교개혁의 성격을 지닌 공의회였다. 그들은 프로테스탄트를 이단이라며 규탄하고 가톨릭 교회의 가르침에 대한 주요 성명을 천명했다. 1545년부터 1563년까지 약 18년에 걸쳐 개최된 이 공의회는 교황 바오로 3세에 의해 소집되었고 율리오 3세를 거쳐 비오 4세의 재위 기간에 폐회되었다. 가톨릭 교회 내 개혁운동의 성격을 지니기도 했던 이 과정은 교회 내부의 부패를 제거하면서 동시에 프로테스탄트의 공격을 대비하는 일이었다. 1563년 공의회에서 발표된 결의문에는 '예수 그리스도, 마리아, 그리고 다른 성인들의 성상들은 교회 안에서 반드시 형상화되어야 하고 보존되어야만 한다'라는 내용이 있었다.

■ 종교의 신비성과 초월성이 강조된 스페인 바로크 미술 ■

1570년대에 이르러서는 로마가 더 이상 세계의 중심지가 아니었다. 이탈리아 사람들은 스페인 의상을 입고 다니기 시작했고 반종교개혁의 중심지도 점차 스페인이 되어 갔다. 스페인은 신성로마제국을 통치하던 카를 5세가 아들 펠리페 2세에게 상속한 지역으로, 펠리페 2세는 스페인을 가톨릭 수호국으로 만들 작정이었다. 마드리드 북서쪽에는 거대한 규모의 궁전이자 왕실 수도원인 엘 에스꼬리알(El Escorial)이 새로 지어지고, 톨레도에 있는 궁들도 수도원과 수녀원으로 바뀌고 있는 시기였다.

그리스 크레타섬에서 태어나 스페인에서 활동한 엘 그레코(El

Greco, 1541~1614년)는 본명이 도메니코스 테오토코풀로스(Doménikos Theotokópoulos)인데 스페인에서 '그리스 사람'이라는 뜻에서 엘 그레코로 불리었다. 그리스 정교를 배경으로 비잔틴 양식의 이콘화를 배웠던 엘 그레코는 종교적 내용이 우선시된 과장된 방식에 익숙했는데 그러한 영향은 그의 작품에서 지속적으로 나타난다. 그도 젊은 시절에는 이탈리아로 가서 베네치아와 로마 등지에서 르네상스와 매너리즘 회화를 접했으며, 특히 베네치아에서 티치아노를 사사했고 로마에 가서는 미켈란젤로의 〈최후의 심판〉 위에 자신이 덧그리는 작업을 하겠다고 야심찬 제안을 하기도 했다. 그러나 당시 분위기는 루터의 종교개혁이 확대되면서 교황청은 이교도적인 모든 것들을 없애기로 하였고, 미켈란젤로의 작품도 누드라는 이유 때문에 비판을 받아 옷을 덧입히는 작업이 진행되던 때였다. 이에 엘 그레코는 일을 따내기는커녕 이탈리아에서는 화가로서의 활동을 할 수 없게 되어 스페인으로 떠난 것이다.

이탈리아를 떠나 스페인에 온 엘 그레코는 마드리드를 거쳐 톨레도에 자리를 잡고 활동하게 되었다. 톨레도는 왕궁이 1561년에 마드리드로 옮겨지기 전까지 스페인에서 가톨릭과 문화의 중심 도시였다. 이곳에서 처음 주문받은 그림이 바로 그의 첫 번째 대작인 산토 도밍고 엘 안티구오(Santo Domingo el Antiguo) 성당의 제단화이다.[10] 엘 그레코는 여기서 그의 특징적인 스타일을 발전시키게 되는데, 이탈리아 화가들이 16세기 중반에서 후반에 흔히 사용한 매너리스트 기법도 취하게 된다. 매너리즘이란 르네상스의 이상적인 형식에 반기를 들고 주관적 표현 방식을 추구했던 움직임으로 비

10 ─────
엘 그레코, 산토 도밍고 엘 안티구오 제단화, 1577~1579년, 산토 도밍고 엘 안티구오 수도원,
톨레도 많은 수의 엘 그레코 작품 주제였던 기도, 참회, 순교 그리고 구원 등은 스페인 반종교
개혁에 중심이 되는 내용이였으며 톨레도는 이러한 움직임에 선두에 있었던 도시였다.

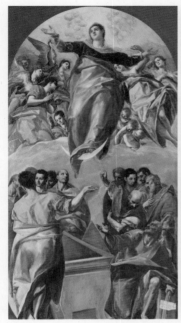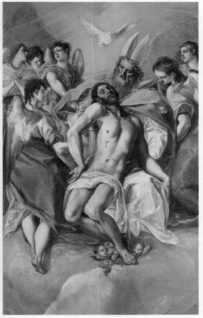

11 ──── 엘 그레코, 성모 승천, 1577년, 산토 도밍고 엘 안티구오 수도원, 톨레도 이탈리아에
서 스페인으로 옮기고 난 초기 그림이라 베네치아에서 영향을 받은 티치아노의 스타
일이 남아 있다. 티치아노도 성모 승천을 그렸는데 엘 그레코는 하나님을 생략하고
성모와 제자들, 천사들의 자세를 다르게 그렸다. 성모의 발은 초승달 위에 받쳐져 있
는데 이는 순결을 상징한다.

12 ──── 엘 그레코, 삼위일체, 1577~1579년, 프라도 미술관, 마드리드

율, 조화, 이상미 등 르네상스 시대에 중시된 요소들이 매너리즘 회
화에서는 비대칭적이거나 부자연스럽게 과장되었다.

대규모의 산토 도밍고 엘 안티구오 성당의 제단화 중앙에는 〈성
모 승천〉이 있고 좌우로 세례자 성 요한과 사도 성 요한, 그리고 위
에 〈삼위일체〉 그림이 있다.[11, 12] 성모가 승천하는 그림에서 엘 그
레코는 천사들에 둘러싸여 하늘로 올라가는 성모 부분과, 아래에

놀라워하는 제자들 모습을 나누어 그렸다. 성모의 육체와 영혼이 들어올려지는 것은 가톨릭 교회의 교리를 압축해놓은 것이다. 예수 그리스도의 십자가로 구원을 받는다고 믿는 신교와 달리, 가톨릭에서는 성모 마리아가 중요한 역할을 한다고 믿었다. 구원이란 하늘로 승천하는 성모의 중재로 완결되는 것이기 때문에, 제단화에서도 중앙에 성모가 있었고, 대다수 그림에서의 주인공을 차지했다.

반종교개혁의 환경 아래 엘 그레코는 제단화 이외에도 수도원이나 성당으로부터 주문 받은 그림을 그렸다. 대부분은 감정이 고조되어 있고 길게 늘어뜨린 신체 비율이 특징이다. 그렇게 왜곡된 형태들은 종교적 신비성 혹은 초월성이 강조되곤 하였다. 엘 그레코의 〈오르가즈 백작의 매장〉은 종교적 내용과 더불어 교훈까지 포함한 작품이다.[13] 오르가즈 백작은 깊은 신앙심과 여러 선행으로 존경받는 톨레도 지역의 귀족이었는데, 이 그림은 그의 장례식 상황을 묘사한 것이다. 오르가즈 백작의 장례식 날 톨레도의 수호 성인인 성 스테판과 성 어거스틴이 천상에서 내려와 직접 그의 시신을 관 속에 안치시켰다는 전설에 기반하여 그려졌다. 실제로 그림이 오르가즈 백작의 시신이 있는 산토 토메 성당 무덤 위에 그려져 있어 사람들은 이 사건을 더 직접적으로 느낄 듯하다. 화면은 천상과 지상으로 나뉘어 있는데 맨 위는 예수 그리스도가 있고 그 아래에 성모 마리아와 세례 요한이 무릎을 꿇고 있으며 마리아의 옆에는 열쇠를 들고 있는 노란 옷의 성 베드로가 보인다.

한편, 엘 그레코가 말년까지 톨레도에 머물며 남긴 작품 〈톨레도 풍경〉은 이전에 없었던 형식의 풍경화이다.[14] 언덕과 성벽, 나무들

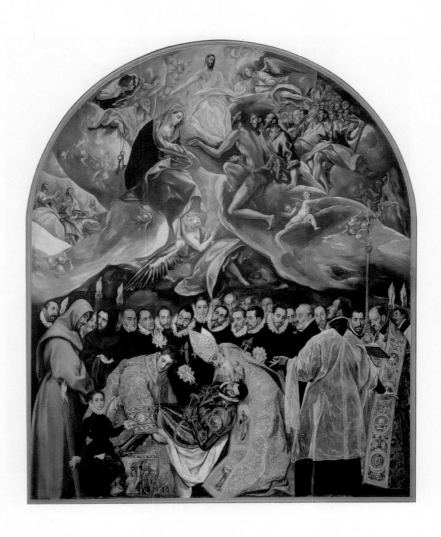

13 ———

엘 그레코, 오르가즈 백작의 매장, 1586년, 산토 토메 성당, 톨레도 그림의 인물들 가운데 두명만이 정면을 보고 있는데 성 스테판 뒤쪽에 엘 그레코는 자신의 얼굴을 넣었고, 그림의 주인공 오르가즈 백작을 가리키는 앞쪽의 어린 아이는 엘 그레코의 아들이다. 오르가즈는 살아 생전 가난하고 소외된 사람들을 많이 돕고 신앙심도 깊어 교회에 자신의 재산을 헌납했던 인물로 후대에 존경을 받았다.

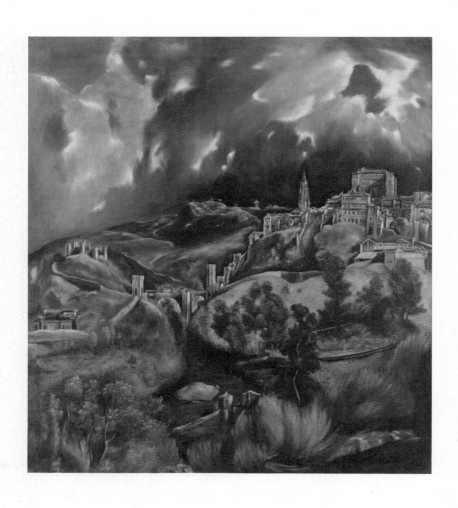

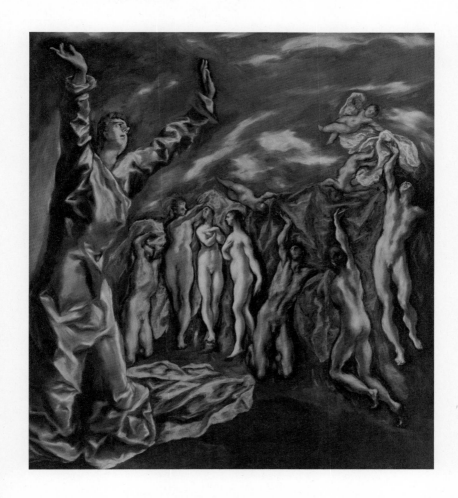

15 ──────
엘 그레코, 성 요한의 계시, 1608~1614년, 메트로폴리탄 미술관, 뉴욕 톨레도에 있는 성 요한 교회의
제단화로 그려진 이 그림은 신약 성경 맨 뒤에 있는 계시록 6장 9~11절에 해당하는 내용이다. 성경에서
다섯 째 인을 떼실 때에 말씀을 증거하다 죽은 영혼들이 하나님께 구하고 부르짖는 모습이라, '다섯째 봉
인의 개봉'으로도 불린다. 형태나 색채의 규칙을 무시하고 붓의 대담한 터치가 돋보이는 이 그림은 이후
인상파 화가들에게 많은 영향을 주었다.

이 있지만 사람 하나 없이 어떤 심판을 받을 것만 같은 어두운 분위기의 하늘이 그려져 있다. 스페인 회화사에서 풍경 그림은 이때까지도 매우 드물었다. 이는 16세기 스페인의 반종교개혁이 고전주의와 인문주의에 대해 매우 완강하게 반대했고, 자연과 인간이라는 주제는 가톨릭 교리에서 타락한 것으로 해석되었기 때문이다. 즉, 풍경화 같은 자연의 아름다움을 감상하는 것은 이교도적 행위로 여겨졌다.

엘 그레코는 그리는 스타일이 독특해서 동시대 어느 미술 운동에도 속하지 않았지만 그 스스로는 이후 큐비즘과 표현주의 선구자가 되어 주었다. 실제로 19세기 화가 폴 세잔(Paul Cezanne)은 자신의 시대와 훨씬 떨어져 있음에도 엘 그레코를 영적 형제로 여겼고, 피카소(Pablo Picasso)는 엘 그레코의 구도와 구성을 따라서 그림을 그리기도 했다. 큐비즘을 알리는 피카소의 대표적인 작품 〈아비뇽의 여인들〉이 엘 그레코의 〈성 요한의 계시〉와 비교하여 논해지는 것도 피카소가 엘 그레코의 그림에서 큰 영감을 받았기 때문이다.[15]

■ 종교적 혼란 속에서 싹튼 플랑드르 바로크 미술 ■

한편 프로테스탄트의 칼뱅파가 확산되면서 플랑드르 지방에서는 1566년에 성상 파괴가 전국적으로 일어났다. 때문에 이곳을 통치하고 있던 스페인 왕 펠리페 2세는 이 지역을 강하게 진압하고 박해하기 시작했다. 당시 네덜란드는 17개 주였는데 1579년 북부의 일곱 개 주가 스페인으로부터 독립을 선언하면서 네덜란드 공화국

(Dutch Republic)이 형성된다. 그리고 안트베르펜을 포함한 남부 플랑드르 지역은 펠리페 2세에 의해 반종교개혁의 중심으로 자리를 잡게 되었다. 오랜 기간 지속된 네덜란드 독립전쟁은 1609년 휴전 협정을 맺게 되고, 네덜란드는 스페인 통치로부터 해방되어 이후에도 북쪽은 계속해서 프로테스탄트의 영향권, 그리고 남쪽은 스페인이 통치하는 가톨릭 영향권으로 나뉘어 있다가 1648년 베스트팔렌 조약에 이르러서야 네덜란드의 독립이 공식 인정된다.

이러한 플랑드르의 종교적 혼란 속에 등장한 바로크 작가로는 페테르 파울 루벤스(Peter Paul Rubens, 1577~1640년)가 있다. 칼뱅주의자였던 루벤스의 아버지는 스페인이 지배하는 플랑드르를 피해 독일로 이주했으며, 베스트팔렌 지방의 지겐(Siegen)에서 루벤스가 태어났다. 그가 성장할 때에는 아버지의 종교적 신념과는 다른, 안트베르펜에서 가톨릭 교육을 받고 컸다. 그렇게 루벤스는 이후 가톨릭 진영의 플랑드르 지역에서 중요한 위치를 차지하는 화가가 되었다. 그는 고전 문학, 라틴어, 인문학에 정통하고 외교술도 뛰어나 화가로는 물론 정치적으로도 성공한 인물이었다. 유럽 전역의 궁전과 교회로부터 들어오는 작품 주문을 감당해야 했던 자신의 작업실을, 대규모 업체와 같은 형태로 경영한 사업가이기도 했다.

루벤스도 여느 화가와 같이 르네상스 대가들의 작품을 직접 보고자 이탈리아로 여행하며 티치아노, 틴토레토 등의 색감과 기법을 배웠다. 또한 로마에서는 당시 바로크 회화의 대가인 카라바조의 영향도 받았다. 안트베르펜으로 돌아온 1609년 루벤스는 오스트리아의 알베르트 7세 대공과 그의 아내 이사벨라로부터 왕실 화가로

임명된다. 그 시기 〈십자가에 올려지는 예수〉, 〈십자가에서 내려지는 예수〉와 같은 바로크 양식의 제단화가 그려지면서 그는 화가로서 명성을 쌓고 활약하기 시작한다.

17세기 초 안트베르펜에서는 프로테스탄트와 가톨릭 사이의 갈등이 매우 팽팽했다. 가톨릭 진영인 스페인 합스부르크가의 통치와 이에 대항하는 북부의 프로테스탄트 진영이 반복해서 도시를 차지했다. 루벤스는 반종교 개혁의 이념에 맞는 그림을 그렸는데 이 제단화가 대표적인 작품이다. 시기적으로는 루터가 반박문을 써서 가톨릭 권위에 도전한 지 백 년도 채 안된 때에 그려졌다. 당시에는 성상 파괴 운동이 일어나 사람들이 성당에 들어가 이미지들을 훼손했기 때문에 성당에서는 그림들이 새로 필요했고 이탈리아에서 바로크 미술을 접하고 돌아온 루벤스는 최적의 조건이었다. 루벤스는 작업할 때 그가 로마에서 공부한 고대 그리스 로마 조각물들을 참고했는데 근육 묘사에 있어서는 라오콘과 같은 헬레니즘 조각들을 본땄다. 그의 그림은 전형적인 바로크 양식으로서 우리에게 가깝게 일어나고 있는 듯 그려졌다.

중세 시대 전통이었던 삼면화는 보통 중앙에 마리아와 예수가 같이 있고 양 옆 패널은 독립된 그림이었는데, 루벤스의 삼면화는 십자가에 올려지는 예수를 주제로 담은 세 패널이 한 장면으로 이어지게 그렸다.[16] 성 요한과 성모 마리아가 있는 왼쪽 패널, 로마 군인들이 있는 오른쪽 패널은 중앙에 예수가 십자가에 매달려 올려

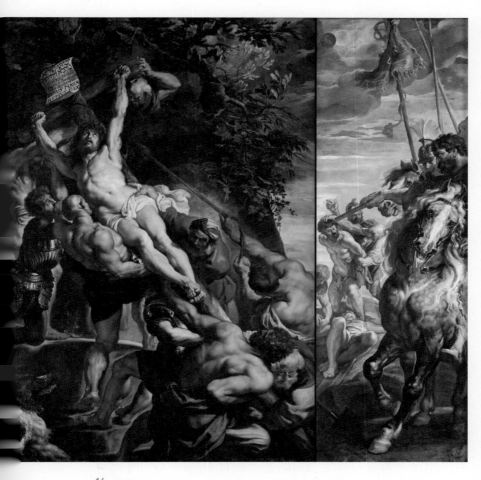

16 ———
페테르 파울 루벤스, 십자가에 올려지는 예수, 1610~1611년경, 성모 마리아 대성당, 안트베르펜
반종교개혁으로써 가톨릭의 개념을 견고히 하기 위해 그려졌다.

지는 화면의 바닥 높이와 같다. 한편 인물 표현에 있어서는 루벤스
가 이탈리아에서 막 돌아왔을 때라 고대 그리스 로마 조각에서 보
이는 인체 형태와 카라바조가 사용한 음영법의 영향이 도드라진다.

또, 그림 속 인물들은 매우 육중하며 근육질이다. 예수의 몸과 십자가 나무는 크고 무거워 보이며 인물들은 올리고, 끌어당기고, 밀고 하는 움직이는 과정 중에 있음이 실감난다. 가로 5미터가량의 대형 패널에서, 십자가와 예수는 화면을 가로지르고 있는데 이렇게 대각선으로 잡혀 있는 구도는 전형적인 바로크 회화라 할 수 있다.

왕가와 귀족들로부터 의뢰를 많이 받았던 루벤스는 정치적 선전 효과를 내는 방법도 잘 알고 있었다. 역사적 사실에 그리스 로마 신화를 은유적으로 대입하는 것에 뛰어났다. 프랑스의 앙리 4세의 아내이자 루이 13세의 어머니였던 당시 영향력이 가장 막강했던 여자, 마리 드 메디치 여왕은 루벤스를 고용하여 스물네 점으로 구성된 대형 프로젝트를 맡겼다. 하지만 바로크의 대가, 루벤스도 그녀의 삶에서 중요한 사건이자 승리의 순간들을 축약한 그림을 그려야 하는 임무가 만만치 않았다. 매우 파란만장한 인생을 살았던 여성이라 매 부분마다 의미를 닮아 묘사하기가 굉장히 어려운 일이었다. 그녀의 자녀 중 하나가 어릴 때 죽고 남편 앙리 4세도 죽었으며, 아들 루이 13세가 성장할 때까지는 프랑스를 섭정하였는데, 권력을 쉽게 놓지 못하였다. 그러다 정치를 할 수 있는 나이에 이른 아들이 유능한 정치가 리슐리외와 함께 그녀를 성에서 내쫓으면서 그녀는 힘든 시간을 갖게 된다. 그러다 몇 년 뒤 아들과 화해하며 다시 파리로 돌아와서 루벤스에게 자신의 궁을 장식해줄 작품을 의뢰한 것이다.[17] 그녀는 자신의 과거사 내용을 일일이 지시하며 자신의 이미지를 영웅화하고 명예회복을 하고자 했다. 그러나 현실은 그림처럼 화려하게 살지 못하고 다시 추방되어 독일 쾰른에서

18 ——

페테르 파울 루벤스, 마리 드 메디치의 초상을 받는 앙리 4세, 1622~1625년, 루브르 박물관, 파리
사선으로 가로지르는 구도는 바로크 스타일의 대표적인 특징이다.

사망하게 된다.

　이 대규모의 시리즈 가운데 〈마리 드 메디치의 초상을 받는 앙리 4세〉는 마리의 초상화를 보고 있는 앙리 4세가 그려져 있다.[18] 가문과의 결혼에는 예비 신부의 초상화를 먼저 보내는 관행이 있었는데 여기서 왕의 얼굴은 이미 사랑에 빠진 듯하다. 큐피드는 마리의 얼굴을 보여주고 있고 결혼의 신 하이멘이 곁에 있다. 프랑스를 의인화한 파란 망토의 인물은 왕에게 귓속말을 하고 있고 앙리 4세의

17 ————
페테르 파울 루벤스, 마리 드 메디치의 대관식, 1622∼1625년, 루브르 박물관, 파리

왼손은 감탄하듯 편 채, 몸을 우아하게 그림을 향해 틀고 있다. 가톨릭 유럽권인 이곳에 그리스 로마 신화의 신들이 보인다. 윗쪽엔 독수리로 상징되는 제우스가 천둥 번개를 손에 쥐고 있고, 공작새로 상징되는 그의 와이프 헤라가 있다. 루벤스는 그림에 이런 신들을 등장시킴으로써 사랑이 연결되는 이야기만이 아닌, 정치적으로 동맹을 맺는, 대단한 순간임을 표현하고자 했다. 시선은 아래 두 명의 푸티에서 시작해서 앙리 4세 왕과 의인화된 프랑스, 그리고 초상화와 결혼의 신을 보고, 위에 헤라와 제우스를 올려다 보는 순으로 진행된다. 바로크 스타일대로 지그재그로 된 구성에서 마리 드 메디치의 초상은 중앙을 차지하고 있다.

마리를 추대하는 이 시리즈 중 〈마르세유에 도착하는 마리 드 메디치〉 역시 역사적 사건에 신화에 등장하는 신들을 상황에 맞게 그려 넣었다.[19] 바다와 하늘 모두 소용돌이와 같은 형태로 에너지가 가득한 화면에서, 프랑스에 도착하는 마리 위에는 나팔을 부는 여신이 있고 아래에는 바다의 신과 요정들이 있는데 그들의 몸도 파도처럼 일렁이고 있다.

루벤스의 경우 왕가와 귀족들을 위해 그림을 그려주는 화가로서의 일만이 아니라 외교사절의 역할도 했다. 스페인 왕 필립 4세를 대신하여 영국에 가서 외교적 임무를 수행하며 영국과 스페인의 좋은 관계를 도모하기도 했다. 영국에 있던 시기 그린 〈전쟁과 평화〉는 완성 후 영국 왕 찰스 1세에게 선물로 바쳐졌다.[20] 전쟁을 넘어 사랑이 승리한다는 주제는 루벤스가 다른 그림에도 몇 번 그렸던 내용이다. 영국의 왕에게 헌정된 이 그림의 화면을 보면 인물들과 이

19 ————
페테르 파울 루벤스, 마르세유에 도착하는 마리 드 메디치, 1622~1625년, 루브르 박물관, 파리
피렌체의 메디치 가문 여인인 마리가 프랑스에 막 도착하여 환영 받는 순간을 그린 그림이다.
이 그림에서도 프랑스를 상징하는 푸른색의 망토를 입은 사람이 팔을 벌려 환영하고 있고 마리
는 허리를 세운 채 도도하게 걸어오고 있다.

페테르 파울 루벤스, 전쟁과 평화, 1629~1630년, 내셔널 갤러리, 런던

야기들이 풍성하게 꽉 차 있다. 중심에는 평화를 상징하는 여인이 대지의 여신 케레스로 분하여서 앉아 아이에게 젖을 주고 있고 그 뒤에 군인 모습으로 분한 지혜의 여신 미네르바가 전쟁 신 마르스를 방패로 막고 있다. 이런 여러 제스처를 통해 평화로운 관계는 인류에게 사회적 경제적 번영을 가져다 준다는 것을 전하려 한 것이다.

많은 양의 그림이 루벤스의 이름으로 남아 있지만 그는 대형 스튜디오를 운영하며 제자와 견습생을 많이 둔 터라 정확히 루벤스가 얼마만큼 제작에 관여했는지는 알기 힘들다. 작업의 과정은 보통 루벤스가 구도와 큰 덩어리를 잡아 놓으면 조수들이 그림을 그리고, 나중에 루벤스가 수정하거나 마무리를 하는 방식이었다. 이곳에서 대표 어시스턴트로 있던 사람이 또 다른 바로크 회화의 대가 안토니 반 다이크이다. 루벤스가 외교적인 일로 영국에 있을 때에도 반 다이크는 함께 했는데, 1632년 런던으로 옮기면서 루벤스가 가지고 있었던 영국 왕실과의 관계를 그가 이어받게 된다. 초상화가로 잘 알려져 있듯, 지금 남아 있는 영국 왕가의 인물 그림들은 반 다이크가 그린 것이 대부분이다.

어려서부터 그림 신동이었던 안토니 반 다이크(Anthony van Dyck, 1599~1641년)는 스무 살이 되기 전에 안트베르펜에 있는 세인트 루크 화가 길드에 매스터로 이름이 올려졌다. 젊을 때는 루벤스의 작업실에 들어가 그림을 그렸지만 나중에 루벤스에 필적하는 플랑드르의 화가가 되었다. 반 다이크는 반종교개혁에 의해 고무된 작품으로서 예수를 주제로 그리거나 신화와 우화에서 내용을 취해 환상적으로 화면을 채우기도 했다. 그러나 초상화로 더 유명한 그는

21 ——

안토니 반 다이크, 해바라기가 있는 자화상, 1632~1633년경, 이튼 홀(Eaton Hall), 체셔(Cheshire)
측면으로 돌아선 반 다이크의 왼손은 금체인을 걸치고 있고 오른손 손가락은 해바라기를 가리
키고 있는, 일반적이지 않은 구도와 포즈의 자화상이다.

편안하면서 우아한 영국 귀족 초상화의 전형을 만들었으며, 이후
그러한 스타일이 영국에 이백 년 간 지속되었다. 실제로 영국 왕가
에서 수석 화가(Principal Painter in Ordinary)라는 타이틀을 그가 처음
부여받았다고 한다. 그는 자신의 초상화도 몇 점 남겼는데, 〈해바라
기가 있는 자화상〉은 반 다이크가 왕실 화가로서 얼마나 성공했는
지를 복장과 모습으로 드러낸다. 더욱이 그림이 그려진 시기는 영
국의 왕이 그에게 작위와 메달을 주었던 해였기 때문에 목에 건 체
인으로 존경 받는 화가의 모습으로 표현되었다.[21]

22 ——

안토니 반 다이크, 사냥 중인 찰스 1세, 1635년경, 루브르 박물관, 파리 찰스 1세는 키가 크거나
강건한 외모를 가지진 않았지만 반 다이크는 그의 초상에서 위풍 있는 통치자로 그렸다.

그가 그린 찰스 1세와 가족들 초상화 가운데 가장 많이 거론되는 그림으로는 〈사냥 중인 찰스 1세〉가 있다.[22] 반 다이크의 그림에서 찰스 왕은 사냥 중인데 불구하고 통치자의 권위가 충분히 보인다. 나무가 우거진 배경을 뒤로 곧게 서 있고, 화려한 액세서리나 왕좌 없이도 왕으로서의 면모가 돋보이게 그려졌다. 반 다이크가 그린 대부분의 초상화는 실제 인물과 매우 닮게 그리면서도 품위 있는 모습이 특징이며, 종교화의 경우에는 인물들의 제스처가 과장되고 구도가 덜 조화로운 측면이 있다.

구약성경의 이야기를 옮긴 작품 중 삼손과 들릴라는 반 다이크 가 두 번이나 그렸던 주제이다. 처음 작품은 삼손이 들릴라의 무릎 에 잠이 들어 머리카락이 잘려지기 직전 긴장의 순간을 담았다. 십 년 뒤인 1630년에 그린 〈삼손과 들릴라〉에서는 머리카락이 잘린 후 삼손이 잠에서 막 깨어난 순간을 묘사했다. 삼손은 그를 묶어 잡 아가려는 병사들에게 저항하면서 들릴라를 돌아보고 있다. 의식이 깨어남과 동시에 들릴라의 배신을 알게 된, 말하자면 이 이야기의 클라이막스이다. 들릴라도 자신이 초래한 일에 대한 두려움과 후회 스러움이 복합적으로 얼굴에 보인다. 루벤스의 작품과 비교했을 때 더 격정적이고 감정을 꿰뚫는 부분이 있다. 루벤스는 들릴라를 자 신이 유혹한 후 저질러진 사건에 무감정한 여인으로 그렸지만, 반 다이크의 그림에서 들릴라는 애정이 남은 상태에서의 혼란스런 표 정이 있다.

삼손과 들릴라

바로크 회화에서 중요한 자리를 차지하는 루벤스는 르네상스 미술과 카라바조와 같은 이탈리아 바로크 화가로부터 큰 영향을 받았다. 그의 〈삼손과 들릴라〉 그림은 이탈리아에서 8년 간 머무르다가 안트베르펜으로 갓 돌아온 후에 그려진 그림이다. 때문에 삼손의 몸에서 보여지듯 고전주의적 방식으로 묘사되었으며, 전체 분위기는 카라바조 그림에서처럼 키아로쿠로의 명암법이 적용되었다. 삼손과 들릴라는 어두운 방에 있는데, 공간에서의 유일한 빛은 들릴라 왼편 노파의 손에 들린 초에 의한 것이다. 한편 안토니 반 다이크가 그린 삼손과 들릴라를 보면 매우 극적이다. 바로크 양식의 특징인 대각선 구도가 삼손의 몸짓으로 나타나 있고, 잠이 들었다가 힘이 없어진 상태로 깨어난 삼손의 손은 들릴라의 다리

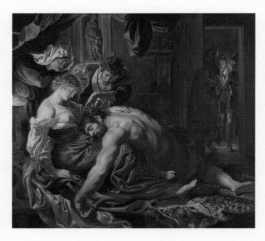

▲ 페테르 파울 루벤스, 삼손과 들릴라, 1609~1610년경, 내셔널 갤러리, 런던

를 절망적으로 붙잡고 있다. 들릴라의 얼굴 역시 자신이 저지른 결과에 대한 후회와 상실감이 복합적으로 섞여 있는 표정이다.

구약 성서 사사기에 나오는 히브리인 영웅 삼손이 자신의 연인 들릴라로부터 배신을 당하고 벌어지는 이야기는 예술가들의 단골 주제가 되어 왔다. 팔레스타인과 싸워 이스라엘 사람들을 돕도록 하나님으로부터 선택 받은 삼손은 엄청난 힘을 가지게 되지만, 대신 머리카락을 자르지 않는 약속을 하였다. 그러나 그가 사랑에 빠진 팔레스타인 여자 들릴라는 그의 힘이 어디서 나오는지 알아내도록 돈으로 매수 당했고 삼손에게 계속해서 비밀을 말해달라고 한다. 결국 삼손은 그것이 자신의 머리카락이라고 고백하게 되고, 들릴라는 그가 잠든 사이에 머리카락을 잘라버리며, 그 틈에 삼손은 들릴라를 매수한 사람들에 의해 붙잡히게 된다. 이 이야기의 가장 하이라이트인 삼손이 힘을 잃는 순간은 그림의 장면으로 많이 쓰여 왔다.

▲ 안토니 반 다이크, 삼손과 들릴라, 1630년, 빈 미술사 박물관, 빈

남부 플랑드르 지역이 반종교개혁권이었다면, 네덜란드 공화국은 프로테스탄트의 중심지였다. 이 북부 지역은 스페인과 전쟁을 치르고 떠오른 신흥 부자들의 나라이다. 초기엔 플랑드르보다 덜 발달했지만 17세기에 이르러서는 더욱 부유해지고 유럽에서 영향력을 떨치는 나라가 되었다. 게다가 이 지역 사람들은 그림을 좋아해서 1600년과 1680년도 사이 네덜란드에서 만들어진 그림은 40억 점이 넘었다고 한다. 이는 플랑드르 바로크 예술가들이 제작한 작품의 수와 비교가 안 되는 양이었다. 한편 네덜란드 공화국의 예술 작품 주요 후원자는 교회가 아니라 전문직종인들이나 중산층 상인들이었다. 이 캘빈주의자들은 가톨릭 바로크 후원자와는 달리 과시적인 규모와 화려한 장식보다는 소규모의 초상화, 정물화, 장르화 등을 선호하였다. 특히 그룹 초상화일 경우 그들이 하고 있는 일이나 관심을 기록하는 용도가 컸다.

이 지역에서 탄생한 대표적인 화가로는 렘브란트 하르먼손 반 레인(Rembrandt Harmenszoon van Rijn, 1606~1669년)이 있다. 렘브란트가 태어난 레이던(Leiden)은 당시 암스테르담 다음 가는 큰 도시로, 다른 도시들이 스페인과 전쟁 중일 때 레이던은 이미 알바 공의 군대를 물리친 상태였다. 네덜란드 공화국과 스페인은 1609년에 휴전협정을 맺었기에 렘브란트가 자랄 때에는 사회적으로 비교적 편안한 때였다.

렘브란트의 〈툴프 박사의 해부학 수업〉은 17세기 네덜란드 공화국에서 중요한 회화 형식인 그룹 초상화의 대표적인 예이다. 일찍

이 명성을 얻은 렘브란트는 1632년 레이던에서 암스테르담으로 이주하였고 곧 이 작품을 의뢰받아 완성했을 때 그의 나이는 스물 여섯이었다. 더욱이 암스테르담 출신이 아닌데 새로 온 화가로서 이와 같은 주문을 받았다는 것은 흔치 않은 일이었다.

이 그림을 의뢰한 외과의사 조합은 정기적으로 그룹 초상화를 제작해 그들이 만나는 모임 공간에 그림을 걸곤 하였다. 당시 의사 조합은 일 년에 한 번 처형된 시신을 해부할 수 있는 허가를 받아 공개적으로 해부 강의를 진행하였고 일반인들도 참관이 가능했다. 르네상스 시대에도 신체에 대한 연구가 있었지만 바로크 시대에 와서는 더욱 더 과학적인 접근이 시행되었다. 이전 회화에서 죽은

23 ——

렘브란트, 툴프 박사의 해부학 수업, 1632년, 마우리츠하위스 미술관, 헤이그 툴프 박사 옆에
남자가 들고 있는 종이에는 강의를 듣고 있는 일곱 명의 의사 이름이 기록되어 있다.

사람의 몸은 대부분 예수를 그린 것이었지만, 이제는 해부하고 있
는 현장에서 일반 시신이 보인다. 레오나르도와 미켈란젤로가 비밀
스럽게 해부하며 신체에 대한 이해를 토대로 그림을 남겼다면, 네
덜란드 공화국에서는 이런 것들에 더 개방적이었다.

〈툴프 박사의 해부학 수업〉 속 수업에서 복부가 아니라 팔 근육
을 해부한 것은 근대 해부학의 선구자인 베살리우스(Andreas Vesalius)
의 업적, 팔의 근육과 힘줄을 최초로 규명했던 것을 나타내고자 한
것이다.[23] 툴프 박사의 왼손가락은 힘줄이 어떻게 팔을 움직이는지

를 설명하고 있으며, 시체 발 밑에 책은 베살리우스가 쓴 해부학 교본이다. 그림의 구도를 보면 비대칭으로 툴프 박사가 오른쪽에 있고 경청하고 있는 다른 인물들은 왼편에 몰아 넣었다. 빛의 강약도 다이내믹하게 비춰서 각 인물들의 표정이 살아 있다. 렘브란트는 그룹 초상화에 드라마와 내러티브를 가져온 것이다. 르네상스 회화와 달리, 그림을 보는 사람으로 하여금 앞에서 해부하고 있는 이들 무리에 마치 동참하고 있는 듯한, 가깝고 직접적인 느낌을 준다.

그룹 초상화가 발달한 데에는 시대와 나라 사정에 따른 것이 많다. 네덜란드의 경우, 스페인과 전쟁하느라 지원자들을 모아 군대를 형성하는 사기업들이 생겨났다. 이들을 흔히 민병대라 부르는데 네덜란드가 승리를 거둔 이후에도 멤버들은 뿔뿔이 흩어지지 않고 모임을 이어갔고 그룹 초상화를 의뢰하여 기록으로 남기곤 했다.

렘브란트의 〈야경〉도 시민으로서의 의무와 자부심을 고양시키고 있다.[24] 일반적인 그룹 초상 형식을 고려했을 때 렘브란트의 이 그림은 독보적인 형태이다. 단체의 얼굴이 들어갔지만 졸업앨범 사진처럼 일률적으로 배치하지 않고 하나의 장면으로 연합되어 있는 모습이다. 그럼에도 개개인의 특징을 살려 생기 있게 그렸는데 어떤 사람은 깃발을 들고 서 있고, 어떤 이는 권총을 장전하는가 하면 사용한 화약 가루를 불어 내는 사람, 드럼을 치고 있는 사람 등 각기 행동과 얼굴 표정이 다르다. 원래 그림의 제목은 〈야경〉이 아닌 민병대의 이름이고 그림에서도 밤 풍경이 등장하지 않음에도 불구하고 〈야경〉이란 제목으로 알려진 것은 어두운 부분을 카라바조 스타일대로 그렸기 때문이다. 카라바조의 영향을 받은 렘브란트는 빛

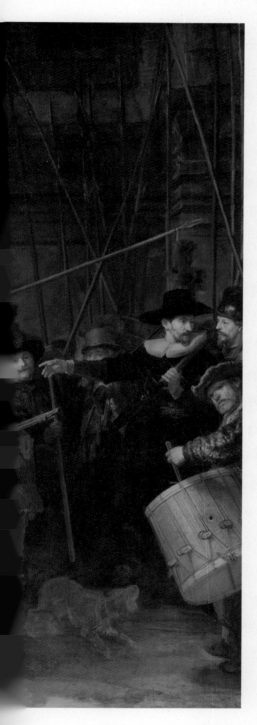

24 ——
렘브란트, 야경, 1642년, 라이크스뮤지엄, 암스테르
담 제목과는 달리 낮을 배경으로 그려졌고 원제는
〈프란스 반닝 코크와 빌렌 반 루이텐부르크의 민병
대〉이다.

을 받은 부분과 그림자 부분을 강하게 대비시켰다. 중앙에 프란스 반닝 코크 대장과 빌렘 반 루이텐부르크 중위만 몸 전체가 온전히 보이고 나머지는 어두운 가운데 얼굴만 비춰진 격이다. 그래도 지휘하듯 들어 올려진 대장의 왼손은 그 그림자가 중위 옷에 떨어지는 것까지 충실히 묘사되었다. 이들 옆에 드레스를 입은 어린 소녀는 이 민병대의 마스코트로 간주되는데, 소녀의 허리에 거꾸로 매달려 있는 죽은 닭의 발 형태는 이 민병대의 이름을 나타낸다.

렘브란트가 사용하는 카라바조식 명암법은 단독 초상화나 그의 자화상에서도 나타난다. 고대의 인물을 상상으로 표현한 〈호메로스의 흉상을 보는 아리스토텔레스〉에는 「일리아스」, 「오디세이아」 등 문학의 시작을 알리는 작품들을 남긴 고대 그리스 시인 호메로스의 흉상과 이를 바라보며 명상에 잠긴 아리스토텔레스가 그려져 있다.[25] 아리스토텔레스는 말년에 '내가 호머를 생각하듯 나도 그렇게 기억될 수 있을까'하는 상념에 잠기곤 하였다고 한다. 르네상스 인문학자 같은 복장을 하고 있는 고대 그리스 철학자 아리스토텔레스는 흉상이 아닌 그림에서 벗어난 어딘가를 바라보고 있고, 응시하는 눈빛도 깊게 묘사되었다. 카라바지스티를 따르는 화가, 렘브란트는 테네브리즘의 극적인 사용을 통해 철학자의 깊은 눈빛, 화면의 엄숙함 등을 표현하였다.

한편 렘브란트는 이전엔 없던 방식으로 자화상이라는 주제를 다루었다. 스스로의 이미지를 면밀히 관찰하여 매우 밀접하게 그려낸 것이다. 인물을 그렸더라도 주문 받아 그린 초상화는 지불한 사람의 의도나 바람이 반영되지만, 렘브란트의 자화상은 그 목적이

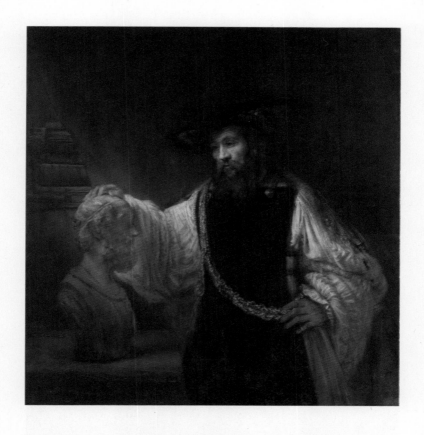

25 ——

렘브란트, 호메로스의 흉상을 보는 아리스토텔레스, 1653년, 메트로폴리탄 뮤지엄, 뉴욕 시실리
의 아트 컬렉터 돈 안토니오 루포를 위해 그려진 작품으로, 암스테르담 밖에 있는 외국인으로부
터 주문 받은 당시 몇 안 되는 네덜란드 회화 작품이다. 메시나에 있는 루포의 궁전에 걸려 있다
가 삼백 년 후인 1961년, 뉴욕 메트로폴리탄 뮤지엄이 구매하여 거기에 소장되어 있다.

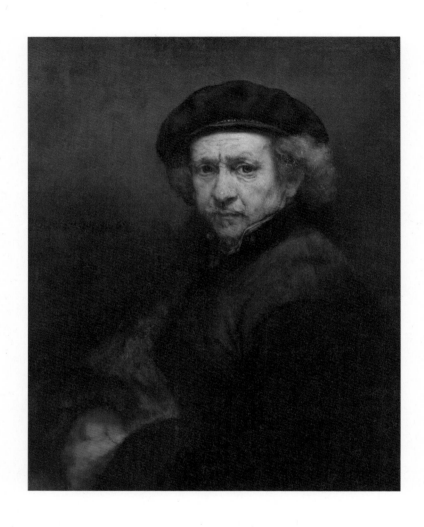

26 ———
렘브란트, (베레모와 웃깃을 세운) 자화상, 1659년, 내셔널 갤러리, 워싱턴

반대라고 할 수 있다. 모든 부분의 불완전함까지 찾아 정직하고 직접적으로 그린 점에서 그러하다.[26] 아내 사스키아와 사이가 좋았던 시절에 그려진 렘브란트의 이전 그림과는 달리, 이 그림에서는 얼굴의 근육과 빛의 굴곡까지 섬세하게 묘사되어 작가 말년의 자아 성찰을 볼 수 있다. 렘브란트는 아내를 잃은 뒤 빚더미에 몰려 파산 신고를 하게 되었으며 그가 살던 집도 경매에 넘어가는 등 성공하고 유명했음에도 불구하고 나중에 금전적으로 고생을 한 화가이다. 개인적 삶은 뒤로 하더라도 많은 경험을 하고 더 현명해진 노년의 인생을 담은 것이 렘브란트 자화상 작품들의 주제이다.

렘브란트 초상화가 인물의 성격을 깊이 있게 다루었다면 동시대 초상 화가 프란스 할스(Frans Hals, 1582~1666년)는 대상의 어떠한 순간을 격식 없이 묘사하는 것으로 유명하다. 할스는 원래 안트베르펜 출생으로 플랑드르인인데 가족이 어릴 때 네덜란드 공화국의 하를럼으로 이주하면서 그곳에서 자라고 활동하게 되었다. 네덜란드에서는 그림의 주제가 화가별로 특화되고 전문화되었는데 할스의 전문 분야는 초상화였다. 초기에 명성을 얻은 작업도 그룹 초상화로 민병대를 그린 것이다. 성 조지 민병대로부터 의뢰를 받아 그린 그룹 초상화가 그러한 예로, 이때부터 할스만의 자유로운 붓터치와 인물들의 감정 묘사가 도드라진다.[27] 기록과 증명의 기능이 중요한 그룹 초상화에서 최대한 구성의 다양성을 주면서 인물의 성격을 부여했다. 개인 초상화에서도 유쾌한 묘사는 프란스 할스 작품의 특징이다. 그의 〈웃고 있는 기사〉를 보면 이전의 딱딱한 분위기의 초상화가 아닌 편안하고 생기 있는 인물을 볼 수 있다.[28] 사

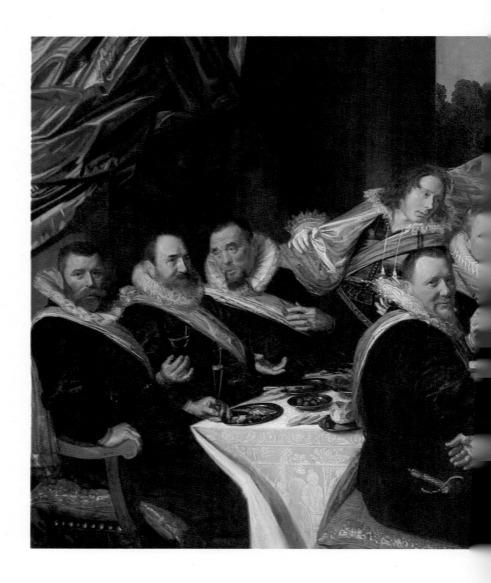

27 ——

프란스 할스, 성 조지 민병대 장교들의 연회, 1611년, 프란스 할스 미술관, 하를럼 13세기부터
있었던 네덜란드의 시민 경비대는 외부로부터 침략이 많았던 네덜란드를 보호하고 지켰다. 멤버
들은 무급이었지만 자부심과 애국심이 상당히 높았다.

28 ————
프란스 할스, 웃고 있는 기사, 1624년, 월리스 컬렉션, 런던

실 이 그림은 웃고 있는 것이 아니고 묘한 미소를 띠는 정도인데 올라간 콧수염 때문에 그러한 제목으로 알려지게 되었다.

할스는 장군과 대위, 변호사, 상인, 길드 조합원, 순회하는 가수, 생선 장수 등 사회 여러 계층 사람들을 그렸다. 그 가운데 술취한 여인을 그린 〈말레 바베〉는 보기에 그리 편한 그림은 아니다.[29] 그림의 대상은 당시 하를럼에 실존했던 여자로, 여자 뒤의 올빼미는 '올빼미 같이 취한'이란 네덜란드 표현에 따라 그려졌다. 또한 올빼미는 마법에 필요한 동물이라 여겨져, 말레 바베의 별칭, 마녀를 가

29 ——
프란스 할스, 말레 바베, 1633년, 베를린 국립 회화관, 베를린 이 그림은 할스의 작품 세계에
감탄하고 그의 예술성을 추종하는 후대 화가들에 의해 여러 번 모사되고 변형되었다. 구스타브
쿠르베는 이 작품을 1869년에 그대로 따라 그렸는데, 현재 쿠르베의 모작은 함부르크 쿤스트할
레에 있다.

리키기도 한다. 할스는 표현적인 색감과 붓질로 뚜껑이 열려 있는
맥주 주전자를 한 손으로 쥔 채 어디론가를 향해 웃고 있는 여인의
모습을 포착해냈다. 17세기 네덜란드 회화는 '인간'을 주목하고 표
현했다는 점에서 프란스 할스는 모던 회화로 가는 발판을 마련해
주었다. 회화는 종교를 위한 것도 아니고 왕족 초상화만을 위한 것
이 아닌, 우리가 사람이게끔 하는 복잡하고 다양한 여러 가지 것들

에 관심을 가지게 된 것이다. 특히 그의 두텁고 대범한 붓 터치는 이후 사실주의와 인상주의 화가들에게 영향을 주었다.

네덜란드 바로크 시대에는 여러 종류의 회화 양식이 등장했는데 일상생활을 담은 장르 페인팅이 대표적 형식이다. 정물화나 풍경화는 중산층 고객들에게 매우 인기 있었던 그림이었다. 가격도 적당할 뿐더러 사이즈가 크지 않아서 집안에 작품을 걸거나 위치를 바꾸기가 쉬웠다. 부르주아지를 위한 이러한 이젤 페인팅들은 하를럼(Haarlem), 델프트(Delft), 위트레흐트(Utrecht), 레이던 그리고 암스테르담으로 퍼져나갔다. 그 가운데 정물화는 물질에 대한 인간의 욕망을 잘 드러내는 그림이라 할 수 있다. 정물화에서 흔한 소재가 되는 꽃, 음식물은 소유욕을 표현하기에 좋고 상징성도 내포하기 때문이다. 특히 인기 있는 정물은 꽃이었는데 네덜란드는 원예 분야를 선도하는 나라였던 데다가 경제에 중요한 부분을 차지했기에 네덜란드 회화에 자주 등장했다.

17세기 네덜란드 정물화로 잘 알려진 화가 윌렘 칼프(Willem Kalf, 1619~1693년)의 그림에서도 등장하는 물건들은 당시 네덜란드의 부와 번영을 보여준다. 그의 작품 〈은주전자가 있는 정물화〉를 보면 매우 화려하고 고급스러운 은주전자와 받침이 있는 금 술잔, 중국에서 온 듯한 도자기 그릇이 있다.[30] 지금은 익숙한 그림 형태이지만 정물화가 온전히 회화의 형식으로 자리 잡은 것은 17세기에 이르러서이다. 그전에도 탁자 위의 물건들을 그리긴 했어도 종교적 상징성을 띠는 종교적 문맥 안에서 그려졌다. 칼프의 그림 오른쪽 아래에는 시계가 있는데 케이스가 열려있는 시계는 시간과 비영

30 ———
윌렘 칼프, 은주전자가 있는 정물화, 1655~1660년, 라이크스뮤지엄, 암스테르담 과일의 표면
과 레몬 껍질이 벗겨진 부분 그리고 레몬이 반사된 은주전자나 벽면에 비친 술잔의 그림자까지
윌렘 칼프의 정물화는 매우 사실적으로 묘사되었다.

원성 그리고 죽음 등을 은유한다. 마찬가지로 껍질이 벗겨지고 썩은과일을 그려 넣어 시간의 흐름과 불가피한 죽음을 말하고자 하였다. 그렇게 해서 다수 그려진 '공허하고 헛되다'는 뜻의 바니타스(Vanitas)라는 정물화 형식이 나오게 되었다. 무르익고 썩게 되는 과일의 특성을 생로병사와 같은 인간의 삶에 빗댄 것이다. 정물화의 한 켠에 등장하는 해골, 조개껍질, 벌레 먹은 채소 등은 모든 것이 덧없고 헛됨을 뜻한다. 이는 다시 말해, 이 세상에서 유일하게 영원한 것은 하나님뿐이란 네덜란드 공화국의 프로테스탄트 시각에서 말해주고 있다.

이렇듯 정물화가 발달한 네덜란드에는 실내공간만을 고요하게 그린 그림으로 유명한 화가가 있었는데 바로 요하네스 페르메이르(Johannes Vermeer, 1632~1675년)이다. 당시 네덜란드 그림은 먹고 마시는 모습이 많은데 다른 동료 화가들이 소란스럽고 활기찬 그림을 그릴 때, 페르메이르는 편안하면서 매우 짜여진 구도로 그림을 그렸다. 그의 작품에는 바느질을 집중해서 하는 여인이나 우유를 주전자에 따르는 여인 등 등장인물이 고요한 분위기 가운데 정적으로 있다. 페르메이르의 그림 〈물주전자를 쥐고 있는 여인〉을 보면 방안에 은은하게 스며드는 빛의 느낌을 매우 섬세하게 남겼다.[31] 가정집에서의 평범한 일상을 시적으로 그렸다. 여자가 머리에 쓰고 있는 린넨 소재의 빳빳함, 테이블 위 도톰한 카펫의 고급스러움이 잘 표현되어 있다. 주전자도 반사되는 면을 흰점으로 처리해 은으로 된 주전자임을 알 수 있다. 그리고 구도와 구성도 작가가 통제하여 벽면의 창문과 지도, 사각형의 테이블과 의자 등을 신중하게 배

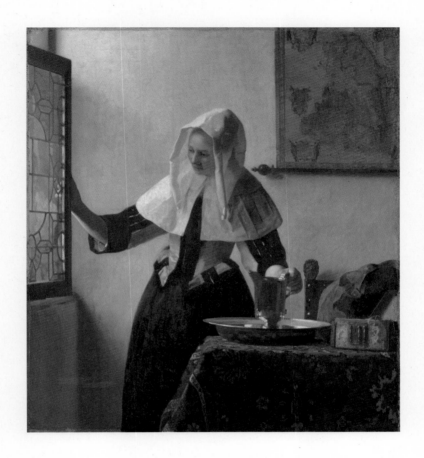

31 ──
요하네스 페르메이르, 물주전자를 쥐고 있는 여인, 1662년, 메트로폴리탄 뮤지엄, 뉴욕 차분한
그림을 그렸던 페르메이르는 사실 집안이 그리 조용한 편은 아니었다. 열다섯 명의 자녀들로 늘
북적댔고, 그의 다른 직업이 여관 주인이라서 운영하고 관리하느라 정신이 없었다. 많은 수의 작
품 배경이 그의 작업실이자 집이었던 것을 보아 페르메이르는 그의 바람으로서의 고요한 공간
을 창작한 듯하다.

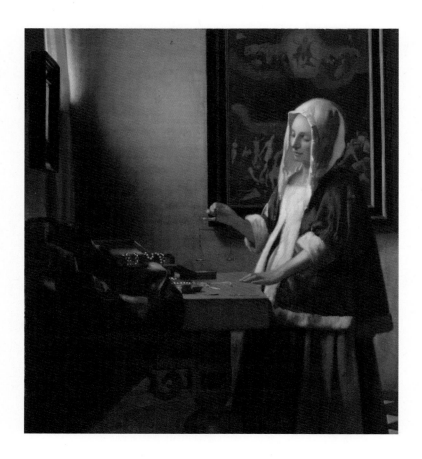

요하네스 페르메이르, 저울을 들고 있는 여인, 1663년, 내셔널 갤러리, 워싱턴 머리에는 린넨으로 된 모자을 썼고, 모피로 된 소매를 입은 그림 속 인물은 17세기 네덜란드의 부유한 상인 계급의 모습을 보여주고 있다. 테이블 위에는 값비싼 물건들이 있고 여인은 이들의 무게를 재기 위해 저울이 평행해질 때까지 기다리고 있는 중이다.

치하였다.

페르메이르 작품이 실내 공간에서의 집안 활동을 그렸다고 해서 내용도 단순히 일상에 관한 것만은 아니었다. 〈저울을 들고 있는 여인〉은 그의 다른 그림처럼 테이블이 앞에 있고 창문에서는 아주 적게 빛이 들어온다.[32] 그런데 여자 뒤로 걸려있는 그림을 자세히 보면 원형으로 빛나는 광채 안에 예수가 있고 예수의 오른편에는 축복을 받은 사람들이, 왼편에는 저주 받은 사람들이 있다. 즉 최후의 심판을 그린 것이다. 이러한 그림이 배경으로 있는 것은 단순히 여인이 저울을 매달아 보는 모습 이상의 것을 표현하고 있다. 벽면에 있는 그림은 구도상 여자의 머리를 중심으로 해서 지옥과 천국 이미지로 나뉘어 있고, 이 여인이 무게를 재고 있는 것은 마치 세속적인 것과 영적인 것, 부와 신앙심을 은유적으로 견주고 있는 듯하다. 또한 창문 옆에는 거울이 있는데 거울은 허영, 허상을 상징하고 앞에 놓인 보석들은 세속적인 소유물과 관련이 있어, 영적인 것 대신 물질을 좇는 것에 대한 염려를 담고 있다.

페르메이르 작품은 그 수가 워낙 적은 데다가 그가 살았던 시대보다 20세기에 더 널리 알려지게 되었다. 그의 작품 가운데 가장 유명한 〈진주 귀걸이 소녀〉도 지금과 같은 관심을 받게된 것이 그리 오래되지 않았는데, '북유럽의 모나리자'라고 불리기도 하는 이 작품은 사실 초상화가 아니다.[33] 레오나르도 다 빈치의 〈모나리자〉는 실제 모델이 누구인지 알려져 있지만 이 진주 귀걸이 소녀는 특정 유형의 인물을 캐릭터화한 트로니(Tronie) 그림인 것이다. 현대식으로 쉽게 말하면 액션 드라마에는 특징적인 악당과 영웅 캐릭터가

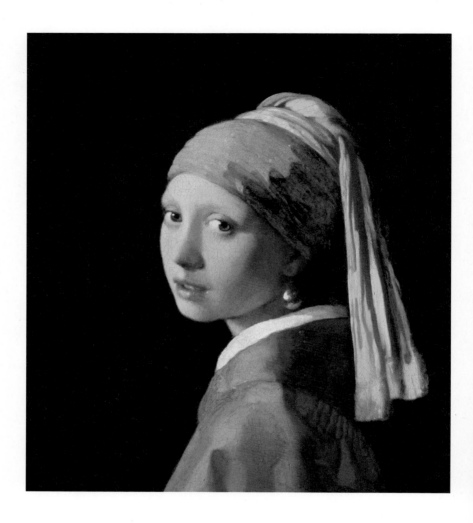

33 ────

요하네스 페르메이르, 진주 귀걸이 소녀, 1665년, 마우리츠하위스 미술관, 헤이그 그림의 제목
에 등장하는 진주 귀걸이는 여자의 어두운 목부분 때문에 더욱 눈에 띄고, 입고 있는 푸른색과
금색의 색감은 조화롭다. 네덜란드와 플랑드르 바로크 시기에 많이 그려졌던 트로니는 인물의
성격을 설정해놓고 얼굴의 표정을 과장되게 그린 인물화이다.

있듯 터번을 두르고 타지방의 옷을 입은 어떤 이국적인 여인을 개릭터화한 것이다. 약간 벌어진 입술과 눈동자에 떨어진 빛의 묘사, 그리고 전체적으로 비치는 미묘함 등이 아무것도 없는 어두운 배경에 의해 더욱 부각되고 있다. 말을 걸 듯 뒤돌아 보며 시선을 맞추고 있는 낯선 여인의 모습이 관람자에게 개인적인 순간을 만들어주는 작품이다.

▶ 마우리츠하위스 미술관

마우리츠하위스(Mauritshuis)는 네덜란드어로 '마우리츠의 저택'이라는 뜻으로, 브라질에 있는 네덜란드 점령지의 총독이었던 네덜란드 백작 마우리츠가 헤이그에 지은 자신의 집이었다. 17세기에 지어진 이 개인 건물은 개조되어 1822년에 미술관으로 오픈되었다. 대다수 소장품은 네덜란드 왕실 가문인 오라녜의 왕자 빌렘 5세(William V. Prince of Orange)가 수집한 작품들로 이루어져 있다. 네덜란드 100대 유산 안에 드는 이 뮤지엄은 페르메이르의 〈진주 귀걸이를 한 소녀〉와 〈델프트의 풍경〉, 렘브란트의 〈툴프 박사의 해부학 수업〉 등 대표적인 17세기 네덜란드 그림들이 다수 전시되어 있다.

종교개혁으로 인해 카톨릭의 권위가 약화되었던 16세기, 가톨릭 교
회가 사람들의 신앙을 다시 고조시키기 위해 활용했던 미술 양식을
바로크 미술이라고 한다. 바로크 미술은 회화, 조각, 건축 등 모든 분
야에 걸쳐 드라마틱하고 역동적인 표현이 특징적이다.

바로크 미술

16세기~17세기

가톨릭 세력에 의해 주도되었던 이탈리아 바로크 미술의 대표 화
가로는 카라바조가 있다. 카라바조는 밝고 어두운 면을 강하게 대
비시킴으로써 인물의 심리적 상태를 매우 극적으로 묘사하였다.
바로크 양식의 드라마틱한 효과는 조각에서도 나타나는데, 이 시
기 조각은 역동적인 구도와 운동감이 도드라진다. 한편 건축에서는
연극적 연출과 호화로운 장식이 사용되었다.

베르니니, 다비드

종교의 신비성과 초월성이 강조되었던 스페인에서 활동한 화가 엘 그레
코는 신체를 왜곡된 비율로 그렸고, 플랑드르의 대표작가 루벤스와
반 다이크는 반종교개혁 움직임에 고무된 그림들을 그렸다. 한편
네덜란드에서는 초상화, 정물화, 그리고 일상적인 풍경을 담은
장르화가 다수 그려졌으며, 이러한 그림들은 부유한 상인 계급에
의해 많이 구매되었다.

렘브란트, 야경

이미지 출처

1장

- 쇼베 동굴 벽화의 코뿔소 이미지 ©Wikipedia
- 쇼베 동굴 내부 모습 ©Gettyimages
- 빌렌도르프 비너스 ©Wikipedia
- 알타미라 동굴 벽화 ©Wikipedia
- 라스코 동굴 벽화 ©Wikipedia
- 석기 ©Wikipedia

2장

- 함무라비 법전 ©Cori Orsetti, pinterest
- 지구라트 ©Gettyimages
- 라마수 조각상 ©Dreamstime
- 아슈르바니팔의 사자 사냥 ©Wikipedia
- 우르의 스탠다드 ©Dreamstime
- 나르메르 왕의 팔레트 ©Wikipedia
- 습지에서 사냥하는 네바문 ©Wikipedia
- 사자의 서 ©Wikipedia
- 이집트 3대 피라미드 ©Wikipedia
- 카프레 피라미드와 스핑크스 ©Wikipedia
- 핫셉수트 장제전 ©Wikipedia
- 핫셉수트 장제전 입구 ©Wikipedia
- 핫셉수트 스핑크스 ©Wikipedia
- 핫셉수트 장제전 오시리스 조각 ©Wikipedia
- 아케나텐, 네페르티티 그리고 세 명의 자녀
 ©Worldhistory
- 아케나텐의 두 딸들 ©MetMuseum.org
- 투탕카멘 옥좌의 등받이 판 ©Reddit
- 투탕카멘 마스크 ©Dreamstime
- 투탕카멘 두상 정면 ©MetMuseum.org
- 투탕카멘 두상 측면 ©MetMuseum.org

3장

- 파이스토스 궁전 유적지 ©Gtp
- 크노소스 궁전 ©Gettyimages
- 소머리 뿔 술잔 ©Dreamstime
- 문어 항아리 ©Wikipedia
- 황소 위로 뛰어넘기 ©Wikipedia
- 덴드라 갑옷 ©Wikipedia

- 장례 마스크 ©Wikipedia
- 바피오 컵 ©Wikipedia
- 페리클레스 ©Wikipedia
- 모스코포로스 ©Arthistoryproject
- 소필로스의 디노스 ©Ancientworldmagazine
- 넥 암포라 ©Wikipedia
- 파나티나이코 경기 암포라 ©Wikipedia
- 엑세키아스 ©Wikipedia
- 고르고스 컵 ©Wikipedia
- 대리석 쿠로스 조각상 ©Wikipedia
- 아나비소스 쿠로스 ©Wikipedia
- 페플로스 코레 ©Arthistoryproject.com
- 크리티오스 소년 ©Alfredo D'Ambrosio,
 pinterest
- 알렉산드로스 ©Wikipedia
- 폴리클레이토스 ©Wikipedia
- 리시포스 ©Wikipedia
- 프락시텔레스 ©Dreamstime
- 밀로의 비너스 ©Wikipedia
- 사모트라케의 니케상 ©Dreamstime
- 아르테미시온 제우스 ©Wikipedia
- 원반 던지는 사람 ©Wikipedia
- 파르테논 ©Wikipedia
- 에르가스틴 플라크 ©Wikidata
- 말 타고 있는 사람들 ©Wikipedia

4장

- 아우구스투스의 평화의 제단 ©Worldhistory
- 아우구스투스의 평화의 제단 조각 ©Civilization
- 프리마 포르타의 아우구스투스 ©Wikipedia
- 테트라크(사두 정치 황제) 조각 ©Wikipedia
- 보스코레알레 방 전경 ©Wikipedia
- 큐비큘럼(침실) ©Wikipedia
- 프레스코 ©Wikipedia
- 아그리파 포스투무스의 빌라 ©Wikipedia
- 아그리파 포스투무스의 빌라 ©Wikipedia
- 베티의 집 ©Wikipedia
- 가르교 ©Wikipedia

- 로마의 원형극장 ©Russia-now
- 콜로세움 ©Alamy
- 트라야누스 포럼 전경 ©Dreamstime
- 트라야누스 칼럼 ©Dreamstime

5장
- 성 세바스티아노 카타콤 ©wga.hu
- 산 제나로 카타콤 무덤 부분 ©Wikipedia
- 선한 목자상 ©Museivaticani
- 오란트 도상 ©Elamarthistory
- 산 제나로 오란트 도상 ©Wikipedia
- 유니우스 바수스 석관 ©wga.hu
- 유니우스 바수스 석관(디테일) ©wga.hu
- 갈라 플라치디아 영묘 ©Wikipedia
- 산타 푸덴찌아나 ©Chegg
- 유스티니아누스 모자이크 ©Wikipedia
- 산티아고 데 콤포스텔라 성당 ©Wikipedia
- 산티아고 데 콤포스텔라 성당의 '포르티코 데 라 글로리아' ©blogs.udima.es
- 피사 성당 전경 ©Wikipedia
- 피사 성당 ©Wikipedia
- 생드니 성당 ©Wikipedia
- 샤르트르 성당 ©Wikipedia
- 아미앵 성당 입구 조각 ©Wikipedia
- 아미앵 성당 ©Chegg
- 이니셜 D안의 십자가형 삽화 ©MetMuseum.org
- 수태고지 ©Uffizi
- 유다의 키스 ©Wikipedia
- 오순절 ©travelingintuscany
- 동방박사의 경배 ©MetMuseum.org
- 성모 마리아 삶에서의 모습과 성인들 ©Wikipedia

6장
- 산 조반니 세례당 ©Wikipedia
- 산타 마리아 노벨라 성당 ©Wikipedia
- 브루넬리스키 ©employees.oneonta.edu
- 기베르티 ©employees.oneonta.edu
- 기베르티, 천국의 문 ©Fineartconnoisseur

- 기베르티, 천국의 문 패널 중 '야곱과에서' ©Arthurchandler
- 브루넬레스키, 산타 마리아 델 피오레 대성당 ©Wikipedia
- 마사치오, 성 삼위일체 ©Liz Yisun Kwon
- 보티첼리, 비너스의 탄생 ©Wikipedia
- 보티첼리, 신비의 탄생 ©Wikipedia
- 코시모 데 메디치 ©Wikipedia
- 조반니 벨리니, 피에타 ©Wikipedia
- 조반니 벨리니, 사크라 콘베르사지오네 ©Wikipedia
- 조르지오네, 폭풍 ©Wikipedia
- 티치아노, 전원의 콘서트 ©Wikipedia
- 안드레아 델 베로키오, 그리스도의 세례 ©Wikipedia
- 레오나르도 다 빈치, 동굴의 성모 ©Wikipedia
- 레오나르도 다 빈치, 최후의 만찬 ©Wikipedia
- 레오나르도 다 빈치, 코덱스 레스터 ©Wikipedia
- 미켈란젤로, 바쿠스 ©Wikipedia
- 미켈란젤로, 피에타 ©Wikipedia
- 미켈란젤로, 다비드 ©Wikipedia
- 미켈란젤로, 줄리아노 데 메디치 조각(왼쪽)과 로렌초 2세 조각 ©Wga
- 미켈란젤로, 시스티나 천장화 ©Wikipedia
- 라파엘로 산지오 ©Wikipedia
- 라파엘로, 그란두카의 성모 ©Wikipedia
- 라파엘로, 황금방울새의 성모 ©Wikipedia
- 라파엘로, 아름다운 정원사 ©Wikipedia
- 라파엘로, 시스티나의 성모 ©Wikipedia
- 라파엘로, 아테네 학당 ©Wikipedia
- 라파엘로, 엘리오도로의 추방 ©Wikipedia
- 라파엘로, 갈라테아 ©Wikipedia
- 라파엘로, 그리스도의 변모 ©Wikipedia
- 후베르트 반 에이크와 얀 반 에이크, 겐트 제단화 ©Wikipedia
- 얀 반 에이크, 아르놀피니 초상 ©Wikipedia
- 로히르 반 데르 바이덴, 십자가에서 내려지는 그리스도 ©Wikipedia
- 얀 콜라트, 노바 레페르타의 '인쇄의 발명' 부분

©MetMuseum.org
- 알브레히트 뒤러, 「요한계시록」 중 〈네 기사〉
 ©Wikipedia
- 알브레히트 뒤러, 아담과 이브 ©Wikipedia
- 알브레히트 뒤러, 막시밀리언 1세 초상 ©Wikipedia
- 알브레히트 뒤러, 모피 코트 입은 자화상
 ©Wikipedia
- 히에로니무스 보쉬, 쾌락의 정원 ©Wikipedia
- 피터르 브뤼헐, 소작농 결혼식 ©Wikipedia
- 피터르 브뤼헐, 바벨탑 ©Wikipedia

7장
- 마르틴 루터 ©Wikipedia
- 지오반니 바티스타 가울리 ©Wikipedia
- 카라바조, 골리앗 머리를 든 다윗 ©Wikipedia
- 카라바조, 십자가에서 내려지는 예수 ©Wikipedia
- 카라바조, 예수의 부름을 받은 성 마태 ©Wikipedia
- 카라바조, 다마스쿠스로 가는 길에서의 회심
 ©Wikipedia
- 베르니니, 다비드 ©Wikipedia
- 베르니니, 페르세포네의 납치 ©Wikipedia
- 베르니니, 성 테레사의 환희 ©Wikipedia
- 카라바조, 홀로페르네스의 목을 베는 유디트
 ©Wikipedia
- 아르테미시아 젠텔레스키, 홀로페르네스의 목을 베는
 유디트 ©Wikipedia
- 엘 그레코, 산토 도밍고 엘 안티구오 제단화
 ©Wikipedia
- 엘 그레코, 성모 승천 ©Wikipedia
- 엘 그레코, 삼위일체 ©Wikipedia
- 엘 그레코, 오르가즈 백작의 매장 ©Wikipedia
- 엘 그레코, 톨레도 풍경 ©Wikipedia
- 엘 그레코, 성 요한의 계시 ©Wikipedia
- 페테르 파울 루벤스, 십자가에 올려지는 예수
 ©Wikipedia
- 페테르 파울 루벤스, 마리 드 메디치의 초상을 받는 앙
 리 4세 ©Wikipedia
- 페테르 파울 루벤스, 마리 드 메디치의 대관식

©Wikipedia
- 페테르 파울 루벤스, 마르세유에 도착하는 마리 드 메
 디치 ©Wikipedia
- 페테르 파울 루벤스, 전쟁과 평화 ©Wikipedia
- 안토니 반 다이크, 해바라기가 있는 자화상
 ©Wikipedia
- 안토니 반 다이크, 사냥 중인 찰스 1세 ©Wikipedia
- 페테르 파울 루벤스, 삼손과 들릴라 ©Wikipedia
- 안토니 반 다이크, 삼손과 들릴라 ©Wikipedia
- 렘브란트, 튤프 박사의 해부학 수업 ©Wikipedia
- 렘브란트, 야경 ©Wikipedia
- 렘브란트, 호메로스의 흉상을 보는 아리스토텔레스
 ©Wikipedia
- 렘브란트, (베레모와 옷깃을 세운) 자화상
 ©Wikipedia
- 프란스 할스, 성 조지 민병대 장교들의 연회
 ©Wikipedia
- 프란스 할스, 웃고 있는 기사 ©Wikipedia
- 프란스 할스, 말레 바베 ©Wikipedia
- 윌렘 칼프, 은주전자가 있는 정물화 ©Wikipedia
- 요하네스 페르메이르, 물주전자를 쥐고 있는 여인
 ©Wikipedia
- 요하네스 페르메이르, 저울을 들고 있는 여인
 ©Wikipedia
- 요하네스 페르메이르, 진주 귀걸이 소녀
 ©Wikipedia